이 미 지

비 평 의

광 명 세 상

이미지 비평·2

IMAGE CRITIC

이미지

비평의

광명세상

이영준 지음

눈빛

이영준

이미지비평가, 기계비평가, 사진비평가

현재 계원예술대학교 교수

저서로 『사진, 이상한 예술』(눈빛, 1998), 『이미지 비평』(눈빛, 2004),

『사진 이론의 상상력』(눈빛, 2006), 『비평의 눈초리』(눈빛, 2008),

『기계비평』(현실문화연구, 2007), 『초조한 도시』(안그라픽스, 2010),

『페가서스 10000마일』(워크룸 프레스, 2012)이 있다.

이미지 비평·2

이미지 비평의 광명세상

이영준 지음

초판 1쇄 발행일— 2012년 8월 17일

발행인 — 이규상

편집인 — 안미숙

발행처 — 눈빛출판사

　　　　　서울시 마포구 상암동 1653 이안상암2단지 506호

　　　　　전화 336-2167 팩스 324-8273

등록번호 — 제1-839호

등록일 — 1988년 11월 16일

편집 — 김보령 · 성윤미

인쇄 — 예림인쇄

제책 — 일광문화사

값 12,000원

ISBN 978-89-7409-892-6　93660

세상이 버린 이미지, 비평이 구원한다

이미지들이 달려들어 폭포같이 쏟아지고 퍼부어진다. 많이도 만들어
지고 많이도 없어져 버린다. 옛날에는 이미지를 없애려면 힘들게 찢어
야만 했는데 요즘은 클릭만 하면 없어진다. 이 세상 전체가 거대한 이
미지의 하수구 같다. 매일매일 불쌍한 이미지들은 그 거대한 하수구
속으로 세상의 빛도 보지 못한 채 스러져 버리고 만다. 기술이 좋아져
서 누구든지 이미지를 만들기도 쉽고 퍼뜨리기도 쉬운데, 뭔가 찜찜한
구석이 있다.

이렇게 많은 이미지를 물 쓰듯이 소비해 버려도 되는가? 누구나
쉽게 이미지를 만들고 감상할 수 있다는 이미지의 민주화가 낳은 결과
가 고작 이미지를 쓰레기로 만드는 일인가? 무엇이든지 회의해 보고
걱정해 보는 평론가의 습관상, 오늘날 이미지들이 넘쳐나는 현상에 대
해서도 뭔가가 개운치 않다. 이미지 자체로는 어떤 의미도 띨 수 없고,
텍스트의 도움을 받아야 한다고 믿는 지식인들의 입장에서 보면, 그
뜻이 무엇인지에 대해 성찰도 없이 마구 통용되는 이미지들은 마치 위
조지폐가 마구 나도는 것처럼 불안하고 저주스러운 현상이다. 이미지

에 혼령이 있다면 오늘날같이 마구 대하고 과소비하는 것에 대해 원한이 잔뜩 쌓여 있지 않을까?

그렇다고 해서 이미지를 통제하자고 하는 것은 곧바로 권력의 문제를 야기시키며, 나아가 파시즘의 혐의를 받을 수 있다. 외설적이고 폭력적인 이미지를 포함해서, 어떤 이미지에 대해서도 검열은 있어서는 안 된다. 사실은 안 되는 것이 아니라 검열은 기능하지 않다. 검열은 이미지를 통제한다고 믿고 있지만 사람들은 자신들의 사적인 공간에서 통제를 벗어나 있는 이미지들을 즐긴다. 이미지에 대해 필요한 것은, 걸러내서 못 보게 하는 것이 아니라 소화력이다. 공기가 나쁘다고 산소통을 사서 그것만 마시고 살 수 없듯이, 나쁜 이미지들이 넘친다고 해서 좋은 이미지만 가려서 볼 수는 없는 노릇이다.

이미지를 이해해야 한다. 그 뜻만이 아니라 이미지가 소통되는 방식, 사람들에게 받아들여지는 방식, 의미를 띠게 되는 구조, 소용 있게 되는 경우와 소용 없게 되는 경우, 그렇게 되는 이유 등에 대해 이해해야 한다. 예를 들어 신문에 실리는 수많은 사진들은 과연 글에 걸맞은 사실을 전달하고 있는가? 왜 사람들은 벽에다 풍경화를 거는가? 어째서 옛날에는 브랜드명과 로고에 동물이 들어갔는데 요즘은 안 들어갈까? 등등 질문을 하면서 이미지의 속성을 이해해야 한다.

이미지에 대한 이해는 학위를 따듯이 책을 쌓아놓고 차근차근 논리적으로 공부한다고 되는 일이 아니다. 이미지는 우리의 이해력 바깥에서 마구 돌아다니고 증식하고 기이한 의미를 만들어 내기 때문이다. 물론 사람 사는 세상에 이미지의 질서는 있지만 이미지가 반드시 그

질서대로 움직이지는 않는다. 전시를 꾸며 놓으면 관객들이 기획자가 의도한 대로 돌아다니면서 보지 않는다. 그들은 발 가는 대로, 관심 가는 대로 자기 나름의 동선을 만들어 가며 보면서 이미지의 조합을 만들어 낸다. 그리고 이미지를 자기 식대로 해석한다. 전시장에 꼭 이 방향으로 보라고 화살표를 그려 놓고 질서를 부여하는 것은 우스운 일이다. 사람도 질서를 안 지키는데 이미지가 질서를 지키기를 바랄 수는 없다. 외설스러운 이미지를 만들어서 팔면 안 되고, 남이 애써서 만들어 놓은 이미지를 훔쳐다가 쓰면 안 되고, 잔인하고 폭력적인 이미지를 어린애들에게 보여주면 안 되는 등의 질서와 법이 있다.

하지만 이미지의 해석은 그런 질서를 따르지 않는다. 어떤 사람은 외설 이미지를 보고 흥분하지 않을 수 있으며, 어떤 이는 폭력적인 이미지를 아름답다고 볼 수도 있다. 그러니까 이미지는 보는 사람에 따라 다 다르고 독특한 이해의 경로를 가지고 있다. 그것은 매우 구불구불하고 유연하고 예측하기 힘든 경로다. 영화를 보러 가기 전 어떤 식으로 보겠다고 결심해도 보고 나올 때는 엉뚱한 방향으로 볼 수도 있다. 이미지 비평은 그런 경로를 추적해 보는 작업이다. 이미지들이 도대체 어디서 증식해서 어떻게 소비되고 있는지, 그래도 소중한 이미지는 무엇인지 좀 알아보고 싶은 활동이 이미지 비평이다.

이미지를 이해한다는 것은 그 속뜻을 알아보는 것이 아니라 그것이 어떤 의미의 경로로 돌아다니는지 추적하는 일이다. 그것은 대단히 불합리할 때도 있고, 예측 불가능할 때도 있다. 이미지 비평은 이미지를 잘 살펴볼 것을 요구한다. 이미지 비평은 다짜고짜 정해진 지식의

잣대를 들이대서 이미지를 틀에 맞추려 하지 않는다. 다이내믹하게 돌아가는 사회에서 이미지도 다이내믹하게 돌아가고 있기 때문에 정해진 해석의 잣대를 들이댄다는 것은 얼토당토않은 일이다. 끊임없이 경계를 넘나들며 꼴을 바꾸는 것이 이미지의 속성인데 거기에 굳어 있는 잣대를 들이대는 지식인의 버릇은 이미지에게는 통하지 않는다. 예술로 만들어진 이미지가 데이터로 받아들여지기도 하고 — 〈모나리자〉 그림을 보고 모델의 속병을 추정한 의사가 있다 — 통속적인 목적으로 만들어진 이미지가 예술로 받아들여지기도 한다. 앤디 워홀의 경우 때로는 과학의 이미지가 예술로 감상되기도 한다. 주사전자현미경으로 본 사물들은 다 아름다워 보인다. 그런 복잡한 이미지의 경로 속에서 사람들은 길을 잃어버린 것 같다.

누군가는 그런 사람들의 길을 찾아 줘야 한다. 그것은 사람과 이미지 모두를 구제하는 일이다. 오늘날의 인간은 이미지를 위해 일을 하고, 이미지를 위해 돈을 쓰고, 이미지를 먹으며 살아가고, 이미지로 인해 힘이 나는 이미지의 인간이기 때문에 이미지를 구제한다는 것은 인간을 구제하는 일이 되었다.

인간을 구제하기 위해 이미지를 구제해야 하고 역으로도 성립하는 이유는, 오늘날 이미지는 단순한 도구이거나 표면 혹은 반영이 아니라 사람들이 살아가는 데 꼭 필요한 양식이기 때문이다. 오늘날의 사람들은 복잡한 이미지의 네트워크 속에 살고 있다. 거기서 인간과 이미지를 분리해 내는 것은 인간과 언어를 분리하는 것만큼이나 불가능해 보인다. 어느 것을 위해 어느 것이 있다고 우선순위를 정할 수 없

을 정도로 사람과 이미지는 꼭 얽혀 있기 때문에 양쪽 다 구제해야 하는 것이다. 따라서 오늘날 법이나 의학보다 더 사람 목숨 구하는 데 필요한 것은 인간을 이미지의 폭포에서 구해 내줄 수 있는 이미지 비평이다.

이미지를 구해야 한다. 잘못 읽기로부터 구제해야 하고 소비로부터 구제해야 하고 무관심으로부터 구제해야 한다. 소비란 살펴보지 않고 써 버리는 것이기 때문에, 이미지를 잘 살펴보면 억울하게 스러져 버리는 이미지들을 구제할 수 있을 것이다. 우리가 일회용으로 쓰고 버린 이미지 속에 인간과 세상을 구할 수 있는 소중한 메시지가 들어 있었다면 얼마나 아깝고 아찔한 일인가? 만약 다이아몬드의 이미지를 모르는 사람에게 다이아몬드를 주면 그는 버릴 것이다. 오늘날 우리가 쉽게 쓰고 버리는 이미지들이 다 다이아몬드 이상으로 귀중한 존재들이 아닐까? 이 세상의 상당 부분이 이미지로 돼 있는 요즘, 이미지를 버린다는 것은 세상을 버리는 일이다.

인간과 세상을 구원하기 위해 오늘도 이미지 비평가는 농부가 밭을 갈 듯이 묵묵히 이미지 비평 글을 쓴다. 구원은 의무다.

2012년 7월
이영준

차례

4. 짧지만 긴 글들 Short but Long Essays

1. 자연의 반격

Nature Strikes Back

상징물로서의 자연

- 곰과 노루와 파브 이야기 -

옛날에는 자연을 접할 기회도 많았고, 따라서 사람의 이름에서부터 지명, 물건, 상표에 이르는 상징물에 자연의 이름을 붙이는 경우가 많았다. 노루표 페인트, 곰표 밀가루, 학표 김 등 말이다. 아메리카 원주민 이름에는 자연물이 많이 들어 있다. '늑대와 함께 춤'이나 '붉은 구름 [Camp Red Cloud: 동두천에 있는 미군기지 이름. 레드 클라우드라는 이름을 가진 인디언을 학살하고 그들의 이름을 빼앗아 왔음]' 등이 그것이다. 자연 속에 사는 그들에게는 당연한 이름이다.

반면 요즘의 상징체계에서 자연물이 등장하는 경우는 거의 없다. 예전의 기업 이름에는 자연물의 잔재가 남아 있으나, 그 기업들이 생산하는 제품의 이름에 자연물의 흔적은 남아 있지 않다. '삼성'이라는 이름은 별을 지칭한다는 점에서 최소한의 자연물에 대한 상징성을 가지고 있으나, 하우젠, 파브, 애니콜 등의 제품명은 자연에 대한 어떤 은유적 암시도 가지고 있지 않다. 시뮬라크라의 시대에 걸맞게, 제품 이름도 어떤 대상도 묘사하거나 지칭하지 않는, 그저 허상 같은 이름이다. 직접 자연을 접할 기회가 적은 요즘, 자연물이 상징물에서 퇴조

한다는 것은 당연해 보인다. 오늘날 인터넷에서 코브라를 치면 더 이상 코브라 뱀에 대한 것이 먼저 검색되지 않는다. 대개 코브라 골프, 코브라 전기, 코브라 게임 등이 나온다는 것은 더 이상 자연물의 이름이 직접적으로 그 대상과 일치하지 않음을 의미한다. 이제 표상들은 자연뿐 아니라 구체적인 대상으로부터 한참 거리가 멀어져, E1, K 리그, X 게임 같이 어떤 대상도 암시하지 않는 추상적인 표상으로 남게 되었다.

자연물을 상징물로 쓴다는 것은 무엇인가? 그것은 오늘날 우리의 사고체계와는 달리, 자연물을 매개로 하여 사고하는 것이다. 문화인류학자 클로드 레비 스트로스는 아마존 원시부족의 신화에서 나타나는 그런 사고를 '야생적 사고' 혹은 '신화적 사고'라고 부르고 있다. 신화적 표상은 결국 자연에서 문화로 이행하게 해주는 징검다리 역할을 하는 것이다. 그런데 그가 예로 들고 있는 부족신화들은 하나같이 이해할 수 없는 것들이다. 레비 스트로스에 따르면 그것들은 의미가 매우 풍부한데 왜 우리는 그렇게 풍부하고 나름의 사고체계를 가진 자연물의 신화를 이해할 수 없는 걸까?

신화가 불합리하게 보이는 이유는 원시부족이나 신화시대의 사람은 오늘날과 같은 사고체계를 가지고 있지 않았기 때문이다. 단군설화

만 하더라도 오늘날에 와서 곰이 40일간 마늘을 먹으면 사람이 된다고 생각하는 사람은 아무도 없을 것이다. 그것은 실제 곰이 마늘을 먹는다는 뜻이 아니라 곰으로 상징된 어떤 것이 마늘로 상징된 어떤 것을 40일로 상징되는 어떤 기간 동안 먹는다는 것을 의미한다. '먹는다'는 것도 상징일 수 있다. 그런 상징성을 읽어 내는 것이 신화학이다. 레비 스트로스는 콜롬비아의 투카노 족의 신화를 예로 들며, 오늘날 우리가 완전히 다른 과로 분류하는 개과와 고양이과의 동물이 같은 분류 속에 존재함에 대해 얘기하고 있다. 콜롬비아의 투카노 족은 이라라(족제비과의 동물), 야생 고양이, 작은 늑대, 큰 늑대, 큰 살쾡이, 퓨마의 일곱 가지 동물들을 한데 묶어 놓는데, 오늘날의 관점에서 보면 그런 분류는 틀린 것이다. 그러나 투카노 족은 동물들을 크기에 따라, 혹은 표범과 얼마나 닮았는가에 따라 분류하고 있다. 즉 자신들이 접하는 동물의 세계에서 나타나는 형태와 힘의 질서에 따라 분류한 것이다. 그들이 쓰는 투피 어에서 동물들의 이름이 어떻게 나타나는지 알면 이런 분류가 투카노 족에게는 합당한 것임을 알 수 있다. "투피 어는 어근 이아와에다 접미사를 첨가하여 단어를 만든다. 말하자면 개는 이아와라, 표범은 이아와라테, 수달은 이아와카라, 늑대는 이아와루, 여우는 이아와포페이다. … 가이아나의 카리브 족은 동물 족의 분류를 알고 있지만 그 원칙은 분명치 않다. 그러나 그들은 표범의 이름(아로와)에다 동물 이름, 예를 들면 거북이-자카민, 새-아구티, 쥐, 사슴류 등을 한정사로 붙여 여러 종류의 네발짐승을 명명하는 데 사용한다."(레비 스트로스, 『신화학 2』, p. 135) 이것이 바로 야생의 사고다. 이런 분

류체계에 따른 내러티브는 오늘날의 논리로 보면 '비논리적'이고, '비합리적'이며 '원시적'이고 '미개'하다. 그러나 정글에 사는 부족은 이런 분류체계에 기초하여 사물의 질서를 세우고, 사고한다.

여기서 동물의 이름은 사람의 이름이기도 하다. 토바 족의 신화 '여우, 아내를 얻다'에서는 "몇 번의 모험을 한 여우는 죽었다가 비를 조금 맞자 다시 살아났다. 여우는 예쁜 소년의 모습으로 어느 동네에 도착했다. 어린 소녀 하나가 그에게 반해 애인이 되었다. 그러나 그녀가 사랑의 열정을 못 이겨 발톱으로 할퀴는 바람에 소년의 모습을 한 여우는 비명을 질렀다. 그의 신음 소리가 동물의 본성을 드러내게 했다. 소녀는 그를 버리고 가 버렸다. 그러자 그는 더욱 부드러운 또 다른 소녀를 유혹했다. 날이 밝자 여우는 양식을 찾으러 갔다. 그는 야생과일 사차산디아와 빈 밀랍 봉방으로 자루를 가득 채웠다. 그리고는 마치 꿀이 든 것처럼 장모에게 밀랍 봉방을 주었다. 장모는 아주 기뻐하며 꿀을 물에 타 발효시켜 가족이 먹을 꿀물을 만들겠다고 선언했다. 그의 사위가 나머지를 먹을 거라 했다. 여우는 장인 장모가 자루 속에 든 내용물과 자신의 정체(유혹자)를 발견하기 전에 도망갔다."(레비 스트로스, p. 137) 여기서 여우는 특정한 성격을 가진 어떤 사람을 나타내고, 꿀은 레비 스트로스가 말하는 자연물과 문명의 매개를 나타낸다. 이때 레비 스트로스가 관심을 가지는 것은 이런 신화 이야기가 무슨 뜻을 나타내고 있는지가 아니다. 즉, 그는 신화의 의미를 직접 해독하려는 것이 아니다. 그가 관심 있는 것은 신화들을 비교하고 중첩시켰을 때 어떤 구조가 나타나는가 하는 것이다. 그에 따르면 꿀과 담

배는 다른 방식으로 자연과 문명의 매개를 나타낸다. 꿀은 자연에서 따야 하지만 인간이 먹는 것이므로 음식이라 할 수 있다. 인간만 꿀을 좋아하는 것이 아니라 곰이나 오소리 등 많은 동물들도 꿀을 좋아하므로 그런 성격들이 신화적 내러티브로 들어간다. 꿀은 채취하는 방법이 특수하고 벌의 종류에 따라 다른 종류의 꿀이 채취되므로 섭취할 때 분별력이 요구된다. 그렇지 않으면 어떤 꿀을 먹고 토할 수도 있고 정신이 몽롱해질 수도 있다. 그리고 꿀은 액체로 물의 성격을 띠지만 물은 아니므로 내러티브 속에서는 물과 대립하는 것으로 나타나기도 한다. 결국 신화 속에 꿀이 등장하는 것은 인간과 동물이 자연물을 놓고 쟁탈전을 벌이는 것임을 의미한다.

이런 상징체계는 무슨 역할을 하는가? 그것은 자연을 문명으로 전환해 주는 매개 역할을 한다. 본디 자연은 험악하고 위험하고 적대적이며 해롭다. 그것은 아무리 문명의 역사가 발달해도 변하지 않는 사실이다. 문명에 대해서는 항상 그에 맞서는 타자가 남게 되고, 그 타자의 이름이 자연이기 때문이다. 우리가 이미지로 보는 아름다운 자연은 사람이 만든 표상일 뿐이다. 알래스카의 장엄한 대자연을 찍는 카메라 팀은 엄청나게 달려드는 모기 떼와 위험한 곰을 피해야 한다. 그러나 그들의 이미지에 모기 떼와 곰은 나오지 않는다.

인간은 역사적으로 그런 곤경을 피하기 위해 문명을 발달시켜 왔다. 자연의 곤경을 피하는 가장 좋은 방법은 길들이는 것이다. 짐승을 잡아다 가축으로 만드는 것이다. 그러나 더 중요한 것은, 인간에게 위협적인 자연을 상징체계로 끌어들임으로써 뭔가 다룰 수 있는 것, 인

식할 수 있고 파악할 수 있으며 이해할 수 있는 것으로 만드는 것이다. 즉, 자연은 실용적으로만 아니라 의미의 차원에서도 길들여야 하는 것이다. 상징이란 알 수 없는 험한 것을 의미와 표상의 차원으로 끌어들여 다룰 수 있게 해주는 일종의 기술이다. 사람끼리도 이름을 알면 서로 많은 것을 안 듯하여 편해지듯, 자연에 이름을 붙이면 그때부터 그것에 대해 알고 있다고 생각하게 된다. 상징체계로 끌어들이는 가장 초보적인 단계가 이름 짓기이다. 어떤 식물의 이름이 '매발톱꽃'이라는 것을 알았다고 그 식물의 생리학적 변화를 아는 것은 아니지만, 인간은 그때부터 그 식물과 관계를 맺기 시작하고 뭔가를 하기 시작한다. 그냥 쳐다본다든가 만진다든가 감탄한다든가 집의 화분에 심어 놓는다든가 말이다.

자연물에 이름 짓는 행위에도 차원과 등급이 있다. 우리는 직접적인 자연물을 지칭하는 명칭은 왠지 촌스럽다고 생각하게 된다. 예를 들어 까치랭이고개, 버덩말, 독바위 등의 지명은 지금도 시골 한복판에 있어서 그렇기도 하지만, 어감상 왠지 촌스러운 느낌을 지울 수가 없다. 그런데 압구정, 청담, 서초, 잠원 등의 지명은 촌스럽지 않다고 생각한다. 이 지명들에도 자연물에 대한 지칭이 들어 있기는 매한가지인데 말이다. 갈매기(압구정), 맑은 물(청담), 풀(서초), 누에(잠원) 등 자연물에 대한 지칭은 명품가게와 커피숍이 즐비한 럭셔리 동네 지명에 생생하게 남아 있다. 단, 명품과 외제 차와 커피 미학의 매개들이 자연물에 의한 직접적인 매개를 덮어씌워서 보이지 않게 만들고 있을 뿐이다. 오늘날 압구정동 갤러리아 백화점에 가면서 갈매기를 떠올

리는 사람은 아무도 없을 것이다. 그것이 오늘날 우리가 자연물로부터 떨어져 있는 거리감이다. 노루표 페인트는 더 이상 노루같이 날렵하게 마르지 않고, 제비표 페인트는 카바레에서 사모님을 호리지도 않고, 곰표 밀가루는 곰처럼 미련하지도 않고, 학표 김은 목이 길지도 않다. 모던 시대를 떠나 포스트모던 시대에 와서 표상물에는 자연의 흔적이 남아 있지 않다. 우리가 다시 자연과 만날 수 있을까?

그런데 흥미로운 것은 역사가 돌고 돌아 원점으로 회귀하듯이, 오늘날 자연물의 표상이 첨단적인 물건의 이름에 다시 등장한다는 점이다. 사이드 와인더(뱀; AIM9 공대공 미사일), 이글(독수리; F15 전투기), 폴콘(매; F16 전투기), 레이븐(큰 까마귀; F111 전투기), 호넷(장수말벌; F18 전투기), 랩터(새; F22 전투기) 등등 군사무기에 자연물의 이름을 붙인 것은 셀 수 없이 많다. 물론 AMRAAM, HARM, SLAM 등 추상적인 이름들도 많이 있기는 하나, 자연물의 이름이 붙은 무기들이 주로 언론에 많이 등장하며, 일반인의 상징체계에도 많이 등장한다. 이는 무엇을 의미하는가? 이는 같은 구조가 겉의 형태를 달리해서 다시 나타나는 것이다.

자연물의 이름이 군사무기 이름의 형태로 등장하는 것도 분명히 신화체계라고 할 수 있다. 사이드 와인더는 교활하게 적을 쫓고, 이글은 하늘에서 내려 덮치며, 폴콘은 빠르게 날아와 낚아챈다. 큰 까마귀는 위협적이며, 장수말벌은 쏠까 봐 두렵다. 그런 것들이 적에게 위협이 되는 어떤 의미소(意味素; 의미의 최소 단위)로 작용하여 내러티브를 만들면 신화적 체계가 된다. 그런데 이는 아주 풍부한 신화체계는

아니다. 대개 그런 이름들이 등장하는 내러티브는 언론보도의 형태를 띠는데, 이는 풍부한 신화성을 가지고 있지는 않기 때문이다.

상징체계로서의 자연물은 소설이나 우화 같은 기억의 아카이브 속에 더 풍부하게 살아 있다. 이솝 우화에는 많은 동물들이 등장하는데, 그것들은 은유를 통해 인간의 우매함을 일깨워 주는 경우가 많다. 그런 상징성이 유효하지 않았다면 오늘날 이솝우화는 잊혔을 것이다.

권터 그라스는 소설 『넙치』에서 동물의 상징성을 잘 풀어내고 있는데, 그 내용은 한국의 우화에도 나타나듯, 바닷가의 어부에게 자기를 살려 준다면 삶에 도움이 되는 지혜를 가져다준다는 약속을 지킨 물고기의 이야기를 바탕으로 하고 있다. 권터 그라스의 소설에서 그것이 넙치라면 한국의 우화에서는 숭어가 어부에게 지혜를 가져다준다. 사실 그라스의 소설은 황당무계한 얘기 천지다. 하지만 그 소설이 아무리 황당무계한 픽션이라 할지라도 동물에게 부여하고 있는 의미의 무게가 상당하다는 것은 부인할 수 없는 사실이다. 한국 전래 설화에는 단군신화에서부터 할머니에게 떡 하나 주면 안 잡아먹겠다고 속이고 협박한 호랑이 이야기에 이르기까지, 동물의 상징성이 풍부하게 나온다. 아마도 그 이유는 동물이 인간보다 강한 존재였기 때문이 아닐까. 단순히 물리적으로만 강한 것이 아니라 동물이 인간의 능력을 초월하는 영물이라는 인식이 뿌리 깊이 박혀 있는 것은 아닐까 싶다.

오늘날의 동물 이미지에 그런 상징성이 들어 있는가? 테디 베어는 결코 40일간 마늘을 먹은 곰의 상징이 아니다. 그것은 곰인형 산업의 아이템일 뿐이다. 디즈니 만화에 나오는 동물 캐릭터들에게 부여된 깊

이 있는 역사적 상징성이 있는가? 미키 마우스에서 그런 상징성을 읽을 수 있는가? 쥐 자체가 그런 상징성을 가지고 있다고 해도 미키 마우스 만화는 그런 상징성을 담을 수 없는, 너무나 현대적이고 그래픽 디자인적인 것이다. 그것은 오늘날 1년에 7조 원을 벌어들인다는 갖가지 캐릭터 상품으로 다시 태어나기 위한 밑그림일 뿐이다. 그 간결한 선은 아마도 수많은 기능공들이 달려들어 손으로 똑같은 캐릭터를 빠른 시간에 그릴 수 있도록 고안된 산업적인 고려의 산물일지도 모른다. 그런 경우는 동물이 상징성을 거의 띠지 않은, 아주 드라이하게 나타난 경우이다.

더 드라이한 경우도 있는데, 선박이나 기계관련 용어에 생물 이름이 등장하는 것이다. 보포트 윈드 스케일(Beaufort Wind Scale)은 0에서 12까지 바람의 세기를 나타내고 있는데, 이 중 재미있는 것이 3단계에서 '흰말'이 나타난다고 쓴 것이다. 파도가 거세져서 말갈퀴가 날리는 듯 흰 파도가 생긴다고 해서 그렇게 쓴 것 같다. 이것은 오로지 파도가 휘날리는 형태가 흰말처럼 보이는 형태상의 유사성 때문에 그렇게 이름 붙여진 것이지 상징성은 없다. 기계류에는 그런 식의 형태적 유사성 때문에 동물 이름이 표상체계로 들어온 경우가 많다. 로프를 한 바퀴 돌려서 매듭을 만드는 것을 '눈(eye)'이라고 하는데, 모양이 눈과 닮았기 때문이다. '불독 그립(Bulldog Grip)'은 불독의 입처럼 단단히 무는 그립이며, 펠리칸 슬립 훅(Pelican Slip Hook)은 펠리칸의 부리처럼 큼지막하게 부풀은 형태고, 페어 링크(Pear Link)는 배 모양의 걸이쇠다. 목공에서 많이 쓰는 도브테일 피팅(Dovetail Fitting; 열장이음)은 목

재를 비둘기 꼬리날개 모양으로 깎아서 못을 쓰지 않고 꼭 맞게 맞추는 것을 말한다. 배에서 특이하게 볼 수 있는 것으로 머쉬룸 벤틸레이터(Mushroom Ventilator)가 있다. 정말로 버섯처럼 위에 뚜껑이 덮어씌워져 있는 환풍기이다. 환풍기에 바닷물이 들어오면 안 되므로 이런 형태로 돼 있다. 옛날 화폐에서도 자연물이 풍부한 표상체계로 들어와 있는 것을 볼 수 있다. "아스텍 세계의 카카오, 인도의 일부 지역의 아몬드 열매, 바빌로니아의 보리, 몽골의 벽돌 모양으로 묶어서 말린 차, 노르웨이의 버터, 북아프리카의 소금, 북아메리카 인디언의 가죽, 피지 섬의 고래 이빨, 아일랜드의 가축 등이 역사적으로 널리 알려진 상품 화폐들이다."(주경철, 『대항해 시대』, p. 241)

동물의 형태를 이용한 가장 드라이한 표상이 마우스이다. 스티브 잡스가 컴퓨터의 그래픽 인터페이스를 손으로 다루는 도구를 발명하면서 하드디스크나 랜덤 억세스 메모리 같은 추상적인 이름보다는 부르기 쉽게 '쥐'라고 이름 붙였을 때 그것은 형태상의 유사성을 살리되 의미는 최소화하여 쓴 경우이다. 오늘날 마우스를 쓰는 전 세계의 수억 명의 남자, 여자들 중 누구도 자신이 쥐꼬리를 잡고 있다고는 생각하지 않을 것이다.

20세기가 만든 새로운 동물상징학은 옛날과 달리 동물들을 사람의 삶과 연결시키지 않는다. 그 반대의 작용을 한다. 영상으로 나타나는 동물상징학은 동물을 인간의 삶과는 절연된 어떤 스펙터클로 만든다. 그것을 보는 인간들은 그 동물들을 만나고 싶어 하지 않는다. 위험하고 거친데 뭐하러 만나겠는가? 19세기 초 유럽에 동물원이 등장

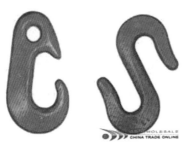

펠리칸 슬립 훅과 페어 링크.

한 것이 인간의 삶에서 동물이 사라진 시기와 맞물리는 것처럼, 이제 우리는 영상 스펙터클로 나타나는 동물들을 만날 일이 정말 없다. 사실 21세기의 삶에서 동물이 사라진 것은 아니다. 우리는 여전히 갈치와 꽁치를 먹고, 돼지고기로 된 햄을 먹고, 쇠고기로 된 육포를 먹는다. 그러나 그 동물들에는 상징성이 없다. 그것은 오로지 산업제품일 뿐이다. 우리는 그것들을 먹으면서 상징성과 리추얼을 기리는 것이 아니라, 오로지 DHA가 많고, 여러 가지 미네랄이 많이 들어 있다는 기능성 때문에 먹는 것이다. 아마 오늘날 식품에 상징성이 부여되는 경우는 제사상에 음식을 놓으며 홍동백서할 때뿐일 것이다. 그나마도 왜 홍동백서인지 모르고 하는 경우가 많다. 옛날의 자연물에서 상징성은 일상 속에서 이야기되고 음식으로 섭취되고 물건으로 전환되어 사용되었다면, 오늘날 자연물의 상징성은 다가갈 수 없는 영상 스펙터클로만 존재할 뿐이다. 그러면서 우리가 만나는 자연물은 기능의 담지체로

전락하고 만다. 즉 효용이 있으니까 관심을 갖는 대상이 되는 것이다.

　동물의 몸의 각 부분은 기능적인 단위로 전환하면서 새로운 상징성을 얻는다. 등 푸른 생선은 뭐가 많아서 좋다든가, 물개의 어디는 정력에 좋다든가 하는 것 말이다. 그런데 그런 가치는 상징은 아니다. 기능이나 효능이기 때문이다. 그러나 그 기능이나 효능이 실은 공허한 것이기 때문에 상징이 되는 것이다. 그런 표상들이 원래 가리키고 있을 것이라 믿는 그 기능이나 효능이 아닌 엉뚱한 다른 것을 가리키고 있기 때문에 공허한 상징이 된다. 그런데 역사는 돌고 돈다고 하지 않았던가. 우리가 근대 이전, 혹은 과학 이전의 시대에 믿었던 동물에 대한 담론이 비과학적이고 미신에 가득 찬 것이라고 비난하지만, 오늘날 우리가 동물에 대해 믿고 있는 담론들도 신화시대 못지않게 비과학적이고 비논리적이며 비이성적이다. 도대체 고등어의 등이 푸른 것과 우리 몸에 좋은 것이 무슨 상관인가? 그것은 푸른색에 대해 일반인들이 가지고 있는 막연한 맑음, 순수함 등의 신화적 가치가 덧씌워진 담론일 뿐이다. 등 푸른 생선이 몸에 좋다면 등이 붉은 볼락은 몸에 나빠야 하지 않겠는가. 그래서 고등어를 많이 팔아야 생활에 도움이 되는 사람들은 고등어에 DHA성분이 많아서 좋다고 한다. 그러면 일반인들은 주문을 외우듯이 너도나도 DHA, DHA를 따라 외운다. 그게 도대체 무엇의 약자이길래 만병통치약 노릇을 하는 걸까 궁금해서 브리태니커 백과사전에 찾아보니 Docosahexaenoic Acid의 약자라고 한다. 그렇다면 일반인의 인식 속에 이름도 어려운 이 산의 구조와 염기서열이 들어가 있는가? 일반인의 인식에 들어 있는 것은 저명한 학자나 의사

가 텔레비전에 나와서 DHA를 설명할 때의 권위적인 말투와 표정, 그의 뒤에 꽂혀 있는 어려워 보이는 전문서적들이 발하는 아우라밖에 없다. 그것은 인식론적이라기보다는 수행적(Performative)이다. 즉 어떤 지식을 '표상하는' 것이 아니라 지식을 표상하고 있다는 '행세'를 하는 것이다. 하는 것과 행세하는 것은 다르다. 하지 않으면서 행세를 할 수 있다. 선생이 아닌 사람이 선생 행세를 할 수 있는 것이다. 그 대신 그는 선생이 하는 제스처를 충실히 따라 해야 한다. 이것이 표상의 수행성이다. 즉 어떤 의미를 띨 뿐 아니라 무언가를 행하고 있다는 것이다. '출입금지'라는 표지판이 의미를 띠고 있을 뿐 아니라 사람들로 하여금 출입을 하지 못하게 하는 기능을 하는 것과 비슷하다. 오늘날 동물이 우리에게 가지고 있는 상징성은 다분히 수행적이다. 즉 실제로 어떤 의미를 띠고 있는 것이 아니라 그런 제스처를 하고 있을 뿐이다. 따라서 그것은 공허한 상징성이다. 오른손으로 악수를 하지만 왜 왼손으로는 하면 안 되는지는 전혀 모르면서 행하는 암흑의 상징성이다. 물개의 그것이 정력에 좋다고 믿는 헛된 상징성과 비슷한 것이다.

이때 자연물의 상징성은 이중으로 빈곤하다. 우선은 앞서 말한 대로 아무런 내용도 갖지 않은 채, 설사 가지고 있다고 해도 일반인은 이해할 수도, 검증할 수도 없는 곳에서 작동하기 때문에 빈곤하다. 일반인들은 어떤 효능이 있을 거라고 생각해서 사용하지만 그 의미는 거의 없거나 그가 상상하는 그곳이 아닌 엉뚱한 곳에 있다. 자연물의 상징성이 빈곤한 또 하나의 이유는 과거 동물의 상징성이 설화를 통해 세계와 삶을 해석하는 중요한 연결고리 노릇을 했던 데 반해, 요즘 기능

화된 동물의 상징성은 오로지 건강이라는 기능하고만 연관돼 있기 때문이다. 즉, 상징성의 끝이 열려 있어서 넓은 세계를 향하고 있는 것이 아니라 '몸에 좋다더라'는 단순한 차원에만 연결돼 있는 것이다. 이는 닫힌 상징성이다.

자연은 원래 인간의 고향이었으나 이제 고향을 완전히 떠났다. 아스라한 고향의 기억이 아쉬워서 자연을 찾는 사람들조차 인공물의 매개 없이는 자연을 접하지 못한다. 자연물을 접하는 매개는 더 이상 자연물의 냄새나 촉감, 맛, 거칢이 아니라 고어텍스 자켓, 쿨맥스 기능성 셔츠, 비브람 등산화, 레키 스틱 같은 산업제품이 돼 버렸다. 이른 봄에 냉이에서 풍기는 향긋한 땅 내음이 인공적으로 가공해서 만든 것이라 해도 아무도 불평하지 않을 것이다. 자연의 향과 약간이라도 비슷하기만 하다면. 한국전쟁 무렵 이북에서 남한으로 내려온 분들이 세상을 떠나고 나면 더 이상 북녘 산하를 그리워할 사람이 남지 않듯이, 자연을 접하고 살던 세대들이 떠나고 나면 자연을 그리워할 사람은 없을 것이다. 그 대신 사람들은 고어텍스와 쿨맥스와 비브람을 그리워할 것이다.

박완서는 그의 소설에서 "그 많던 싱아는 누가 다 먹었을까?" 하고 물었다. 그가 어릴 적 들판에서 씹고 놀던 풀인 싱아는 누가 다 먹어 치운 것이 아니라 이제 아무도 싱아를 씹으며 놀지 않기 때문에 우리들 삶의 표상의 영역에서 사라진 것이다. 박완서 다음에는 누군가 물을 것이다. "그 많던 냉이는 누가 다 먹었을까?" 그 다음에는 "그 많던 돼지들은 누가 다 먹었을까?"가 나올 것이다. 그러다가 차츰 언젠

가는 "그 많던 〇〇은 누가 다 먹었을까?"라는 질문에 더 이상 자연물이 들어가지 않는 때가 올 것이다. 그런 식으로 자연물의 상징성은 우리들 삶에서 멀어져 간다. 그 다음에 누군가 물을 것이다. "그 많던 파브 텔레비전은 누가 다 치워 버렸나?"

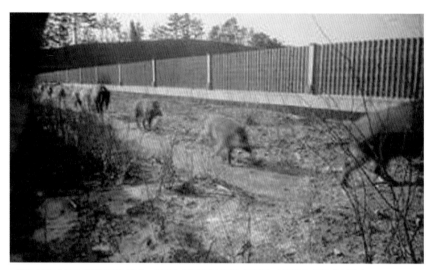

에코 브리지 위로 멧돼지들이 건너는 사진이 시설물의 효용을 홍보하는 목적으로 신문에 실렸다.

길 건너는 멧돼지들

빨리빨리 건너자, 지난번에도 우리 형제 중 한 놈이 길 건너다 치어 죽었잖아.

야, 바보야 여기서는 천천히 건너도 돼, 여기는 우리들이 안전하게 고속도로를 건너라고 만들어 준 에코 브리지야.

야, 임마 너 멧돼지 주제에 왜 이렇게 아는 척을 많이 해? 에코 브리지? 그게 뭔데?

우리 같은 동물들이 차에 치이지 않고 길을 건널 수 있게 만든 데가 에코 브리지야. 길에서 차에 깔려 죽는 동물들이 아주 많잖아.

야, 그런데 동물의 죽음을 인간들이 이래라, 저래라 할 수 있는 거니?

하긴 그래. 우리의 죽음은 인간다운 죽음과는 전혀 다른 동물의 죽음이지. 멧돼지가 차에 치여 죽었다고 아무도 장례를 지내 주지도 않고, 부의금도 안 내고, 신문에 부고기사도 안 나잖아.

야, 근데 지난번에 정릉에 어느 학교 운동장에 나타났다가 경찰 손에 잡혀 죽은 멧돼지는 신문에 크게 났잖아.

너는 그게 멧돼지로서의 죽음이라고 생각하니?

아니, 그건 멧돼지로서의 죽음이 아니라 인간이 인간의 세계에 들어온 멧돼지를 인간의 개념에 따라 해로운 것으로 규정하고 인간의 총으로 쏴 죽여서 인간의 신문에 보도한, 아주 인간적인 죽음이지.

넌 지금 인간적이라는 말을 아주 안 좋은 경우에 적용해서 쓰고 있구나. 인간들은 인간적이라 하면 마음이 따뜻하고 서로 이해해 주고 감싸 주는 것을 말하는데.

아니야, 본래 인간적이란 자기들과 다른 것들, 그게 돌이 됐든 하늘에 구름이 됐든 동물이 됐든, 아니면 인간의 탈을 썼지만 인간이 아닌 것들을 몽땅 어떤 범주에 가두고 해롭고 위험하다고 규정한 다음 자기들은 이런 것에서 멀리 떨어져 살아야 한다고 그런 것들을 동물원, 보호구역, 정신병원에 가둬 두고 스스로 착한 척하는 개념이야.

그럼 인간적이란 게 나쁜 거네?

꼭 나쁜 거는 아니지. 인간들은 그런 식으로만 존재하니까. 인간들에게 그런 식이 아닌, 멧돼지와 같이 공존하면서 같이 땅속의 지렁이를 파먹고 풀줄기를 씹어 먹고 아무 데나 똥 싸라면 그렇게 할까?

당연히 안 하겠지.

결국 인간적이란 그런 것들을 하지 않는 데 붙이는 명분일 뿐이야.

그럼 에코 브리지는 인간적인 거야, 멧돼지적인 거야?

너는 멧돼지 스스로 에코 브리지를 만들 수 있다고 생각하니?

못 만들 것도 없지. 우리가 코로 땅을 파고 나뭇등걸을 파헤쳐서

옆구리로 밀어 쌓아 놓으면, 그런 브리지 같은 거 하나쯤 그럴싸하게 만들 수 있지.

그럼 넌 그렇게 만든 브리지 위로 너의 친구 멧돼지들이 지나가는 거 보고 "저기 멧돼지 지나간다"며 신기한 눈으로 바라보고 사진으로 찍어다가 신문에 실을 수 있어?

할 수 있느냐 없느냐의 문제가 아니라 멧돼지들은 굳이 그렇게 안 하지. 우리는 그냥 있으면 건너가고 없으면 안 건너가면 그만이니까.

그런데 인간들은 그렇게 안 놀아. 인간들에게는 반드시 있어야 하는 것들이 있어. 그들에게는 지붕이 달린 집이 필요하고, 집에는 가재도구가 필요하고, 등기가 돼 있어야 하고, 계약서가 있어야 하고, 집에는 식구들이 살고 있어야 하고, 식구 중에 한 사람은 대빵이어야 하고, 나머지는 대빵에 종속돼야 하고, 손님에게 그럴싸하게 보일 백과사전들이 책꽂이에 꽂혀 있어야 하고, 바퀴벌레 없애는 약도 구석구석 놔줘야 하고, 텔레비전, 전화, 냉장고 다 있어야 하고, 게다가 수신제가 치국평천하같이 집안을 다스리는 질서의 이념 같은 비물질적인 준비물도 갖춰 놔야 해.

히야, 인간 되기 되게 힘들구나. 그런데 인간들은 왜 그렇게 힘든 인간 노릇을 하지? 자기들도 싫은데 억지로 하는 거겠지?

아니지, 인간들은 그런 것들을 갖추고 있는 것에 대해서 엄청난 자부심을 느끼고 있어. 그 자부심의 핵심은 자신들이 '동물 같지 않다'는 거야. 인간들은 방이 지저분하면 까치집 같다고 하고, 집에 질서가 없으면 개판이라고 하고, 성격이 음흉하면 능구렁이 같다고 하고, 앞

뒤 안 가리는 사람은 저돌적이라고, 즉 멧돼지 같다고 하지.

인간들이 보기에 우리 동물들은 온갖 무질서와 파괴와 악과 더러움의 근원이네?

바로 그렇지. 그런데 우리 동물들이 그런 콘셉트가 있냐? 사자가 얼룩말 잡아먹는 게 얼룩말 괴롭히고 싶어서 그러는 게 아니잖아? 동물들은 동물의 질서를 따를 뿐이지.

그런데 우리가, 그런 인간들이 우리를 위한답시고 만들어 준 에코브리지를 건너는 것은 그들의 꾐에 빠져 드는 것은 아닐까? 혹시 이 다리를 건너면 그 끝에 무슨 험악한 덫 같은 게 있어서 우리를 다 잡아다가 불고기를 해 먹는 거 아닐까? 인간들은 멧돼지 불고기를 좋아한다는데.

글쎄, 그건 아무도 모르지. 하지만 한 가지 확실한 것은 우리들이 인간의 울타리 안으로 들어가지 않는 한 우리를 이유 없이 죽이지는 않을 거야.

그럼 이 세상에 착한 인간들도 있네?

아니지, 법으로 야생조수를 포획하지 못하도록 돼 있기 때문이지 그들이 착해서 그런 건 아닐 거야. 인간들이 잘하는 농담 중에 그런 게 있지, 만약 바퀴벌레가 몸에 좋다고 하면 온 천지에 바퀴벌레가 하나도 안 남아날 거라고. 그 정도로 인간의 탐욕은 끝이 없지만, 서로들 부딪치게 놔두면 몽땅 다 망하게 생겼으니까 서로서로 탐욕을 자제하자고 그런 법을 만들어 놓은 거야. 왜냐하면 지네들이 생각해도 잡고 싶다고 마음껏 잡게 해주면 좁은 나라 한국의 야생동물은 다 사라지게

생겼거든. 실제로 호랑이와 늑대, 표범, 여우 들이 그런 식으로 한반도에서 사라졌단다.

야, 그러면 우리가 인간이 만들어 준 에코 브리지를 건너는 것이 올바른 일이냐, 아니면 그것을 거부하고 안 건너고 있다가 먹을 것도 떨어지고 그 자리에서 굶어 죽는 게 올바른 일이냐?

하하, 너는 소위 인간들이 말하는, 정치적으로 올바른 일이 무엇이냐에 대해 고민하고 있구나. 너무나도 당연히, 인간의 정치와 멧돼지의 정치는 다르지. 우리는 싸우기는 해도 차별하지는 않고, 파헤치기는 해도 질서를 어기지 않고, 잡아먹기는 해도 학대하지는 않잖아. 그런데 인간은 어떠니. 그들은 안 싸우고 냉정하게 차별하고, 멀쩡하게 놔두면서 질서를 어기고, 안 먹으면서 학대하잖아. 그러면서 정치적으로 올바름을 얘기하잖아. 우리들 멧돼지의 정치적 올바름은 본능대로 행동하면서 생존의 법칙을 좇아서 솔직하게 행동하는 거야. 만일 멧돼지가 인간의 흉내를 내서 줄을 똑바로 맞춰서 간다거나, 남의 밭을 파헤치면 농민들이 피해를 입을 테니까 그냥 앉아서 굶어 죽자거나 하면 그게 우리에겐 정치적으로 그릇된 거지.

그럼 저 사진 속에 에코 브리지를 건너는 멧돼지들도 멧돼지다움을 포기하고 인간이 만들어 준 시설을 건너고 있으니 인간에게 길들여진 거고 인간의 질서에 종속된 거니 정치적으로 올바른 게 아니네?

꼭 그렇지는 않지. 저 멧돼지들이 저 브리지를 건너서 어디 가서 뭐 할 거라고 생각하니?

그야 다른 숲에 가서 똥이나 한 바가지 싸던가 땅을 파헤쳐서 두더

지라도 잡아먹던가 아니면 나뭇등걸에 등이나 비비다가 낮잠이나 자겠지.

바로 그거야. 저 멧돼지들이 에코 브리지를 건넜다고 해서 곧바로 인간의 세계로 진입하여 인간화가 되어 말과 글을 배우고 학교에 등록을 하고 인간의 옷을 입고 교통질서를 지키는 것은 아니지.

당연하지, 우리에게는 멧돼지의 자존심이 있는데. 그럼 멧돼지들은 인간이 만들어 준 에코 브리지를 건너기는 하지만 여전히 멧돼지임을 지키고 있으니 분열된 존재가 아닌가?

무엇을 그렇게 걱정하니. 우리의 분열은 사실은 인간의 분열에 비하면 아주아주 작은 거라네. 물론 우리들 멧돼지들은 특유의 뚝심이 있기 때문에 쪼잔한 인간무리들이 겪는 심리적, 이념적, 정치적 분열들에 시달리거나 영향을 받지는 않지. 극우파가 키우는 멧돼지라고 해서 극우파가 되는 것은 아니니까 말이야. 하지만 환경이란 모든 요인들이 모든 요인들에 영향을 이리저리 주고받는 복잡한 시스템이기 때문에 우리도 인간들의 분열에 어쩔 수 없이 어느 정도는 영향을 받을수밖에 없지. 아마 한 번이라도 에코 브리지를 건너 본 멧돼지와 그렇지 않은 멧돼지 사이에는 지렁이 맛에 대해 느끼는 정도가 좀 다를걸? 에코 브리지를 안 건너 본 멧돼지는 자기가 다니는 길이나 통로에서 콘크리트 냄새를 맡아 본 적이 없기 때문에 자연의 우직함을 그대로 가지고 있다면, 에코 브리지를 한 번이라도 건너 본 멧돼지라면 콘크리트 냄새에 익숙해지고, 통로의 형태에 익숙해지고, 인간의 시설을 적당히 이용해도 큰 해가 되지 않는다는 사실을 점점 알게 되어 인간

에게 자기도 모르게 길들여지게 될걸? 게다가 에코 브리지 건너는 것에 중독이 돼서 하루에 한 번이라도 에코 브리지를 지나지 않으면 아무리 통통한 지렁이를 먹어도 도대체 맛을 모르겠다는 멧돼지도 나올지 모르지. 그런 멧돼지가 나온다면 자연과 인간 사이에 극도의 분열증에 시달리다가 스스로 인간의 세계에 뛰어들어 제발 자기 좀 길러달라고 아양을 떨게 될지도 모르지. 모르긴 해도 정릉에 나타난 멧돼지와 삼청동에 나타난 멧돼지, 그보다 더 전에 워커힐 부근에 나타났다 포획되어 죽은 멧돼지들이 그랬을걸, 모두 인간의 시설에 중독되고 심각한 존재의 분열을 겪다가 혹시 인간들이 그런 자신들의 처지를 이해해 줄지도 모른다고 생각했겠지. 적어도 치료나 보호감호라도 받을 수 있지 않을까 해서 내려왔다가 그런 속마음을 모르는 무지한 인간들에게 잡혔는지도 모르지.

그럼 인간이 더 분열된 거야, 멧돼지가 더 분열된 거야?

당연히 인간이 더 분열되어 있는데 문제는 우리 멧돼지에게는 그런 것을 관찰하고 비판적으로 성찰하여 문제를 해결할 능력이 없다는 거지. 그래서 국적으로 분열된 인간들은 우리들에게도 국적을 부여하여 시베리아 멧돼지, 동남아 멧돼지, 한국 멧돼지 등으로 쪼개 놓았지.

그렇다면 에코 브리지도 인간들의 분열의 산물인가?

그렇다고 봐야겠지. 그들은 자연과 문명 사이의 분열을 견디다 못해 자연을 상징적으로 전유할 수 있는 수단으로 풍경화와 풍경사진이란 걸 만들었고, 그것도 부족해서 좀더 물리적이고 신체적으로 자연에 다가가기 위해 탐험이란 걸 하지. 그러다가 많이들 죽지만 말이지. 어

짼든 자신들이 자연으로부터 유리되고 분열된 존재라는 걸 땜빵하기 위해 에코 브리지란 걸 만들어서, 자연을 해치지 않고 스스로 자연에 동화되었다고 믿기 위해서 그런 걸 만든 거야.

하지만 우리가 그 덕에 길을 안전하게 건널 수 있으니 좋은 거 아닌가?

인간들이 길이란 걸 만들지 않았다면 우리가 거길 건너다 치어 죽을 일도 애초에 없었겠지.

그럼 우리, 인간을 없애 버릴까?

뭐 그럴 것까지 있나. 인간들은 자기들이 다루지 못하는 것을 문제라는 테두리 안에 넣어 놓고 그 다음에 서로 난리를 치지. 이게 문제니까 저렇게 해서 해결하자, 아니다, 이렇게 해야 해결된다, 등등 떠들고 싸우면서 더 큰 문제를 만들지. 우리가 그런 식의 인간적 패러다임을 따라서 문제를 해결하려 하면 안 돼. 결국 인간들의 분열을 답습하게 될 테니 말이야.

그럼 우리는 어떡해야 하지?

계속 태연하게 저 브리지를 건너다니는 거야. 그러면 인간들은 계속 몰래 촬영을 하여 자기들이 3억 7천만 원 들여 건설한 저 브리지로 많은 멧돼지들이 건너고 있어서 자연보호에 큰 성과를 올리고 있다고 호들갑을 떨 거야.

그렇다면 사진이란 것도 문제군. 우리는 아무 생각 없이 건너는데 마치 우리가 인간들의 질서에 발맞추어 그렇게 하는 것마냥 보여주니 말이야.

사실은 그게 더 좋은 거야. 결국 우리는 인간을 기만하는 거야. 우리는 무식한 멧돼지들이고, 그 멧돼지들이 인간들이 무지한 자연을 배려하여 만들어 준 시설에 길들여져 이용하고 있으니 결국은 인간이 자연의 폭력과 야만성을 길들였다고 자만하도록 놔두는 거지. 물론 우리는 우리의 본분인 풀뿌리 캐먹기, 흙 속에 숨어 있는 두더지 잡아먹기, 남의 밭에 가서 배추순 씹어 먹기 등을 인간들이 회사에 출근하듯이 충실히 하는 거지. 하지만 우리는 인간들이 피워 놓은 냄새가 그들이 쳐 놓은 덫만큼이나 고약한 것이라는 것을 알고 있고, 인간들의 질서에 순종하게 된 우리의 동료들이 어떤 최후를 맞이했는지 잘 알고 있어. 우리는 그냥 멧돼지의 세계관으로 인간들을 보면서 비웃어주자고. 그들이 참 착한 일을 했다고 스스로 좋아하고 서로 상 주고 언론에 떠들 때 우리는 그냥 비웃고 있기만 해도 이미 인간에게 이긴 거야. 에코 브리지를 지어서 분열을 극복했다고 믿는 그 가련한 인간들은 우리들의 기만행위에 도취되어 자신들의 분열을 치유할 기회를 영영 잃고 말게 될 거야. 우리는 그냥 가만히 서서 쳐다보기만 해도 인간을 이기는 거야. 멧돼지의 눈은 카메라의 눈보다 더 세다는 것을 인간은 절대로 알 수 없어. 마음껏 에코 브리지를 건너가도 돼. 자, 마음껏.

왜 나는 새끼들을 잡아먹었나

인터넷 국민일보에 광주 우치동물원의 호랑이가 14년 만에 태어난 새끼들을 잡아먹은 기사가 올라왔다. 많은 오해가 있을 거 같아서 왜 나는 나의 소중한 새끼들을 잡아먹었는지 써야겠다. 기사에 달린 리플을 보면, 배고파서 잡아먹었느니, 동물원 측의 관리 소홀이라느니, 얘기들이 있는데, 그게 아니라는 걸 밝히고 싶어서다. 그리고 아무래도 이런 일들이 있을 때마다 기사의 논조는 엽기적인 일이라는 식인데, 그것도 아니라는 것을 밝히기 위해서 이 글을 쓰는 것이다. 더군다나 내가 있던 광주의 우치동물원은 1992년까지 사직동물원이었는데, 이름이 우치동물원으로 바뀐 지 14년 만에 처음 태어난 새끼를 잡아먹었기 때문에 더 엽기적이라고 호들갑들을 떠는 것 같아 더욱 더 글을 써야겠다고 결심하게 됐다.

우선 결론부터 밝히자면, 나는 내 새끼들을 보호하기 위해 잡아먹었다. 이러면 인간들은 역시 야만적인 짐승은 어쩔 수 없어 하는 반응을 보이겠지만, 내가 새끼들을 잡아먹은 것은 내가 어미로서 그들에게 해줄 수 있는 유일한 최선의 보호책이었다. 사육사의 관리가 소홀

하여 내가 새끼들을 잡아먹었다고 생각하는 사람들도 있는 것 같은데, 사육사가 안 보는 사이에 내가 잡아먹었으니 그가 관리 소홀의 책임을 뒤집어쓰는 것도 당연하고 이해할 수 있다. 그러나 여러분들은 자신의 가장 내밀하고 은밀한 순간, 예를 들어 이성 간의 성행위를 남에게 보이는 곳에서 하는가? 자신이 변태가 아니라면 말이다. 내가 새끼들을 잡아먹은 것은 새끼들에게 해줄 수 있는 최후의 애정행위였기 때문에 남이 안 볼 때 한 것이다. 그렇다면 왜 그게 보호인가?

사람들은 사육사가 우리를 보호한다고 믿는다. 하지만 사육사가 우리를 보호하는 것이 아니라는 것은 인간들 스스로 사육이라는 단어의 의미를 되짚어 보면 금방 알 수 있다. 인간들 사이에 끔찍한 상황을 얘기할 때 사육당한다고 말하는 경우가 있다. "우리 남편은 완전히 나를 사육하고 있어"라고 말하면 남편이 아내를 인간취급 하지 않는다는 뜻이다. 사육은 보호가 아니라 구속이고, 가장 존재의 본성에 거스르는 죽임의 과정이다. 우리 호랑이도 존재의 본성을 가지고 있다. 그 본성이란 하룻밤에 40킬로미터를 이동하며 먹이를 찾고 광활한 대지에서 뛰놀며 사는 것이다. 호랑이는 외로운 동물이다. 우리는 발정기가 아니면 다른 호랑이를 만나는 것을 아주 싫어한다. 아무리 같은 종이라도 상대방의 존재가 싫은 것이다. 그래서 우리는 한 개체에 최소 10킬로미터의 행동반경을 필요로 한다. 그 범위 안에 다른 호랑이 개체가 들어오면 신경이 날카로워지고 사나워져서 적을 격퇴하기 위해 목숨을 걸고 싸운다. 그건 사람도 마찬가지다. 범위의 크기가 다를 뿐이다. 그걸 인간들은 '나와바리'라고 한다. 그런 호랑이를 사방 10미터도

안 되는 우리에 가둬 놓고 보호한다고 하면 그것은 가학성의 다른 극치일 뿐이다.

처음 내가 인도의 숲에서 잡혀서 이곳에 왔을 때 나는 미칠 것 같았다. 그래서 벽을 들이받고 창살을 물어뜯어 봤지만 소용이 없었다. 그래서 나는 자폐적인 성향이 되어 우리 안을 똑같은 궤적을 그리며 맴돌기 시작했다. 우리 바닥에 내 발자국이 일정한 패턴을 그릴 정도로 말이다. 그런 나를 보고 아이들은 내가 춤을 춘다고 한다. 그래, 나는 춤을 추고 있다. 슬프고 비참한 춤을 말이다. 사람들은 동물원에서 동물이 탈출한다고 말한다. 그러면서 마치 우리가 동물원을 벗어난 것을 죄수가 감옥을 벗어난 것과 비슷하게 얘기한다. 그러나 우리는 탈출한 것이 아니다. 죄수는 탈출이란 것이 무엇인지 알고 면밀히 계획을 세워 탈출하지만 우리는 탈출이 무엇인지, 갇혀 있다는 것이 무엇인지, 전혀 개념이 없다. 그저 우리를 머리로 들이받다가 벽이 갈라지길래 비좁은 틈을 타고 밖으로 나왔을 뿐이다. 인간이 가지고 있는 안과 밖의 구별, 중심과 주변의 구별 같은 개념은 동물에게는 없다. 그저 본능적으로 나를 막고 있는 벽을 뚫고 나올 뿐이다. 그런 것을 가지고 인간들은 넘어서는 안 되는 경계를 넘은 것, 따라서 불법적이고 처벌받아야 할 일로 평가한다. 그리하여 우리 동물들에게 마취총을 쏘거나 그물을 던지거나 때려잡는 벌을 가한다. 우리가 하는 것은 탈출이 아니라 보호라는 이름으로 우리를 괴롭히는 그 틀에서 벗어나고자 한 것이다.

동물원은 우리에게는 지옥이다. 그게 꼭 철창에 갇혀 있어서만은

아니다. 인간들이 만들어 놓은 모든 것은 우리에게 낯설고 두렵다. 그것은 우선 냄새로 다가온다. 인간들은 관상으로 사람을 판단하듯이, 우리는 냄새로 상대방을 판단한다. 바위냄새, 나무냄새, 흙냄새에 익숙한 우리에게 인간들이 피우는 냄새는 불길하고 무섭다. 인간들이 피우는 비누냄새, 빵냄새, 쇠냄새, 화약냄새, 담배냄새는 자연의 본성에 맞지 않는 존재의 끄나풀이기 때문이다. 그 불길함은 그대로 적중하여, 멀리서 그런 냄새가 나면 꼭 그들은 우리를 반드시 찾아내어 잡아 죽이거나 생포하여 동물원에 가둔다. 우리를 동물원에 가두는 것 자체가 가학이라는 것은 인간이라면 쉽게 이해할 것이다. 그들도 교도소 가는 것은 끔찍하게 싫어하니 말이다. 그래도 인간 중에는 자기 죄를 인정하며 뉘우치고 교도소 안에서 종교도 갖고 일도 배워서 새 사람이 되는 경우도 있는 모양이다. 그들과 우리의 근본적인 차이는 우리는 아무 죄도 짓지 않았는데 일생을 가석방 없는 무기징역을 살아야한다는 점이다. 인간들은 흉악범이라 해도 참회하는 모습만 보이면 몇 년은 감형되고 특사로 나오기도 하는 모양이지만 동물원의 동물들은 아무리 착하게 굴어도 그런 일은 절대로 벌어지지 않는다. 그들이 우리에게 주는 먹이는 우리를 살게 해주는 것이 아니라 고통스러운 삶을 연장시켜 줄 뿐이다.

나는 나의 새끼들이 그런 고통 속에 살기를 바라지 않는다. 그리고 보호라는 이름으로 가해지는 가학에 노출되는 것도 바라지 않는다. 인간이라면 자신은 비참하게 살아도 자식만은 잘 가르쳐서 잘살게 할 수 있지만 동물원의 우리들에게는 그런 가능성이란 애초에 배제되어

있다. 동물원의 호랑이가 새끼 잘 낳아 길렀다고 자연으로 되돌려 보냈다는 얘기는 들은 적이 없으니 말이다. 더군다나 동물원에서 해주는 먹이, 의료, 관찰 등의 온갖 조치들은 우리들을 위한 것이 아니라 구경꾼들을 위해 우리들의 한스런 목숨을 억지로 연장시키기 위한 수단일 뿐이다. 거기까지는 좋다. 그런 식의 삶을 받아들이고 체념하며 살아가는 동물원 동물들도 많기 때문이다. 하지만 견디기 어려운 것은 그런 것들에서 나는 냄새와 촉감들이다. 사람들은 우리에게 고기를 던져 주는 것을 보면서 짐승들이 비싼 고기 먹는다고 호강한다고 한다. 그러나 사육사가 우리에게 던져 주는 고기에서는 재수 없는 냄새가 난다. 닭고기건 쇠고기건 자연산이 아니라 사육하고 가공해서 만들어진 것이기 때문에 항생제 냄새도 나고 가공공장의 시설물 냄새, 포장비닐 등 온갖 인간의 냄새들이 다 난다. 역겹다. 그러나 그걸 먹는 이유는 어쩔 수 없어서다.

그리고 우리들이 병이 나면 병원에 데려가는데, 그 차가운 쇠로 된 침대 하며, 무시무시한 주사, 역겨운 냄새가 나는 약들, 모두가 내게는 삶의 수단이 아니라 죽음의 수단으로만 보일 뿐이다. 시베리아의 겨울은 당연히 춥고, 바위와 흙과 나무는 다 차갑지만, 동물원 병원의 침대처럼 차지는 않다. 자연의 것들은 정겹게 차가운 반면, 동물원의 침대는 무섭게 차갑다. 나는 내 새끼들이 그런 무서운 환경에서 비참하게 목숨을 유지하기를 바라지 않는다. 그래서 내 새끼들에게 가장 확실하고 영속적인 보호를 제공해 주고자 했다. 그러나 사방 10미터도 안 되는 나의 우리 속 어디에도 그런 보호는 없었다. 그래서 나는 새끼

들을 내 몸 안에 두려고 했다. 그걸 보고 인간들이 기껏 해석이랍시고 내놓는 것이 내가 인근 공사장 소음 때문에 스트레스를 받아서 새끼를 잡아먹었다는 것이다. 물론 내가 스트레스를 받은 것은 사실이다. 그러나 내게 다가온 스트레스는 단순히 소음이 아니라, 좀더 근본적인 존재의 스트레스다.

인간들은 내가 새끼들을 먹은 것에 대해 특히 엽기적으로 느끼는 것 같다. 인간 중에 우리를 이해할 수 있는 부족은 파푸아 뉴기니아의 소위 식인종뿐이다. 그들이 친족을 먹는 것은 애정의 행위이다. 그러나 식인 풍습은 법으로 금지되었기 때문에 더 이상 그런 식의 사랑은 허용되지 않는다. 그러면서 인간들은 먹는다는 행위의 의미를 생존을 위해 음식을 입안에 넣고 소비하는 것으로 좁혀 버렸다. 그러나 폭넓은 자연의 세계에서 먹는다는 것은 대상에 대한 애정을 보존하는 방식이다.

나는 내 새끼들을 잡아먹었다. 그러나 내 배불리자고 먹은 것도 아니고, 순간적으로 눈이 뒤집혀서 먹은 것도 아니다. 영원히 내 새끼가 나와 하나가 되기를 원해서 잡아먹었다. 잡아먹은 것이 아니라 내 몸 안에 품은 것이다. 이제 내 새끼들은 내 몸속에서 편안하다. 참고로, 그들의 이름은 신문에 보도된 것처럼 '아롱이'와 '사랑이'가 아니다. 그들에게는 이름이 없다. 그들은 그냥 내 새끼일 뿐이다.

초콜릿 속의 벌레

우리 집은 초콜릿 속에 있다. 나는 이 초콜릿 속에 둥지를 틀고 알을 까고, 거기서 나온 새끼들을 기르고, 초콜릿을 영양분 삼아 지난 3년간 잘 지내 왔다. 나는 이 초콜릿이 너무 맛있고 안락하고 안전해서 참 고맙다. 그리고 이 집 주인들은 초콜릿에 관심들이 없는지, 3년 전에 브라질 사는 작은아버지한테서 선물받은 이래로 한 번도 안 열어 봤다. 덕분에 나는 아무의 방해도 안 받고 이 초콜릿에서 잘살고 있는 중이다. 이건 고급 아파트를 공짜로 분양받은 거나 다름 없으니 누구에게 감사해야 할지 모를 지경이다. 이 초콜릿을 선물하신 브라질의 작은아버지에게 감사해야 할지, 3년간 이 초콜릿에 통 관심을 갖지 않은 이 집 식구들에게 감사해야 할지, 통 모르겠다.

그러나 나의 행복한 나날도 오래 가지 않았다. 이 집 딸이 모든 살림을 다 뒤져서 정리하는 과정에서 내가 사는 집을 발견했고, 초콜릿 속에서 잘 파먹고 잘 자고 있는 나와 가족들을 발견하고는 "징그럽다"라는 멘트 한 마디와 함께 초콜릿을 쓰레기통에 버렸기 때문이다. 가족들이 아무도 신경을 안 쓰고, 있는지조차 모르고 있었던 초콜릿 속

에 둥지를 틀고 살아온 우리가, 왜 징그럽다는 소리를 들어야 하지? 생긴 거로만 봐서는 우리들이 그렇게 징그럽다고 생각하지는 않는다. 물론 생긴 것에 대한 평가는 사람에 따라 다르다. 어떤 사람은 털이 많이 난 사람을 섹시하다고 하고, 어떤 사람은 야만스럽다 하니 말이다. 어떤 존재를 가리켜 징그럽다고 할 때는, 필시 자신의 좁은 취향의 잣대를 남에게 들이대어 재단하고 평가해 버리는 우를 범할 확률이 아주 높다 하겠다. 내가 자신을 볼 때는 나는 별로 징그럽지 않다고 생각한다. 내 몸에 털이 많이 난 것도 아니고, 그렇다고 길고 쭈글쭈글한 몸을 이리저리 뻗치며 사람을 놀라게 하지도 않으며, 색깔이 요란한 것도 아니다. 그리고 몸에서 이상한 냄새가 나는 분비물을 내뿜지도 않는다. 나는 그저 초콜릿 속에 얌전히 들어앉아 살고 있던 벌레일 뿐이다. 내가 나의 학명을 알면 알려 드릴 테지만 나는 그런 것은 모른다. 어떤 종이 발견된 지역의 특성과 그 종의 기원에 대한 라틴어 명칭과 세계 각국의 학자 이름으로 된 명명자가 섞여 있는 학명(Scientific Name)을 우리 벌레들이 외우기에는 너무 어렵다. 그냥 내 이름을 '초콜릿 벌레'라고만 해 두자. 아마 공기 맑고 깨끗한 캘리포니아에 살다가 잠시 용인의 친정에 들르러 온 이 집 딸이 나더러 징그럽다고 한 이유는 벌레가 있어서는 안 되는 곳에 벌레가 있기 때문일 것이다.

그렇다면 그 딸, 아니, 인간들에게 물어 보자. 당신들은 우리가 어디 있어야 징그럽다고 안 할 텐가? 초콜릿이 아닌 그냥 땅바닥에 있다고 쳐 보자. 그럼 웬 땅에 벌레가 기어 다니냐고 발로 짓밟아 뭉개 버릴 것이다. 아니면 대도시의 깨끗한 쇼핑몰 같은 곳의 잘 포장된 바닥

에 우리가 있었다고 쳐 보자. 사람들은 깨끗한 삼성, LG 물건 파는 쇼핑몰에 웬 벌레냐며 또 우리를 짓밟아 죽일 것이다. 사람들이 많이 다니는 공공장소에 우리가 나타나서 혐오감을 주는 것이 싫다 이거지. 그러면 당신들의 집에 우리가 나타나면 어찌할 것인가? 어린아이의 공부방에 우리가 나타나면 어린아이는 일단 비명을 지른 후에 엄마나 아빠를 찾는다. 그러면 아무것도 안 하고 방바닥에 가만히 앉아 있는 우리를 그 아이의 아빠는 휴지나 신문지로 힘껏 눌러서 죽인 다음 쓰레기통에 버릴 것이다. 그리고는 아빠는 말하겠지. "지민아 걱정마, 아빠가 더럽고 징그러운 벌레 잡아 죽였어." 뒷조사를 해 보니 그 아빠는 직장에서 상사와 짜고 엄청난 뇌물을 받아 먹었으며, 어젯밤에 룸살롱에 가서 자기보다 나이가 스무 살은 어린 여자와 30만 원을 주고 잠자리까지 했더군. 그러면서 지민이 엄마한테는 오늘도 어디 가지 말고 집 잘 보고 있으라고 단속하고는 출근을 하더군. 도대체 누가 더러운가? 우리가 뇌물을 먹나? 어린 암컷 벌레에게 엄청난 돈을 주고 교미를 하나? 암컷을 억압하기를 하나?

가장 가슴 아픈 것은 인간들이 우리를 보는 순간 하나같이 "징그럽다"라고 뇌까리는 말이다. 내가 벌레여서 그런지는 몰라도 우리가 징그러운 이유를 나는 정말로 모르겠다. 내 생긴 것이 징그러운 것인지, 내가 초콜릿 속에 또아리를 틀고 가만히 자고 있어서 징그러운 것인지, 아니면 내가 깨끗한 초콜릿을 먹어 치워서 그런 것인지? 우선 가장 급한 것부터 밝히고 보자면, 그 초콜릿은 내가 다가갔을 때 이미 상해 있었고, 따라서 나와 가족들이 그 안에 둥지를 틀었기 때문에 상한

것은 결코 아니다. 인간들은 엄청난 양의 음식들을 사다가 집안에 쟁여 놓고는, 그중 상당 부분은 어디 처박아 놓았는지도 모르는 채 1년이고 2년이고 보내면서 많은 음식들을 상하게 한다. 그런 낭비의 비극을 막고자 인간들끼리 유효기간을 정해 놓고 포장지에 그걸 찍어 놓는 모양인데, 아예 들여다보지도 않을 음식이라면 유효기간을 찍어 놓든 말든 아무 상관도 없을 것이다. 어쨌든 곰곰 생각해 보니 인간들이 말하는 "징그럽다"라는 말은, 있어서는 안 되는 곳에 벌레가 들어 있기 때문인 것 같다. 하긴 공공 공간에서 우리가 발견되면 우리를 죽이거나 치우기는 하지만 초콜릿 속에서 발견됐을 때만큼 경악을 하며 적대적으로 대하지는 않는다. 어떤 청소부 아주머니는 우리를 쓰레받기에 담아 한데다 버려 주시기도 하니 말이다. 그러나 그 아주머니도 자기 집 초콜릿에서 우리가 나오면 이 집 딸과 마찬가지로 "징그럽다"라는 소리와 함께 우리에게 적대적인 태도를 취할 것이다.

그래서 곰곰 생각해 보았다. 도대체 우리들이 인간에게 경악을 일으키는 이유는 무엇인가? 이 세상에는 벌레보다 훨씬 더 징그러운 존재들이 많지 않은가? 부패하고 탐욕스런 돈사장 아저씨 같은 인간은 말할 것도 없고, 징그러운 뱀, 징그러운 쥐, 징그러운 물고기 등, 이 세상에는 우리보다 더 징그러운 존재들이 많다. 인도네시아의 코모도 섬에 사는 코모도 드래곤은 지구상에서 가장 큰 도마뱀인데, 아마 가장 징그러운 파충류일 것이다. 이들은 먹이를 곧바로 잡는 것이 아니라 일단 물기만 하는데, 그러면 이 놈들의 침 속에 있는 온갖 박테리아가 희생된 동물의 상처를 통해 침입해 썩게 만든다. 희생 대상은 — 대

개는 사슴이나 산돼지 등 작은 동물들 — 박테리아가 퍼짐에 따라 점점 온몸에 열이 오르고 정신은 혼미해져서 마침내 쓰러지고 만다. 그렇게 되는 게 열흘 이상 걸리기도 한다. 그 시간 동안 코모도 드래곤은 몸이 아픈 희생자를 스토커처럼 어슬렁거리며 따라다니다가 마침내 쓰러지면 달려들어 뜯어먹는 것이다. 이렇게 징그러운 동물은 없을 것이다. 꼭 잔인해서가 아니라, 남의 살 속에 자신의 박테리아를 넣고 살이 썩게 만들어 그걸 뜯어먹는다는 엽기성 때문에 징그러운 것이다. 즉 징그럽다는 것은 잔학함이나 흉포함과는 구별되는데, 이것은 부패와 는질거리는 액체와 썩는 살과 연관된, 일종의 위생적 사악함의 문제이다. 인간이 근대 이후 위생관념을 만들어 내고 그것을 근간으로 사회질서를 잡아 나가기 시작한 이래로 '징그럽다'는 것은 고약한 사회악의 일부로 인식되기 이르렀으니, 그것은 도시공간에서 뱀이나 쥐가 퇴출되고 나서의 일이다. 참으로 역설적이게도, 인간은 자기의 주거공간에서 그런 동물들이 사라지자 더 징그러운 것에 대한 혐오증을 증폭시켜 왔던 것이다. 인간들의 기묘한 심리에 대해서는 벌레인 나는 알 수가 없다. 다만, 그들의 징그러운 목록 속에 뱀이나 쥐같이 병을 옮기지도 않을뿐더러, 배설물 때문에 혹은 미끈거리는 껍질 때문에 혐오감을 주지도 않는 우리 초콜릿 벌레에게, 징그럽다는 타이틀을 주는 것은 너무나 억울한 일이다.

내가 잠정적으로 내린 결론은 초콜릿 속에 내가 발견되었을 때 징그럽다는 것은 아마도 주거의 개념 때문이 아닐까 싶다. 즉 살아서는 안 되는 곳에 엉뚱한 사람이 살고 있을 때 느끼는 당혹감 말이다. 우리

의 죄는 이를테면 주거침입죄 같은 것이다. 그러나 낯선 사람이 엉뚱한 집에 쳐들어갔을 때 징그럽다고 하지는 않는다. 그의 피부가 뱀처럼 비늘로 덮혀 있거나 이상한 분비물을 낸다거나 부끄러운 곳을 노출시키지 않는다면 말이다. 다만, "꺄악!" 하고 경악하는 것은 공통적이다. 그리고 벌레의 경우는 아빠를 부르고, 침입자의 경우는 경찰을 부르는 등, 뭔가 자기보다 월등한 힘을 가진 존재를 불러서 사태를 해결하는 것도 비슷하다. 다만, 침입자의 경우는 법적인 문제고, 우리의 경우는 위생의 문제라는 것이 다를 뿐이다. 하지만 어차피 3년간 먹지도 않는, 이미 상한 초콜릿에 우리가 들어 있다는 것이 위생의 문제를 야기시키는가? 이 집의 위생문제는 3년 넘은 초콜릿을 집주인도 모르는 곳에 처박아 두었을 때 이미 생겨난 거다. 우리가 들어오기 훨씬 전부터 말이다.

아마도 문제가 되는 것은 적절한 주거의 개념일 것이다. 즉 인간들의 장소들에는 갈 수 있는 곳이 있고 갈 수 없는 곳이 있으며, 인간들은 대체로 이 구별과 분리의 규칙을 잘 지키는데, 우리들 개념 없는 벌레는 그걸 모르고 아무 데나 있으니까 혐오감을 유발한 것이라고 본다. 그래서 이 사건 이후 인간의 공간을 잘 관찰해 봤더니 넓은 공공 공간이건 좁은 사적, 가정 공간이건 가도 되는 곳과 가서는 안 되는 곳이 상당히 엄격히 구분돼 있다는 것을 뒤늦게 알 수 있었다. 서로 뻔히 알고 수십 년을 같이 살아온 가족 간이라도 아무나 아무 공간에 들어가서는 안 되는 것이다. 한 사람이 배설을 하는 동안 다른 사람은 그 공간에 들어가도 안 되고 봐서도 안 되며, 이 집에서는 음식을 만드는

공간에 남자가 들어가면 안 되고, 고등학교 2학년인 딸의 방에는 아빠가 절대로 들어가서는 안 되는 곳이다. 그리고 아빠는 몰래 비자금 숨겨 놓는 공간이 있는데, 다른 가족들은 그 공간의 존재 자체를 아예 모르고 있다. 그리고 이 집 할머니는 당신의 옛날 물건들을 숨겨 두는 공간이 있는데, 이 공간의 존재도 역시 다른 식구들은 모르고 있다. 가정 공간도 이렇게 내밀하고 자세하게 구분이 돼 있고 허가와 금지의 조건이 명확하게 규정돼 있는데 내가 멋모르고 들어갔으니 욕먹는 것은 당연하다 하겠다. 하지만 "나쁜 놈!"이라거나 "나가세요!"가 아닌, "징그럽다!"라는 반응은 왜 나온 것인지 아직도 나는 잘 이해를 못 하겠다. 말하자면 이 집에서 나의 존재가 가지는 매우 특수한 위상이 있는데, 나는 아직도 그 이유를 모르겠는 것이다.

그리고 공공의 공간에는 가정보다 더 살벌한 구분과 허락과 금지의 규칙들이 있다는 것을 알고 나는 소름이 끼칠 정도로 놀랐다. 물론 자연에도 허락과 금지와 구분의 규칙은 있다. 우리들의 포식자가 있는 곳에는 당연히 가면 안 된다. 그러나 그런 곳에 무단 침입한 우리를 본 포식자가 보이는 반응은 반가움과 공격이지 인간들이 하듯이 "징그러워!" 하는 혐오의 감정은 아니다. 그래서 아직도 징그럽다는 것이 이해 가지 않는 것이다. 바닷물 속을 헤엄치는 물고기는 자유로이 어디든지 갈 수 있을 것 같지만 그들은 수온과 플랑크톤의 존재유무에 따라 엄격한 제재를 받으며, 하늘을 나는 새도 보이지 않는 경계를 따라 난다. 그러니까 인간 세상이나 자연 세상이나 다 경계가 있고 그걸 넘어서려면 누군가에게 허락을 받아야 하며, 허락 없이 넘으면 욕을 먹거나 얻

어맞거나 죽을 수 있다. 아니면 돈을 지불해야 한다.

그런데 인간의 세계를 자세히 들여다보니, 그들은 일정한 공간을 점유하고는 자기 것이라고 선언함으로써 적법성을 얻는다는 것을 알게 되었다. 예를 들어 집을 사면 등기권리증이라는 것을 받아 법적으로 특정 위치에 특정 면적의 공간이 자기 것이라는 확증을 받는다. 세를 들어도 마찬가지이며, 차를 사거나 어떤 물건을 사는 등 움직일 수 있는 공간을 사는 경우에도 법적인 보호를 받는다는 것을 알 수 있었다. 벌레들의 법적 권리? 아마 우리들에게는 깨끗하게 죽을 권리만이 있을 것 같다. 그런데 인간들의 공간에 대한 법적 권리는 누가 준 것인가? 하느님이 준 것인가? 아니면 애초부터 그런 것이 있었나? 결코 아니다. 공간을 하느님이 준 것이라면 팔레스타인 사람들과 이스라엘 사람들이 국경을 놓고 치열하게 싸울 필요가 없다. 양쪽 다 신을 열심히 믿는 사람들이니 자기들 신에게 물어봐서 그 순리를 따르면 될 뿐이다. 아니면 공간이 애초부터 그렇게 정해진 것이라 해도 별로 싸울 일이 없다. 그리고 미국의 수많은 주 경계와 아프리카의 수많은 국경이 누군가 자를 대고 반듯하게 그은 듯이 일직선으로 되어 있을 수도 없을 것이다. 결국 공간에 대한 점유권은 인간들끼리의 약속 혹은 계약일 뿐이다. 그걸 가지고 등기가 어떻고 권리가 어떻고 따지는 것이다. 만일 인간들이 내버린 땅이 있어서 누군가 거기에 집을 짓고 오래 살면 그게 그의 땅이 될 것 아닌가? 미국의 백인들은 아메리카 원주민들을 다 학살해 버리고 그들의 땅을 자기네 땅이라고 우기기까지 했는데 말이다.

그렇다면 인간들이 하듯이 나는 버려진 초콜릿에 둥지를 틀고 가족을 부양하고 새끼를 키운 것이라면 나에게도 등기권리증이 나와야 하는 것이 아닐까? 예를 들어 성명: Ctenocephalides Felis, 곤충등록번호: 20120702-10244101, 주소: 경기도 용인시 신봉동 509번지 부엌 셋째 선반 뒤쪽 브라질산 초콜릿 상자, 면적: 15제곱센티미터, 등록날짜: 2012년 7월 3일…. 이런 식으로 말이다. 하지만 벌레에게 등기권리증이 나왔다는 얘기는 들어본 적도 없고 앞으로도 없을 것 같다. 벌레들이 자기가 사는 그 작은 공간에 대한 배타적인 소유권이나 점유권을 주장할 정도로 영악하지도 않을뿐더러, 벌레는 소유나 점유에 아예 관심이 없기 때문이다. 결국 우리에게 "징그럽다!"라는 오명을 씌우는 것은 우리가 등기권리증도 없이 어떤 공간을 점유했다는 법적인 문제 때문이다. 문제는 우리가 공간을 점유하는 방식과 인간이 점유하는 방식 사이의 차이다. 우리는 입에서 약간의 분비물을 내어 거미줄 같은 것으로 나름의 공간 배치도 하고 가구도 만들어서 편하게 쓴다. 인간이 집을 사면 가구를 들여 놓고 벽에 벽지를 바르고 목욕탕에는 타일을 바르듯이 말이다. 그런데 왜 우리가 하는 것은 징그럽고 인간이 하는 것은 안 징그러운지? 내가 보기에는 대부분의 인간들이 집 안에 해 놓고 사는 것을 보면 벌레들이 하는 것보다 훨씬 징그러운데? 한국의 아파트에 어울리지도 않는 끔찍하게 생긴 시뻘건 이태리산 가죽 소파, 집 안 분위기나 벽의 크기에 어울리지 않는 흉측하고 속물스러운 동양화, 낚시 좋아하는 아빠가 잡아다가 탁본 떠서 액자에 넣어 걸어 둔 물고기 시체의 흔적들, 골프 좋아하는 엄마가 홀인원했다고 받아 온 천

박하게 빛나는 트로피들, 사진사의 지시에 따라 마치 다정하다는 듯이 팔을 걸고 찍은 허위와 위선이 줄줄 흐르는 가족사진, 효과도 의심스러운 영양보조제로 가득 차 있는 식탁…. 내가 보기에 인간의 세계가 훨씬 징그럽다.

우리 벌레들의 세계는 그런 징그러움과는 차원이 다르다. 사실 인간이 수시로 드나들고 뚜껑을 열고 사용하고 환기를 시키는 음식물에는 우리 벌레들은 손을 대지 않는다. 인간의 손길이 두려워서다. 우리 벌레들이 손 대는 곳은 인간이 관심을 두지 않고 내버려둔 곳이다. 고춧가루를 손 대지 않고 병에다 둔 채 6개월 만 놔둬 봐라, 어떻게 되나. 고춧가루도 견디는 독한 벌레가 들어가 산다. 쌀을 6개월 만 손 안 대고 놔둬 봐라. 쌀바구미가 들어가 산다. 심지어는 냉장고 속의 음식물도 마찬가지이다. 벌레들에게 법이 있다면 인간들끼리 약속하여 만든 좁은 법이 아니라, 자연의 생존 법칙일 뿐이다. 벌레들끼리는 징그러워하지 않는다. 물론 벌레들끼리 싸우는 경우도 있고 내쫓는 경우도 있으나 그것은 징그럽다는 기이한 감정 때문이 아니라 서로가 살아가는 관습과 생리적 구조의 차이 때문에 공간에 구별을 두는 행위일 뿐이다. 예를 들어 장수말벌은 딱정벌레의 애벌레에 침을 꽂아 마비시키고 알을 낳는데, 알에서 깬 장수말벌의 애벌레들은 딱정벌레 애벌레를 집이자 양분 삼아 훌륭히 자란다. 우리가 버려진 초콜릿에서 잘살듯이 말이다. 그런 공존은 매우 조화로울 뿐 아니라, 누구도 징그럽다고 하지 않는다. 인간은 위생과 관리의 이름으로 우리들 벌레들을 내쫓고 징그럽다는 호칭을 우리에게 주었다.

징그러운 인간들 진짜 많다. 온갖 비리 덮어 주며 잇속 챙기기 바쁜 사립학교 이사장들, 국회의원들, 비리 저지르고 감옥에 가는 재벌 총수들, 곡학아세하는 대학교수들, 추한 그림 그리는 화가들…. 어쩐지 자리가 바뀐 것 같다. 이 세상에 인간의 세계만이 깨끗하고, 그 외의 벌레는 징그러우니까 쫓아내야 하는 것이 아니다. 우리들더러 "징그럽다!"라고 하지 말고, 인간들부터 징그럽지 말자.

2. 더러운 도시, 불타는 도시

Dirty City, Burning City

경주 괘릉

천변만화하는 우리의 장소들

- 장소를 읽는 방법 -

이미지 비평은 무엇이든지 읽을 수 있다고 했다. 장소도 읽을 수 있을까? 만일 어떤 장소가 아무것도 없이 텅 비어 있는 공간이라면 그것도 읽을 수 있을까? 영어에 in the middle of nowhere란 말이 있다. 우리말로 번역하면 허허벌판 정도가 되겠지만, 사실 nowhere는 허허벌판과는 좀 다르다. 그것은 장소가 아닌 텅 빈 공간(Void)을 가리키는 말이니, 사실은 이 세상에는 nowhere는 없다. 대양 한가운데건 사막이건 대초원이건 다 장소성이 부여돼 있기 때문이다. 모든 곳에는 위도와 경도가 부여되어 있고, 위도와 경도는 좌표를 이루며, 바다와 하늘에는 항로가 있고 항로를 바꾸는 변침점(Waypoint)이 있고, 산꼭대기에는 전방향무선표시기(VOR: Very High Frequency Omnidirectional)가 있어서 항공기의 방향을 지시해 준다. 사실은 육안에는 텅 빈 것처럼 보이는 공간에도 장소를 표시해 주는 무수한 지표들이 존재한다. 존재할 뿐 아니라 기능하고 있다. 항로대로 운항하지 않으면 사고가 나기 때문이다.

그런데 in the middle of nowhere란 말은 왜 나왔을까. 문제는 그런

말이 나온 것이 아니라 그런 상황이 왜 생겼냐는 것이다. 예를 들면 그 런 상황이다. 누군가에게 납치되어 눈을 가린 채 한참을 끌려가다가 차에서 내버려졌는데 주위에 표지판이나 건물, 나무나 산, 강 등 장소 를 인지할 아무런 지표도 없고 내가 어디에 있는지, 어디로 가면 되는 지 알 수 없는 막막한 상황이다. 아니면, 미국의 좋은 대학이라고 해 서 입학 허가를 받고 막상 가 봤더니 주변에 집도 가게도 없는 허허벌 판에 학교가 있는 경우다(실제로 내가 다닌 학교가 그랬다). 즉 장소가 장소로서 주어질 때 더불어 패키지로 같이 주어지는 지표들과, 그런 지표들을 통해 신체적, 심리적인 안정, 한데 묶어서 말하면 존재의 안 정을 찾을 수 있는 상황이 박탈되고 없을 때의 막막함을 말하는 것이 다. 즉 장소의 탈장소화가 일어나는 경우를 말하는 것이다. 만약 당신 이 in the middle of nowhere에 버려졌다면 어떻게 할까. 당연히 탈장소 화한 장소를 재장소화해야 한다. 즉 파악할 수 있고 자신이 기능할 수 있는 터전으로 만들어야 한다.

재장소화는 여러 가지 방식으로 나타난다. 지나가는 사람에게 여 기가 어디냐고 물어서 파악하는 것. 아니면 지도를 사서 내가 지금 어 디에 있는지 파악하는 것. 시간이 오래 걸리는 방식이긴 하지만, 그 허 허벌판에 집을 짓고 동네를 만들고 삶의 터전을 만들고 그게 시간이 지나면 역사가 되고 추억이 되고, 모든 디테일에는 흔적이 남아서 구 체적인 삶의 장소로 각인되는 것. 마지막 방법은, 한 번도 가 보지 못 했고 앞으로도 갈 일이 없지만 책이나 인터넷 등 미디어의 도움으로 그 장소를 알고 머릿속에 넣는 것. 예를 들어 히말라야를 가 보지 않고

도 알 수 있으며, 파타고니아에 대한 책을 보거나 웹사이트만 찾아보아도 그곳에 가 본 것처럼 알고 얘기할 수 있다. 아마도 오늘날은 인터넷 미디어가 장소를 만들어 내는 가장 중요한 장치인 것 같다. 터를 잡고 집을 짓는 것 못지않게 중요한 것이 웹사이트(장소, 혹은 터를 뜻하는 site라는 말을 쓰는 것이 의미심장하다), 혹은 홈페이지(홈보다 더 중요한 장소가 어디 있겠는가) 혹은 도메인(영역을 확보해야 한다)을 만드는 것이니 말이다. 그리고 사람을 찾고 싶으면 그의 아이피(IP) 주소를 찾으면 된다. 서대문구, 녹번동, 이런 주소보다 더 중요한 주소다. 그리고 어떤 장소를 찾아가기 전에 인터넷 지도로 먼저 확인하고 간다. 이제 장소란 인터넷 미디어가 존재하게 해주는 한 가지 끄나풀에 지나지 않는 것 같다.

물론, 그렇게 힘겹고 오랜 시간 장소화한 곳들이 다시 탈장소화될 수 있다. 오래 살던 정든 집이 갑자기 철거되는 것. 한국에서는 너무 많이 일어나는 일이다. 전쟁으로 장소가 황폐화되는 것. 동유럽은 내전으로 지도가 많이 바뀌어 지도 제작자들이 많이 당혹했다고 한다. 역사적 의미 변천으로 새로운 장소가 탄생하는 것. 1967년 안보 이념 강화로 이순신 장군이 성웅으로 추앙되면서 아산 현충사가 사적지로 지정되어 국민관광지가 된 것이 그런 사례다. 탐험으로 새로운 장소를 발견하는 것. 콜럼버스가 아메리카 대륙을 발견했다고 주장하는 것이나 쿡 선장이 뉴질랜드를 발견한 것이 그런 것이다. 가장 작지만 개인들에게 의미 있는 재장소화가 있다. 일상적으로 살던 동네를 어떤 계기로 새롭게 보게 되는 경우이다. 자전거를 구입해 타고 다니면서 평

소에 모르던 구석을 알게 되는 것이 그런 경우다. 시위로 인해 도시의 기능과 맥락이 바뀌는 것. 광화문과 시청앞 큰 길을 놓고 촛불시위대와 경찰이 공방을 벌이는 것은 서울 중심부를 새로운 의미로 재장소화하려는 시민들의 의지와, 그런 식의 재장소화를 막고 경찰이 규정하는 식의 장소성을 고집하려는 의지 사이의 충돌이다. 단순히 쇠고기 수입 반대의 문제가 아닌 것이다. 역사의 변천에 의해 도시의 의미와 맥락이 바뀌는 것. 베를린은 통일 독일의 수도로 정해지고 나서 갑자기 판교 같은 공사판이 되어 버렸다. 지금의 로마는 관광도시이지 더 이상 유럽의 중심이 아니다.

들뢰즈가 말하는 매끈한 공간과 주름진 공간을 연상시키는 이런 장소화/탈장소화/재장소화의 변천은 사실은 따로 떨어져 있는 것이 아니다. 들뢰즈가 매끈한 공간(사람이 규정하고 제도화해 놓지 않은 바다나 사막, 대초원 같은 공간)과 주름진 공간(구획되어 있고 규정되어 있으며 기능이 있는 공간)을 나눴을 때는 사실은 구분을 강조하려 했다기보다는 서로 별개인 것처럼 보이는 두 공간의 무한하고 끊임 없는 상호침투와 변천을 얘기했던 것이다. 그게 바로 여기서 말하는 장소화/탈장소화/재장소화의 과정이다. 이 과정들은 둘 이상이 한꺼번에 일어나기도 한다. 예를 들어 콜럼버스가 북아메리카를 처음 발견했다고 했을 때, 그것은 비장소가 아니라 이미 원주민들이 살며 장소화해 놓은 곳이었다. 그런데 콜럼버스와 백인들은 그 장소화의 과정과 정당성은 간단히 무시해 버리고 자신들이 처음 장소화했다고 주장한 것이다. 그러면서 원주민들의 고유한 장소들은 미개하고 원시적인

장소로 낙인찍어 버렸다. 그런 식으로 강원도 양구군 해안면의 분지는 한국전쟁 때 펀치볼 고지(지형이 화채 그릇처럼 움푹 파였다고 해서 미군 장성이 Punchbowl이라고 이름 붙였다. 그가 강아지를 사랑했다면 개밥그릇고지로 불렀을지도 모른다)로 재장소화되고, 그 전에 한국 사람들이 돼지가 편안히 누운 형상 같다고 해서 붙인 돈안(亥安)면이라는 장소성은 의미가 퇴색되고 말았다.

장소화는 필연적으로 탈장소화를 수반한다. 사람이 살지 않던 허허벌판이라 해도 동물이나 식물이 살고 있었고, 보이지 않는 곰팡이균이나 바이러스도 존재했을 것이다. 장소를 새로 창출했다고 주장하는 것은 이전의 존재들의 존엄성을 무시해 버리는 일일 수 있다. 오늘날 한국에서 벌어지는 무지막지한 도시 재개발은 그 전에 어떤 장소에 살아가던 사람들의 존엄성을 무시하고 폭력적으로 그것을 다른 장소성으로 대체해 버리는 일이다. 그러므로 진정한 의미에서 장소화란 있을 수 없다. 장소는 창출되는 것이 아니라, 기존의 장소성을 차용하여 새로운 장소성으로 만들었다고 해야 할 것이다.

몇 장의 사진들을 통해 장소화/탈장소화/재장소화의 변천을 살펴보자.

1. 겸재 정선이 그린 〈인왕제색도〉의 요체는 '존경'이다. 인왕산을 우러러보는 태도가 그림 속에 흠뻑 들어 있다. 이 그림 속의 인왕산은 우뚝 솟아 보인다. 그러나 해발 338미터인 인왕산은 이 그림에 나타난 것과는 달리 실제로 그리 높은 산은 아니다. 산들이 별로 높지 않은 한국의 사정을 생각해 봐도 그렇다. 아시아의 웬만한 나라들의 산

은 한국의 산보다 훨씬 높다. 대만의 위산은 3997미터, 일본의 후지 산은 3776미터, 북한의 백두산은 2744미터, 말레이시아의 키나발루 산은 4101미터 등이다. 인왕산은 서울 안에서만 봐도 낮은 축에 속한다. 북한산(837미터), 도봉산(740미터)과 비교해도 훨씬 낮다. 그러나 인왕산의 존재감은 결코 낮지 않다. 오늘날 광화문에서 보는 인왕산 바위의 느낌은 실로 압도적이며, 그 부근에 있는 국사당과 선바위 등 무속신앙의 기운이 서려 있어서 더 그렇다. 겸재가 인왕산에 대해 표하고 있는 존경은 높이에만 나타나는 것은 아니다.

이 그림은 비가 온 직후 비구름이 산 중턱에 걸려 있을 때를 그린 것인데, 높지 않은 인왕산 중턱에 비구름이 걸리는 것은 흔히 있는 일이 아니다. 매일 산을 바라보고 사는 필자의 경험으로는 여름 장마철 무렵 비가 아주 많이 오고 나서 장마가 그쳤을 때 볼 수 있는 일이다. 이는 산에 대해 깊은 존경심을 가지고 1년 내내 관찰해야 눈에 띄는 모습이다.

〈인왕제색도〉는 상상해서 그린 그림이 아니다. 관념산수화의 화풍에서 벗어난, 실제로 여러 번 직접 가 보고 나서 본질까지 접근해 그리는 진경산수의 대표적 그림이다. 또한 겸재는 〈금강전도〉를 그릴 때도 마찬가지였지만, 인왕산을 부감법으로 그렸는데, 이는 헬리콥터를 타고 산 중턱 정도의 위치에서 볼 때의 시선이다. 산은 그 정도 높이에서 봐야 제일 높아 보인다. 반대로 평지에 서서 보면 그리 높아 보이지 않는다. 눈에 들어오는 산의 부피감이 다르기 때문이다. 〈인왕제색도〉에는 적절한 시간과 공간이 만나, 겸재가 가지고 있는 산에 대한 존경

심이 완벽하게 드러나 있다. 겸재는 인왕산을 큰 산으로 묘사했다. 260여 년의 시간이 쌓임에 따라, 〈인왕제색도〉에는 더 큰 빛이 쌓였고, 그래서 인왕산은 더 큰 산이 되었다. 〈인왕제색도〉로 말미암아 인왕산은 그 근처에 있는 북악산(342미터), 안산(295.9미터), 남산(262미터) 등 높이가 고만고만한 산들보다 월등히 크고 높은 장소성을 부여받는다. 〈인왕제색도〉는 인왕산의 가치가 허물어지지 않도록 붙들어 두는 기념비 같은 역할을 한다.

2. 일제가 조선을 조사하기 위해 찍은 인왕산 사진에는 그 반대의 현상이 나타나 있다. 그것은 무지막지한 탈장소화이다. 일제는 조선을 수탈하기 위해 한반도 곳곳을 조사했는데, 이 사진은 그때 찍힌 것이

일제가 찍은 인왕산 사진.

다. 그런데 이 사진 속의 인왕산은 헐벗고 있을 뿐 아니라, 햇볕이 쨍쨍 내리쬐는 한낮에 찍어서 인왕산의 존엄함은 온데간데없다. 겸재가 인왕산을, 가장 신비롭고 장엄하게 보일 수 있는 부감의 앵글과 비 온 직후 구름이 걸려 있어서 신비감이 극대화된 때에 그렸다면, 일제는 인왕산을 가장 별 볼일 없는 한낱 흙더미로 보이게 찍었다.

북한산 인수봉이건 에베레스트 산이건 멀리서 낮은 위치에서 화각이 넓은 렌즈로 찍으면 우뚝 선 기개는 사라지고 보잘것없어 보인다. 나무들을 다 땔나무로 썼기 때문에 헐벗은 조선의 산에 산림녹화 사업을 처음 시행한 것은 일제이다. 바로 이런 사진이 그런 사업의 시발점인 것이다. 이 사진 속의 인왕산에서는 『인왕경』에 나오는, 부처님 재세 당시 16대국의 국왕을 일컫는다는 위엄 있는 의미는 도무지 없어 보인다. 즉 일제는 한 장의 사진을 가지고 인왕산을 홀라당 탈장소화시켜 버린 것이다. 매우 간단한 일처럼 보이지만 그 배후에는 한반도를 침략, 관리하여 자원 수탈의 터전으로 삼는다는 큰 속내가 숨어 있다. 전경에 있는 경복궁은 일제가 왕조를 몰아낸 후 방치하여, 인왕산을 더욱 쓸쓸하게 만들고 있다. 이 사진은 인왕산을 쓸데없는 흙더미로 전락시켜 장소성을 없애 버렸다. 또한 낙후한 장소로 비치게 해 일제가 개발해 줘야 할 식민지의 장소로 만들었다. 물론 한국에 근대도시라는 장소를 제공한 게 일본이라는 사실은 무척이나 아이러니하다. 그 대신 그들은 산을 빼앗아 갔다.

3. 한국의 공간은 매우 급격한 탈장소화가 일어난다. 물론 탈장소화의 결과로 생겨난 공동(空洞)은 그냥 놔두지 않고 곧바로 재장소화

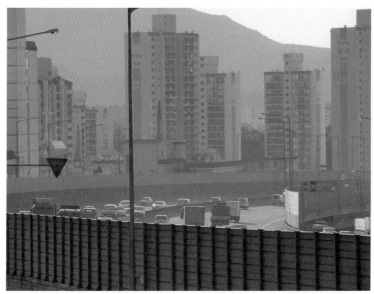

평촌 인터체인지 부근.

가 되지만, 둘 사이에 간극이 있다. 예를 들어 기존의 동네를 밀어내고 신도시를 만들 경우, 생활에 필요한 인프라를 만드는 데 시간이 걸리며, 그 인프라에 사람들이 들어가서 살며 정을 붙이는 데 시간이 걸린다. 그게 재장소화에 필요한 시간이다. 그러므로 장소란 결국 시간의 문제이다. 어떤 공간에서는 그 시간이 매우 오래 걸리기도 한다. 또한 어느 정도 재장소화가 된다고 해도 그 표상이 충분히 파급되어 있지 않다면 아직은 장소화가 충분히 된 것이 아니다.

위 사진 속의 고속도로를 달리고 있을 때 옆의 후배가 물었다. "형, 여기가 어디예요?" 나도 어딘지 몰랐다. 똑같은 아파트에 똑같은 방음벽으로 인해 장소의 특성을 파악할 지표가 사라진 것이다. 게다

가 고가도로형 고속도로는 기존 장소의 가장 중요한 특징인 지형을 가로지르고, 어떤 때는 깔아뭉개며 그 위를 달리기 때문에 도로 바로 아래의 장소성을 무지막지하게 지워 버린다. 심지어는 내 집 앞의 내부 순환도로를 달리면서 내 집이 어디쯤인지 전혀 파악할 수 없었던 적도 있었다. 이제 사람들에게 필요한 장소는 정릉, 혜화동, 비원, 자기가 다니던 초등학교, 옛날에 자주 가던 시장 같은 것이 아니다. 사람들은 이마트, CGV, 평촌역 등의 장소를 필요로 한다. 원래 그곳에는 다른 무언가가 있었을 터이나, 이마트 한 귀퉁이에는 작은 푯말만 하나 달랑 있을 뿐이다. '조선시대 조지서터'. "형, 여기가 어디예요?"라는 질문은 완벽하게 탈장소화가 된 나에게나 후배에게나 대답 없는 메아리로 사라졌을 뿐이다. 그 메아리는 양쪽으로 높이 쌓인 방음벽에 갇혀 그냥 사라졌다. 장소성을 회복한 것은 단 하나의 번호 덕분이었다. '31 나가는 곳, 의왕 평촌'. 장소성은 그곳에만 있는 것이 아니라 나의 머리와 습관과 지식 속에도 있었다. 나에게는 의왕 평촌은 고속도로 출구번호로만 존재한다.

　4. 경주 괘릉(원성왕릉). 괘릉을 보고 놀란 것은 무엇보다도 능과 소나무와 석물의 배치가 이루는 공간감이었다. 괘릉은 나에게 큰 충격을 주었으며 큰 고민에 빠지게 했다. 도대체 신라 사람들은 어떤 미감을 가졌길래 이렇게 숨이 막히게 아름다운 공간을 만들 수 있는가? 하지만 이런 상상도 해 보았다. 천이백 년 전에 처음 이 릉을 만들었을 때는 저 소나무는 어떤 상태였을까? 아마도 갓 옮겨 심은 어린 나무였을 것이다. 괘릉은 아무래도 장엄하게 또아리를 틀고 있는 소나무가

압도적인 분위기를 만들어 내는데, 결국 그것은 천이백 년이라는 세월이 만들어 준 것이 아닌가?

경주를 특별한 장소로 만들어 주는 것은 흥덕왕릉이나 남산의 탑골 주변을 메우고 있는 소나무들이다. 주변의 어떤 장소와도 다르게, 경주의 능과 절 주변의 나무들은 분위기와 자라난 모양새가 기품이 있고 독특하다. 경주의 소나무는 울진의 소광리나 태안반도의 소나무처럼 위로 쭉쭉 자라지 않고 기괴한 모습으로 옆으로 뒤틀리면서 자라 있는데, 그래서 더 묘한 기운을 느끼게 해준다. 그것은 무엇보다도 세월이 그렇게 만들어 준 것이다. 소나무 등걸을 자세히 들여다보면 오랜 시간이 지나면서 생긴 주름과 갈라진 자국, 그 사이에 비집고 들어가서 삶을 꾸리는 여러 벌레들의 흔적이 밀도 있는 시간을 느끼게 해준다. 결국 장소성을 만들어 주는 것은 시간이었다.

괘릉과는 지리적으로나 역사적으로 너무나 거리가 먼 또 다른 역사적 능인 광주 국립5·18민주묘지는 시간성이라는 점에서 괘릉과 너무나 대조가 되는 장소이다. 우선 무엇이든지 잘 바뀌는 한국의 특성에 맞게, '국립5·18민주묘지'라는 이름은 최근에 생긴 이름이다. 원래는 '망월공원묘지'였던 것이 5·18 희생자들이 묻히면서 '망월동묘지'라고 불리다가 정치적인 이해관계의 변화에 따라 새로운 묘지가 생기면서 '5·18신묘역'으로 불렸고, 이후 지금의 '국립5·18민주묘지'라고 정식으로 불리게 된 것이다. 모든 기관과 장소의 이름들이 계속 바뀌는 한국이니 지금의 이름도 몇 년 후면 다른 이름으로 바뀔 것이다. 이게 국립5·18민주묘지의 장소성이다.

그런데 이 묘역을 자세히 들여다보면 한국사람들이 역사의 흐름을 표상하는 것이, 거의 장애 수준으로 불가능하다는 것을 알 수 있다. 방금 깎아다 깔아 놓은 희멀건 화강석 바닥에, 독재에 대한 항거를 기념하는 곳이면서도, 개발독재의 악몽에서 아직도 못 벗어나고 있음을 보여준다. 박정희가 세운 경부고속도로 준공기념탑과 너무나 닮아 있는 높이 70미터의 남근적 기념탑이며, 플라스틱 가짜 무궁화가 꽂혀 있는 묘들, 무슨 싸구려 사진관 같은 열사들 영정사진, 국립5·18민주묘지에서는 30년이 된 역사적 시간의 무게라고는 찾아볼 수가 없다. 묘역의 설계에서부터 재료의 선정과 가공, 배치 이 모든 것들이 역사적 장소를 표상할 능력이 없이 이루어졌기 때문이라 생각한다.

앞으로 1천2백 년 후에 국립5·18민주묘지는 어떻게 돼 있을까? 아마 지금과 같은 형태로 남아 있을 확률은 거의 없을 것으로 본다. 필시 무슨 아파트 단지가 들어서 있을 것이다.

5. 제주도 모슬포항의 해녀식당. 이 식당을 들어간 이유는 건물이 좋아보여서였다. 주인아주머니께 여쭤 보니 일제강점기에 우체국 건물이었다고 한다. 전재홍 씨가 찍은 강경의 일제시대 건물의 변전이 생각났다. 일제 때 세무서였던 건물이 지금은 젓갈 창고로 쓰이고 있었고, 유곽의 입구가 고등학교 교문이 된 것도 있었다. 시간의 흐름에 따른 장소성의 변전은 상당히 유동적이다.

6. 자연의 장소도 사라진다. 화천의 파로호에 있는 아름다운 비수구미의 경우는 전적으로 자연적인 요인 때문에 사라진 것은 아니다.

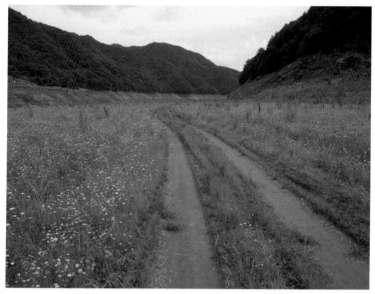

강원도 화천의 비수구미. 지금은 볼 수 없는 풍경이다.

아마 공사로 인해 수위가 높아지면서 수몰된 것 같다. 청순한 들꽃이 아름다워서 혼자 보기 아까워 다른 사람을 데리고 몇 년 후에 다시 찾아간 그곳에 비수구미는 온데간데없었다.

7. 장소의 고정. 장소는 여러 가지로 고정되어 장소화 혹은 재장소화된다. 중국은 독립하려는 티베트를 여러 가지 차원으로 탄압하고 있는데, 이는 티베트의 재장소화 혹은 탈장소화를 적극적으로 막으려는 시도이다. 중국은 자치지구들의 탈장소화를 용납하지 않는 것이다. 티베트는 특히 여러 가지 강력한 조치를 통해 중국 땅으로 재장소화가 되었는데, 첫째는 공안을 통한 가혹한 탄압이다. 둘째는 사천성에

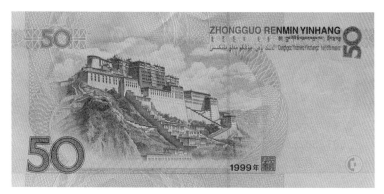

중국 지폐에 그려진 티베트의 라사에 있는 포탈라 궁.

서 티베트의 수도를 잇는 천장공로에 철도를 놓은 것이다. 덕분에 많은 관광객들이 티베트를 더 쉽게 갈 수 있게 되었으나, 덕분에 티베트로 외지인들의 유입이 더 빨리 이루어져 티베트는 저절로 탈장소화될 것이다.

마지막으로 가장 소프트하면서 가장 강력한 방식이다. 돈에다 티베트를 찍어 놓는 것이다. 중국 돈에는 만리장성, 양자강 등 중국을 대표하는 장소들의 그림이 들어가 있는데, 티베트의 정신적 지주 달라이라마가 거주하던 포탈라 궁의 모습이 그려진 50위안짜리 지폐를 보면 티베트라는 장소를 확실하게 중국 것으로 재장소화/탈장소화하려는 중국의 의지를 확인할 수 있다. 돈이라는 가장 공식적인 문서에 들어 있으니 이제 티베트는 오갈 데 없이 중국 땅이라는 것이다. 땅을 산다는 것은 특정한 장소에 있는 일정면적의 땅에 대한 문서를 받는 것이다. 티베트는 중국 돈이라는 가장 공식적인 문서에 고정돼 있다.

8. 장소와 공간의 인지가능성(Literacy). 우리가 어떤 장소를 알아본다는 것은 표지판이나 랜드마크 등 장소를 알아볼 지표가 있어서이기도 하지만, 그것을 알아볼 능력이 있기 때문이다. 예를 들어 아무리 분명하게 표지판을 붙여 놓아도 글씨를 읽을 줄 모르면 소용이 없다. 북한산은 오랜 시간 동안 장소화가 되어 있고, 북한산을 오르거나 바라보는 개인들에게도 나름대로 다른 방식으로 마이크로한 차원에서 장소화가 되어 있다. 30년 넘게 북한산을 바라봐 온 나에게는 북한산의 모든 디테일들이 장소로 다가온다. 그러나 북한산에 관심 없는 사람에게는 그것은 장소가 아니라 돌덩어리로 보일 것이다. 하늘의 구름이 아무런 장소로도 안 보이듯이 말이다. 모락산에서 북한산까지는 직선거리로 30킬로미터 정도 된다. 그런데 장소를 인지한다는 것은 적절한 거리에서 본다는 것을 의미한다. 예를 들어 우리가 국자 모양이라고 생각하는 북두칠성은 몇만 광년 떨어진 곳에서 그렇게 보이는 것이고, 거리가 다르면 다른 모양으로 보일 것이다. 평소 가깝게 보던 북한산을 30킬로미터 밖에서 보면 인지가능성이 희박해지거나 변하게 된다. 모락산을 같이 오른 학생들에게 봉우리의 순서대로 남장대, 보현봉, 백운대, 인수봉, 만경대, 우이령, 우이암, 오봉, 만장봉, 선인봉 하며 나에게는 꽤 의미 있는 장소로 각인된 곳들의 이름을 불러 주었을 때 학생들은 웃었다. 산과 지형에 대한 인지가능성이 없는 학생들에게는 한낱 멀리 있는 돌덩어리로밖에 안 보이는 것들의 이름을 교수님이 부르니 뻥을 친다고 생각한 것이었다. 나는 그 봉우리의 이름을 알고 있었을 뿐 아니라, 어떤 곳은 남성적이며 웅장한 곳, 어떤 곳은 아늑하

면서도 아기자기한 곳, 어떤 곳은 1978년에 아무개가 추락사한 곳 등으로 각각 독특하게 장소화되어 있었다. 사실은 인지가능성이 없으면 아예 장소가 아닌 것이 되어 버린다. 즉 의미 있는 장소는 어떤 능력을 가지고 보느냐에 따라 사람에 따라 탈장소화하기도 하는 것이다.

9. 젭슨(Jeppeson) 차트는 전 세계의 항공기들이 이용하는 항로와 이착륙 절차를 밝혀 놓은 공식문서이다. 공항에 접근하는 항공기들은 이 차트에 나와 있는 정보대로 운항해야 한다. 지켜야 할 항로와 방위각, 고도와 속도, 특정 지점에서 써야 할 교신주파수, 들어가서는 안 되는 곳, 착륙을 못할 때 대기해야 하는 항로 등 모든 것들이 여기 나와 있다. 젭슨 차트 상의 추상적인 기호들은 조종사에게는 아주 중요한 정보이고, 어떤 장소를 사진으로 찍은 것보다 더 구체적인 장소에 대한 정보이다.

젭슨 차트에 등장하는 수많은 전문용어와 약어들은 항공기가 착륙접근할 때 올바른 방향과 방법을 지시해 주는 바이블 같은 것이지만 그런 용어들의 낯설음 때문에 일반인에게는 해독할 수 없는 문서로 다가온다. 특정 집단에게는 해독이 되지만 그 영역 바깥의 사람들에게는 해독이 안 된다는 것은 전문용어와 은어의 공통점이다.

예시한 다음 페이지의 차트는 김포공항에 착륙 접근할 때 쓰는 것이다. 차트의 상단에 있는 SEOUL Approach (r) 밑에 있는 숫자들은 김포공항에 접근할 때 교신하기 위한 무선주파수들이다. 119.1이란 FM 119.1Mhz를 가리킨다. KIMPO Tower는 김포공항 관제탑과 교신할 수

°ATIS SEOUL Approach (R) KIMPO Tower Ground
126.4 119.1 119.9 123.25 127.45 (monitor)121.5 118.1 118.05 121.9 121.95 121.

LOC IOFR	Final Apch Crs	GS LOM	ILS DA(H)	Apt Elev 58'
110.1	143°	1324'(1283')	241'(200')	TDZE 41'

MISSED APCH: Climb direct to KURO INT, turn RIGHT on 220° heading, climb to 3000', then turn RIGHT and proceed to MADOO Int and hold.

1. FOR USE WHEN ANYANG VOR (SEL) IS AVAILABLE. WHEN SEL IS NOT AVAILABLE USE 11-4, ILS RWY 14R.
2. Alt Set: IN (hPa on req) Trans level: FL 140 Trans alt: 14000'(13959')

2600' ← 4000'
3500

MSA KIP VO

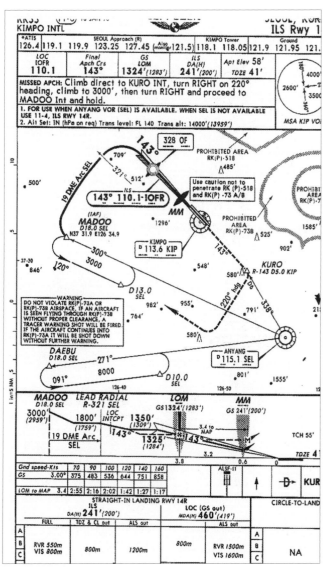

328 OF
PROHIBITED AREA RK(P)-518
485'
Use caution not to penetrate RK(P)-518 and RK(P)-73 A/B

709'
512'
321°
500'
19 DME Arc SEL
ILS 143° 110.1-IOFR
MM
(IAF) MADOO D18.0 SEL
N37 31.9 E126 34.9
1296'
PROHIBITED AREA RK(P)-73B
525'
1585'

KIMPO D 113.6 KIP
143°
902'

37-30 846'
120° 300° 3000
548'
580' R-143 D5.0 KIP
KURO
D13.0 SEL
791' 338°
DO NOT VIOLATE RK(P)-73A OR RK(P)-73B AIRSPACE. IF AN AIRCRAFT IS SEEN FLYING THROUGH RK(P)-73B WITHOUT PROPER CLEARANCE, A TRACER WARNING SHOT WILL BE FIRED. IF THE AIRCRAFT CONTINUES INTO RK(P)-73A IT WILL BE SHOT DOWN WITHOUT FURTHER WARNING.
962' 955'
764'
220° hdg
580'
DAEBU D18.0 SEL
271° 8000
091° D10.0 SEL
126-40
ANYANG D 115.1 SEL
801' 1555'
126-50

MADOO D18.0 SEL	LEAD RADIAL R-321 SEL	LOM GS1324'(1283')		MM GS 241'(200')	
3000' (2959')	1800' (1759')	LOC INTCPT 1350' (1309')			
19 DME Arc SEL		143° 1325' (1284')	*143°	3.4 to MAP M	TCH 55'
			3.8	3.2 0.6	TDZE 4

Gnd speed-Kts	70	90	100	120	140	160
GS 3.00°	375	483	536	644	751	858
LOM to MAP 3.4	2:55	2:16	2:02	1:42	1:27	1:17

ALSF-II

KUR

STRAIGHT-IN LANDING RWY 14R

	ILS DA(H) 241'(200')			LOC (GS out) MDA(H) 460'(419')		CIRCLE-TO-LAND
	FULL	TDZ & CL out	ALS out		ALS out	
A						A
B	RVR 550m VIS 800m	800m	1200m	800m	RVR 1500m VIS 1600m	B NA
C						C

젭슨 차트

있는 FM 주파수를 가리킨다. Final Apch Crs는 최종 접근방향을 가라 킨다. 방위각 143도를 지켜야 김포공항 활주로에 착륙할 수 있다는 뜻 이다. LOC(Localizer, 항공기가 착륙 접근할 때 올바른 방향을 가리키 고 있는지 지시해 주는 장치), GS(Glide Slope: 항공기가 착륙 접근할 때 올바른 고도를 표시해 주는 장치), ILS(Instrument Landing System: 자동착륙유도장치) 등의 용어가 나오는데, 이는 항공기가 착륙하기 위 해 알아 둬야 할 기본사항들이다. 훈련받은 조종사라면 이런 용어들 은 매우 익숙한 것들이다. 차트의 중간에 있는 그림은 본격적으로 항 공기가 김포공항에 착륙하기 위해 밟아야 할 절차들을 보여준다. 오 른쪽 아래 ANYANG은 안양 관악산에 있는 VOR(Very High Frequency omni Directional: 전방향무선표지기로, 착륙하는 항공기에게 교통신호 등처럼 어떤 방향으로 가라는 지시를 전파로 해준다)의 위치를 가리 키는 것이며, 이 지점에서 주파수를 115.1Mhz에 맞춰 두면 김포공항 에 착륙 접근할 수 있는 방향을 지시해 주는 것이다. 그림 오른쪽 위의 PROHIBITED AREA는 수도권 비행금지구역으로서, 1976년에 이 공 역에 신원불명의 외국 민간항공기가 야간에 들어왔다가 서울 하늘을 걸프전 개전 첫날처럼 온통 대공포의 예광탄으로 물들게 만들기도 했 다. MM은 Middle Marker를 말하며, 항공기가 활주로에 접근하는 경로 상에 정확한 지점을 통과하고 있음을 확인하고 관제탑에 보고해야 하 는 지점이다. DAEBU라고 써 있는 육상경기 트랙 같은 모양은 착륙에 실패했을 경우 하늘에 떠서 대기하는 Holding Pattern을 말하는데, 대 부도 상공에서 떠서 원을 그리며 착륙순서를 기다리라는 뜻이다. 548'

와 같이 숫자 뒤에 '만 있는 것은 고도를 피트로 나타낸 것이며, 단위 없이 3000이라 써 있는 것은 거리를 피트로 나타낸 것이다. TDZ 41'는 Touch Down Zone 즉, 항공기의 바퀴가 활주로에 닿는 지역의 고도가 41피트라는 뜻이다.

이런 식으로, 젭슨 차트에 나오는 용어들은 암호와도 같은 세계이지만 조종사에게는 아주 구체적인 장소성을 지시해 준다. 조종사들에게 하늘은 텅 빈 공간이 아니라 변침점과 홀딩 패턴과 수많은 확인 지점들로 가득 찬 의미의 공간이다. 하늘의 장소성은 대단히 개념적으로 주어지는 것이며, 훈련을 통해서만 읽어 볼 수 있는 장소성이기도 하다.

10. 네팔에 갔을 때 가이드 람쿠마르에게 저 멀리 보이는 높이가 2천 미터는 돼 보이는 산을 가리키며 저 산의 이름이 뭐냐고 묻자, 그는 저런 것은 '산'이 아니라고 했다. 7천 미터가 넘는 산이 셀 수 없이 많은 네팔에서 2천 미터는 산의 범주에 들지 않는 것이다. 5천 미터 정도 돼보이는 산을 가리키며 저 산의 이름이 뭐냐고 물었을 때, 그는 저런 것은 '언덕'이라고 했다. 6천 미터 정도 되는 산을 가리키며 이름을 묻자 그는 저것은 Seasonal Peak, 즉 겨울에만 눈이 살짝 덮이면 그제서야 산으로 보이는 것이지 평소에는 산도 아니라고 했다. 네팔에서는 7천 미터는 돼야 산 대접을 받는 것이다. 인왕산은 338미터지만 한국사람들의 사랑을 받고 있는데…. 어떤 것이 산이냐 아니냐는 상대적이라는 것을 그때 처음 알았다.

경기도 안양의 어느 빌딩 외벽.

누가 빌딩을 더럽히는가

지은 지 얼마 안 되었는데 외관이 더러워진 빌딩을 볼 때마다 궁금증이 생긴다. 저 빌딩을 설계한 건축가는 과연 자신의 작품이 애초에 의도했던 모양과 달리 시커멓게 때가 낀 상태를 예상했을까? 좀더 개념적인 궁금증은, 건축가는 그렇게 더러워진 상태도 자신의 작품의 일부로 수용할 수 있을까? 하는 것이다. 아마도 그렇지 않을 것이다. 한국의 도시에 지어진 건물 치고 더러워진 외관이 어울리는 것은 없기 때문이다. 빌딩의 외관이 더러워진 것은, 설악산에 있는 바위에 오랜 세월 이끼가 끼고 거기 빗물이 스며 내려서 시커먼 자국이 줄무늬처럼 생긴 것과는 차원이 다르다. 빌딩의 겉이 더러워지는 것은 대기오염이라는 인위적인 원인 때문에 생긴 일이고, 따라서 그 원인과 책임 소재를 따질 수 있으며, 또한 고쳐야 할 어떤 것으로 생각하는 반면, 시커머진 설악산의 바위는 자연의 오묘한 작용의 결과이며, 따라서 그냥 놔둬도 되는 것으로 설정되어 있다. 그러나 차이는 어떻게 생각하고 설정하느냐보다 더 복잡하고 미묘한 차원이 있는 것 같다. 이 글의 목적은 그 차이에 대해 설명하는 것이다.

중국 쓰촨 대학의 강당 건물. 스타일은 초현대식이나 자세히 보면
디테일에 때가 많이 끼어 있어서 전근대적인 느낌을 준다.

빌딩의 외관이 더러워지는 것은 분명히 건축가의 의도를 초과하는 어떤 부분이다. 더러움은 마치 롤랑 바르트가 『카메라 루시다』에서 말한 푼크툼처럼, 건축가의 의도를 빗겨간 어떤 곳에서 건축물에 침입한다. 오염된 대기가 있는 한 더러움은 피할 수 없다는 점에서 더러움은 건축가보다 훨씬 상위에 존재하면서 건축물의 모양을 결정하는 또 다른 저자(그 저자를 하느님이라고 해야 할지 기상현상 등 천지 기운의 조화를 관장하는 어떤 힘이라고 해야 할지 모르겠다)가 자신을 건축물에 쓰는 방식이다. 건축물의 제1저자가 건축가라면 제2저자는 도시의 대기환경 혹은 하느님인 셈이다. 사실 건축가의 의도를 초과하는 것은 대기환경 말고도 다양한데, 예를 들어 멋진 건물의 주인이 건축물의 맥락을 망치는 글씨나 간판을 건다든지(공무원 스타일의 무식한 현수막이 항상 걸려 있는 동대문구청), 개보수를 하여 맥락을 파괴한다든지(밍밍한 색칠을 하여 1960년대 모더니즘의 멋을 망가뜨려 버린 안국역 근처의 옛 통계청 건물), 그 주변에 건축물과의 조화를 망치는 엉뚱한 건물이 들어선다든지(대부분의 아파트들), 건축가가 손댈 수 없는 정치적인 결정으로 허물어 버린다든지(중앙청), 다양한 요인들이 있다.

그런데 여기서 말하는 더러움은 위와 같이 명시적이고도 선언적으로 건축가의 의도를 왜곡해 버리는 것이 아니라, 가장 해석하기 힘들 정도로 미묘하고 비가시적이며, 촉각적으로 건축가의 의도를 빗겨가 버린다. 사실 더러움은 의미의 부재라고 할 수도 있을 것이다. 누구도 더러움을 의도하지 않았고, 이 세상 어떤 건축가도 자신의 건축물

이 3년 후에 시커멓게 때가 낄 것이라고 예상하고 건물을 설계하지는 않을 것이기 때문이다. 그러나 과연 그럴까? 과연 더러움에 의미가 없는 걸까? 우선 사고의 출발점은 새똥이나 숲 속의 낙엽 썩은 흙과 같은 자연의 더러움과 때, 쓰레기, 매연, 중금속 등 문명화된 세계의 더러움은 그 차원이 다르다는 것이다. 전자에는 자연의 코드가 있다면 후자에는 문명의 코드가 들어 있다. 문명의 코드는 어떻게 건물에 쌓이는가?

빌딩은 자연의 풍화에 의해 더럽혀지기도 하고, 도시의 매연과 때로 더럽혀지기도 하고, 때로는 밴달리즘(vandalism) 같은 인간의 의도적인 개입에 의해 더럽혀지기도 한다. 한 가지 확실한 것은 빌딩이 더럽혀지는 것은 산속의 바위가 풍화로 갈라지듯이 저절로 이루어지는 일은 아니라는 점이다. 그것은 상당히 인위적인 일인데, 빌딩을 깨끗이 유지하기 위한 지속적이고 체계적인 노력이 항상 있다는 점을 상기한다면, 빌딩이 더러워진다는 것은 그런 노력에 대한 반작용, 혹은 반발의 산물이라고 할 수 있다. 당연히 대부분의 사람들은 빌딩을 더럽히지 않기 위해 애를 쓴다. 큰 빌딩에 있는 좋은 회사에 다니는 직원이라면 아침에 그 빌딩으로 출근할 때 자신의 모습부터 깔끔히 한 다음, 자신이 일하는 빌딩도 깨끗이 쓸 것이다. 그는 빌딩을 더럽힐 시간도 따로 없을 것이다. 그는 화장실에서 정조준으로 일을 보고, 쓰레기는 당연히 쓰레기통에 넣고, 바깥 날이 궂으면 빌딩 현관에 들어오기 전에 발을 터는 등, 빌딩을 깨끗하게 쓰는 습관이 몸에 배어 있을 것이다. 그런 습관은 초등학교에서부터 가르치는 것이기 때문에 굳이 입사

초기의 극기훈련이 곁들여진 사원 연수에서 가르칠 필요도 없다. 회사는 애초부터 용모가 깨끗한 사람만을 뽑을 테니 말이다. 사회는 분명히 더러움을 멀리하고 깨끗함을 중시한다고 해도 과언이 아니다.

그런데 이 세상에 그런 사람만 있을까? 대기업의 빌딩은 깨끗하지만, 그 직원들이 사는 아파트 단지의 상가 건물은 아주 더럽다. 겉에서 보기에는 빌딩이지만 속에 들어가 보면 벽에 덕지덕지 붙어 있는 포스터 하며, 더러운 화장실 하며, 왠지 썰렁한 계단 구석 하며, 이건 빌딩이 아니라 거대한 쓰레기 더미다. 거기다가 식당을 하는 상인들은 꼭 파(이상하게도 다른 채소가 아니라 파만!)를 복도에다가 내놓아서 더러움의 층위를 복잡하게 만든다. 잘 다듬어서 허옇고 미끈하고 싱싱한 파의 줄기가 빌딩 복도를 더럽게 보이게 만든다는 것은 참으로 아니러니한 일이다. 깨끗함이란 개별적인 요소들의 청결함만을 의미하지 않는다. 깨끗함과 더러움은 물질 자체의 상태가 아니라, 그것들이 맺고 있는 관계의 문제이다. 흙도 털지 않은 채로 농산물시장에 잔뜩 쌓여 있는 파를 보고 더럽다고 할 사람은 없을 테니 말이다. 대기업 빌딩의 깨끗함은 주거공간의 더러움과 개념적, 감각적, 관습적으로 반대 쌍을 이루며 병치되어 있다. 즉 하나의 깨끗함은 다른 쪽의 더러움을 전제로 한다는 것이다. 그리고 그 반대 쌍의 병치에는 영락없이 깨끗함과 더러움을 관장하는 코드가 들어 있다.

예를 들어 직장인들이 점심시간에 줄을 서서 가는 된장찌개 집의 화장실은 끝내주게 더럽다. 오히려, 된장찌개 집의 화장실이 깨끗하다면 왠지 맛이 없을 정도다. 일을 끝내고 한잔 하러 가는 대폿집(요즘엔

거의 없어졌지만)이 너무 깔끔해도 술맛이 안 난다. 벽도 좀 지저분하고, 냄비도 좀 찌그러져 있어야 한다. 즉 그들의 노동의 조건은 깨끗함을 요구하지만 그 외의 시간에는 깨끗함이 요구되지 않는다. 된장찌개 집의 화장실의 청결조건 같은 물리적인 면에서부터, 직장인들이 일을 끝내고 술집에 가서 하는 행동들(북창동의 술집에서 벌어지는 일들은 정말로 더러우며, 북창동은 마치 직장인의 해방구처럼 모든 더러운 일들이 스스럼없이 이루어지는 곳이다)에 이르기까지, 더러움은 허용되는 정도가 아니라 체계적으로 조장되고 있다. 앞서 깨끗한 파의 줄기가 상가 건물의 복도를 더럽힌다고 했듯이, 직장인들의 흰 와이셔츠와 깔끔한 넥타이는 이상하게도 북창동에서는 그렇게 더러워 보일 수가 없다. 북창동을 그렇게 만든 것이 삼성 직원들이란 말은 참 아이러니하다. 그 어떤 회사보다도 깔끔하고 정확하고 빈틈없는 곳이 삼성인데 말이다. 더럽힌다는 것은 우연히 벌어지는 일이 아니라 일종의 리추얼이다. 깔끔한 회사에서 힘들게 일했으니 퇴근 후에는 윤리를 더럽히면서 스트레스를 푸는 것이다. 그 리추얼은 사람이 어떤 공간에서 어떻게 행동하며 살아가는가 하는 문제와 얽혀 있다.

우리가 살아가는 공간은 더러움/깨끗함의 정도가 구역별로, 기능별로, 계층별로 세분화되어 있다. 그리고 각각의 영역은 더러움/깨끗함의 정도에 대한 각각의 허용치를 가지고 있고, 이를 유지하기 위한 규정들과 관습들을 가지고 있다. 예를 들어 4년제 대학의 학생들은 복도에 침을 뱉지 않지만 2년제 대학의 학생들은 복도에 침을 뱉는다. 그것은 4년제/2년제라는 구분에 따라서 더러움에 대한 허용치가 달

라지는 것을 보여주며, 침을 뱉어서 더럽게 한다는 것에 부여되어 있는 상징성이 이에 따라 부여된다. 그 경우에 침을 뱉는다는 것은 마치 개가 오줌을 싸서 자신의 구역을 표시하듯이, 젊은 세대가 일종의 반항의 기표를 남기는 것이다. 영국의 하위문화 연구가 딕 헵디지(Dick Hebdige)는 반항적 청소년층이 펑크 음악을 듣거나 펑크 헤어스타일을 하는 것이 그런 리추얼을 통해 기성세대의 문화에 대해 반항하는 것이라고 보았는데, 침을 뱉어서 더러움을 조장하는 것도 그런 반항의 일부라고 보아야 할 것이다. 대개 학생들은 불이 잘 안 켜지고 통행이 뜸한 계단에 침을 많이 뱉는데, 그것은 그들이 나름대로 공간을 읽고 해석한다는 것을 의미한다. 노점상들이 도시공간을 해석하여 어떤 아이템이 어떤 길거리에서 잘 팔릴 것이라고 예측하여 노점을 차리듯이 말이다. 아무리 의식이 미개한 학생이라도 대학 본관 로비에는 절대로 침을 뱉지 않는다. 그들의 해석상 본관과 침은 어쩐지 서로 안 어울리는 것이다. 물론 그 해석에는 예외도 있어서, 엘리베이터에 침을 뱉는 학생도 있다.

침을 뱉는 행위가 어느 정도는 의식/무의식이 반쯤 섞인 상태에서 행해지는 것이라면, 빌딩이 더러워지는 것은 대체로 무의식의 행위라는 점에 특징이 있다. 예를 들어 수많은 사람들이 빌딩을 오가면서 난간이나 벽의 특정 부분에 손때가 쌓여서 더러워지는 것은 무의식적인 작용이며, 매연으로 빌딩 표면이 찌드는 것은 인간의 무의식이 아니라 도시의 무의식의 작용이다. 반면, 빌딩을 깨끗이 하는 작용들 — 내오염성이 강한 재료를 사용하는 것, 전문적으로 청소하는 것, 깨끗하게

사용하는 습관 등 — 은 상당히 의식적으로 이루어진다는 점에서 프로이트가 인간의 심리를 의식과 무의식이라는 심층심리로 나누었듯이, 빌딩도 이에 상응하는 깨끗함/더러움의 층위를 가지고 있는 것이다.

그런데 깨끗하다는 것은 무엇인가? 거기에는 반드시 의식적이지만은 않은 층위가 도사리고 있다. 한국의 도시공간에는 깨끗함과 더러움의 변증법이 도시 변화 과정의 핵심을 이루고 있다. 근대 이후로 위생의 개념이 시민사회를 통제하는 강력한 기제였을 뿐 아니라, 시민들이 살아가는 일상의 덕목이 되었고, 깨끗함을 추구한다는 것은 많은 돈을 투자해야 하므로 문명인과 비문명인을 가르는 기준이 될 정도이다. 사람들이 노숙자를 배척하는 이유 중의 하나도 그들이 더럽다는 것 아닌가. 만일 누가 길 가다가 어떤 노숙자를 만났는데 그가 자신의 가족이었다면, 제일 먼저 목욕부터 시키고 그 다음에 밥을 사 먹일 것이다. 사람이 사람 구실 하는 첫 번째 조건이 어느 정도 이상으로 위생적이고 깨끗한 몸의 상태를 가지고 있다는 것이기 때문이다. 깨끗하게 유지한다는 것은 근대적 삶의 첫 번째 덕목인 것이다.

도시를 깨끗하게 유지하기 위한 설비들과 그를 개발, 유지, 보수하는 데 들어가는 비용을 생각해 보면 깨끗함이란 단순히 물질에 때가 묻어 있지 않은 어떤 상태가 아니라 문명의 특정한 단계라고 할 수 있다. 사람들은 그렇게 우아했던 프랑스 궁정에 화장실이 없다는 사실을 비웃고 있지 않는가. 사실 자연의 사이클이란 스스로 더럽혀 놓고 스스로 치우는 방식인데, 이 모든 사이클이 끊어져 있다. 사람이 동력을 넣고 인력을 고용하여 억지로 돌려줘야 하는 인공적 생활의 세계에서

는 깨끗함이건 더러움이건 특정한 함축 의미를 가지는 것이다.

그런 함축 의미는 서구인들이 깨끗함에 대해 가지는 히스테리에 가까운 집착에서 잘 나타난다. 무엇보다도 위생(Hygiene)이라는 개념을 만든 것이 그들이기 때문이기도 하지만, 근대적 위생의 개념(혹은 이념)이 배제와 구분에 의존하고 있기 때문에 더 그렇다. 서구 중에서도 깨끗함에 대한 집착을 가장 심하게 보이는 나라가 독일이다. 조류독감 걸린 닭은 좋은 닭, 나쁜 닭의 구별 없이 없애듯이, 극우 독일인들은 어떤 인종이 더럽다고 생각하면 그 범주에 속하는 모두를 없애야 한다고 생각했다. 따라서 나치에 의한 유태인 인종청소는 독일인의 논리로 보면 상당한 정합성마저 갖는 것이다. 더러운 것은 없애라, 그것이 병균이건 때건 인종이건 말이다. 그래서 하이노 뮐러는 『시각 전달(*Visuelle Kommunikation*)』이라는 책에서 독일인이 가지고 있는 '더러움 공포(Shmutzangst)'에 대해서 말하고 있는 것이다. 그는 각종 세제광고에서부터 토마스 만의 소설 『마의 산』에 나오는 청결함의 이미지에 이르기까지 여러 가지 물질적, 비물질적 텍스트 속에 속속들이 배어 있는 독일인들의 더러움 공포를 고발하듯이 파헤치고 있다.

서구인들의 위생에 대한 집착은 수많은 영화에서 나타난다. 특히 우주에서 온 세균의 공포 때문에 격리된 실험실에서 뭔가를 가둬 놓고 배양하는 장면이 나오는 영화가 많은데, 그런 영화에서 가장 공포스런 장면은 대개 밀폐된 유리실험실 안에서 미지의 생물이 폭력적으로 증식하여 유리를 깨고 나오는 장면이다. 〈스피시스〉가 그랬고 〈아웃브레이크〉가 그랬다. 그런 영화에서의 공포는 괴물이 나타난다는 데 있는

것이 아니라 더러움이 경계를 넘는 데 있는 것이다. 그들의 더러움 공포는 영화뿐 아니라 건물의 구조에서, 말버릇에서, 바이러스처럼 퍼져 나간다. 미국대사관에 비자 인터뷰를 하러 가면 한국인과 미국인 영사 사이에 방탄유리가 깨끗함(미국인)과 더러움(한국인)을 가르고 있는데, 이런 식의 구조가 한국에서는 교도소 접견실을 제외하고는 어디에도 없다는 사실은 그런 구조가 특정한 문화의 형태와 밀접한 관계가 있음을 말해 주는 것이다. 공항, 관청, 기업, 연구소, 실험실에 설치되어 있는 보안검색대, 특정한 사람만 걸러서 들어가게 하는 신원검색 시스템, 공기정화 시스템 등 수많은 조밀한 필터링 시스템들은 사회를 깨끗하게 유지해야 한다는 집착의 표현이다. 그리고 그런 필터링 시스템이 근대를 이루고 있는 것이다.

따라서 빌딩이 깨끗하다는 것은 그냥 깨끗하다는 자연의 상태가 아니라, 상당한 역사적 과정이 축적된 결과이다. 반면, 그런 시스템에 대한 반항은 곳곳에서 나타난다. 모든 사람들이 빌딩을 깨끗이 쓰는 것은 아니다. 앞서 빌딩을 더럽히는 사례에 대해 쓴 것들은 일상의 습관이라는 차원에서 무의식적으로 일어나는 데 반해, 상당히 의식적으로 일어나는 행위들도 있다. 광화문에 있는 일주아트하우스는 흥국생명 빌딩 안에 있는데, 그 건물을 들어갈 때마다 항상 느끼는 것은 내장 재료의 깨끗함이다. 인조대리석이 깔린 깨끗한 바닥, 스테인리스 스틸로 덮여 있는 벽은 살짝 만지기만 해도 지문자국이 뚜렷이 남을 정도로 깨끗한 건물이다. 그 빌딩의 주인은 당연히 깨끗한 양복을 입고 있다.

그에 비하면 나 자신을 포함하여 예술에 종사하는 사람들의 모습은 양복도 입지 않고 아무 데서나 담배 피는 모습 때문에 왠지 그 빌딩을 더럽히는 요소처럼 보인다. 2002년에 그 빌딩 13층의 세미나실에서 열린 국제대안공간 심포지엄 '도시의 기억, 공간의 역사'는 그런 깨끗함을 상징적으로 더럽히는 일이었다. 이 행사에는 폴란드, 레바논, 인도네시아 등 세계 각국에서 온 대안공간 운영자들, 거기서 전시하는 작가, 큐레이터 들이 모였는데, 그들의 모습 역시 흥국생명 빌딩의 깨끗함과는 거리가 있는 것이었다. 그렇다고 그들이 지저분한 외모를 하고 있었다는 것이 아니라, (탈)근대의 빌딩을 깨끗이 유지하는 위생에 대한 강박관념이 없이 자유로이 행동하고 사고한다는 점에서 깨끗함과는 거리가 있다는 것이다. 예술가들의 다양한 외모 만큼이나 다양한 사고는 양복이라는 단일한 복장과 청결함이라는 단일한 코드가 관통하고 있는 빌딩을 상징적으로 오염시켰으며, '세미나'라는 퍼포먼스는 빌딩을 더럽히는 상징적인 행위였다.

빌딩을 더럽히는 퍼포먼스에는 여러 종류가 있다. 한국에서는 드문 편이지만 암벽등반가가 빌딩의 외벽을 타고 오르는 빌더링(buildering)이라는 행위는 기어 올라가서는 안 되는 빌딩 외벽을 타고 올라감으로써 빌딩의 표면을 더럽히는 퍼포먼스이다. 한국에서는 1980년대 초반에 어느 등산가가 롯데백화점 외벽을 타고 올라간 후 곧바로 체포된 적이 있는데, 그는 빌딩의 외벽을 계획적으로 더럽힌 것이다. 그 행위가 체포로 이어진 데서도 알 수 있듯이, 청결이란 아무런 때도 안 묻어 있는 즉자적인 상태가 아니라 여러 가지 이유로 더러움이 방지되어 있

는, 상당히 코드화되어 있고 조건이 많이 붙어 있는 상태인 것이다.

　더럽히는 퍼포먼스 중 상당히 규모가 큰 것으로는 네덜란드의 '여왕의 날'을 들 수 있다. 이날은 암스테르담의 모든 사람들이 길거리로 나와서 축제를 즐기는데, 그 내용은 술 마시고 춤추고 마리화나를 피우는 것이지만, 축제성을 가장 잘 드러내 주는 것은 더럽히는 행위이다. 그날 깨끗하고 운치 있는 암스테르담의 길거리는 온통 쓰레기로 뒤덮이는데, 잘 보면 사람들이 많이 모였기 때문에 그 미필적 고의의 결과로 쓰레기로 뒤덮이는 것이 아니라 사람들은 길거리에 마구 쓰레기를 버리는 행위를 통해서 해방감을 맛본다는 것이다. 그 이유는 도시를 깨끗하게 유지하는 것이 그들에게도 아주 자연스러운 일만은 아닌, 스트레스로 다가오기 때문이다. 그것이 스트레스인 이유는 청결을 강조하고 실행하는 것이 푸코가 말한 모세혈관적 권력의 미시정치학을 통한 지배행위와 연결되어 있기 때문이다. 깨끗함은 그들에게도 피곤한 일인 것이다. 실제로 자기 집에 앞뜰이 없고 뒤뜰만 있는 어느 네덜란드 교수는 앞뜰이 있으면 깔끔하게 유지하는 일이 성가신데 뒤뜰은 그럴 필요가 없어서 편하다는 말을 해준 적이 있다. 이 경우 청결의 미시권력은 어떤 국가기구가 가지고 있는 것이 아니라 그 집 앞을 지나는 사람들의 시선이다. 그리고 그들의 시선에는 깨끗함을 강조하는 초자아(super ego)가 육화된 채로 버티고 있다.

　한국의 경우 그 초자아는 직접 눈에 보이는 정치권력의 형태를 띤 경우가 많다. 그런 깨끗함은 온몸에 털이 숭숭 난 괴물로 묘사된 북괴 공산당이나 에이즈, 구제역, 비만, 알콜 중독, 흡연 등 각종 질병이나

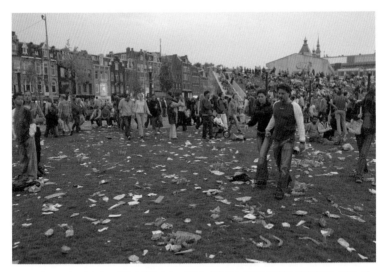

4월 30일은 네덜란드 여왕의 생일이다. 그날이 되면 암스테르담 전체가 축제장으로 변하는데,
축제성을 표현하는 것은 다름 아니라 '마음 놓고 버린다'는 것이다.
평소에 깔끔하게 지내던 네덜란드 사람들은 이날 하루 깔끔함의 긴장을 잊고
마음대로 버리는 데서 축제 분위기를 찾는다.

사회병리 현상 등으로 나타나는 불결한 타자에 대한 설정을 필요로 한
다. 그리고 청결을 실행하는 과정은 신체에 대한 규율화의 과정이다.
나치의 인종적 순수주의나 삼청교육대, 사회 정화 같은 구호에서 강조
되는 정치적 청결, '아름다운 순우리말'이라는 구호로 나타나는 언어
의 순수성을 강조하는 이념적 청결, 주로 어머니나 아버지가 강조하시
는 가정의 청결, 갖가지 청소와 환경미화로 나타나는 학교의 청결, 청
결 자체가 기합의 구실인 군대에서의 청결 등, 청결은 개인 주체의 신
체와 사상을 규율화하는 피곤한 사업이다. 그리고 어느 사회에나 청결
을 강조하는 구호는 있기 마련이다. '에이즈 예방' '쥐잡기' '내 집 앞

쓸기' 등의 생활화된 청결에 대한 구호에도 불구하고 빌딩의 청결을 강조하는 구호는 있어 본 적이 없음을 상기해 보면 빌딩은 정치권력이나 이념 등의 초자아가 관리하는 영역이 아니라 각자 알아서 관리하도록 내버려 둔 영역임이 드러난다. 호텔이나 대기업의 사무실, 고급식당과 같이 특정한 경우를 제외한 상가 건물이나, 심지어 병원을 포함한 대부분의 빌딩들이 더럽다는 사실은, 반드시 청결의 상태를 유지해야 사회생활이 가능한 개인의 신체와는 달리, 빌딩에는 그런 규율이 반드시 적용되지는 않음을 의미한다.

따라서 빌딩이 더러워진다고 하는 것은 청결함을 유지하는 태도와 행동들의 그물망에 틈이 난 것으로 볼 수 있을 것이다. 이 그물망은 개인 주체를 피곤하게 만드는 일뿐 아니라 그를 포획하여 주체로 만들어 주는 상징질서를 이루기도 하는데, 빌딩의 더러움은 그 상징질서에서 탈락해 있는 어떤 부분이다. 더러움은 의미의 부재로 설정되며, 그 부재는 그냥 텅 빈 허공으로 남는 것이 아니라, 곧바로 더러움에 결부되는 온갖 부정적인 수사들로 가득 차게 된다. 더러움은 의미의 부재인 것처럼 보이지만 실은 의미가 가득 차 있는 어떤 영역이다. 좋은 양복을 입은 신사의 어깨에 하얀 비듬이 잔뜩 앉아 있으면 여러 가지 부정적인 함의들이 떠오르니 말이다. 따라서 더러움은 문명으로부터의 탈락이 아니라, 특정한 구성의 상태라고 봐야 할 것이다. 예를 들어 갠지스 강물에 똥을 누고 그 물로 목욕을 하는 행위는 우리의 관점에서는 더러운 것이지만 인도인의 관점에서는 한없이 성스러운 일인 것처럼 말이다.

 그러므로 빌딩이 더럽다는 것은 건축가의 의도를 초과한 사실일
지언정 그의 잘못은 아니다. 더럽히는 것도 나름의 문화적 관습이기
때문이다. 하지만 뛰어난 건축가라면 그 관습을 속수무책으로 방관하
거나 건축과 무관한 것으로 생각할 것이 아니라 자신의 건축적 언어의
일부로 다뤄야 하지 않을까? 왜냐하면 더러워진다는 것은 건축물이
겪게 되는 필연적인 과정이기 때문이다. 더러움을 건축적 언어의 일
부로 다룬다는 것은 내오염성이 강한 재료를 쓰는 일에서부터 때가 잘
안 타는 색의 외장재를 쓰는 것, 더러워지는 과정 자체를 건축적 어휘
의 일부로 사용하는 것 등, 다양한 스펙트럼을 가질 수 있다. 건축물을
설계할 때의 필수적 요소로 '3년 후 더러워져 있을 상태'라는 항목이
추가돼야 할지도 모른다.

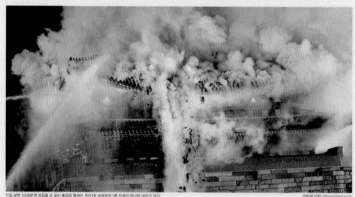

국보1호 '숭례문' 01시54분 완전 붕괴
〈남대문〉

11일 새벽 1시30분께 강철을 수 없는 불길에 휩싸인 국보1호 숭례문의 2층 지붕이 무너져 내리고 있다. 김경호 기자 chingil@hani.co.kr

화재 5시간여만에 전소…경찰 "방화 가능성 크다"

국보 제1호인 숭례문(남대문)이 10일 밤 화재로 무너졌다.

불은 저녁 8시50분께 서울 중구 남대문로의 숭례문 2층 누각 천장에서 시작해 2층 지붕을 모두 태워

뿌려진 기와 지붕이 생겨될 위험이 높아 보고됐다. 소방당국은 산소 질식제를 투입하며 진화에 나섰으나 야마 불길은 건잡을 수 없어 번졌다.

전문가들은 이번 화재가 꺼진 이

숭례문 안으로 올라갔다는 신고를 받았고, 불이 처음 일어난 숭례문 2층 누각에는 전기 시설이 없는 점으로 미뤄 방화 가능성이 큰 것으로 보.

고 있다. 택시기사 이상권(45)씨는 "숭례문 맞은 편에서 대기하고 있던 한 남자가 숭례문 가운데 홈에 (무지개형으로 뚫린 곳)로 들어가는 걸 봤다"며 "얼마 뒤 2층 누각 가운데 부분에서 불꽃이 일었다"고말했다. 이 남자는 불이 난 뒤 남산 방

향으로 달아났다고 어띠는 전했다. 경찰은 숭례문 근처 남대문 시장에서 방화 용의자와 인상 착의가 비슷한 이야 무재(55)씨를 붙잡아 조사를 벌였으나 혐의점을 찾지 못해 귀가시켰다.

최원준 기자 symbio@hani.co.kr

미디어에 실린 숭례문 방화사건.

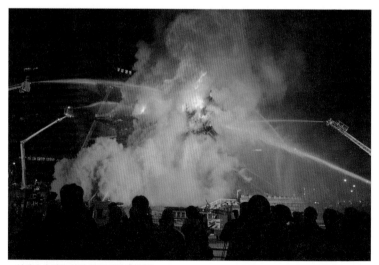

실제의 숭례문 화재 장면(사진 홍종원).

숭례문은 불타지 않았다

사람들은 숭례문이 불타서 사라졌다고 믿고 있으나 숭례문은 세 가지 이유로 불타지 않았다. 우선 숭례문이 한국인들에게 가지는 의미는 말할 것도 없이 초등학교 때부터 배우는 '국보 1호'라는 것이다. 그런데 국보(國寶)는 일본 사람들이 만든 말이며[1], 문화재를 국가의 보물로 지정하는 제도 자체도 일본이 만든 것이다.[2] 우리가 우리의 국보라며 찬란한 문화유산이라고 숭엄하게 생각해 마지않는 그 국보라는 개념은 일제강점기에 일본인들이 우리에게 준 것이다. 물론 그 개념을 우리에게 준 것은 우리가 예뻐서가 아니라 식민지를 관리하기 위해서이다. 일제는 대단히 객관적인 방법으로 조선의 모든 문화유산을 샅샅이 조사하여 방대한 보고서를 냈으나 그 결론은 대단히 편파적인 것이어서, '조선의 역사와 문화는 미개한 것이므로 발달한 일본의 지배를 받아야 한다'는 것이었다. 그러니까 '남대문이 국보 1호'라는 생각의 패러다임은 기묘한 역사적 왜곡을 통해 우리에게 주어진 것이다. 숭례문은 일제가 만들어 놓은, 나라의 보물이라는 패러다임에 의해 각인된 어떤 구조물이다. 이때 나라, 보물, 국민이라는 세 가지 항목을 연결시켜

주는 것은 복잡한 역사의 메커니즘을 필요로 한다. 어떤 물건이 나라의 보물로 인정되어 국민들에게 공개되고, 국민들은 그것을 보고 나라에 대한 자긍심을 느끼고 국민으로서 일체감과 동질감을 느끼는 것은 대단히 복잡한 하나의 사건이다. 결코 국보로 지정된 물건 자체가 훌륭하다고 자동으로 되는 것이 아니다. 거기에는 국가가 어떻게 국민과 국민됨(nationhood)을 꾸며 내고, 그것을 다시 확인시켜 주고 강화하는 여러 가지 의례들을 치러 내는지 하는 복잡한 사연이 얽혀 있다. 그 사연은 평소에는 K리그에 관심도 없던 한국인들이 4년에 한 번씩 월드컵축구대회 때만 되면 온통 축구팬이 되는 현상과 관계 있는 문제이다. 한마디로 '국가'가 걸려 있는 문제이기 때문이다. 사람들은 초등학교 때부터 학교운동장에 모여 애국가를 부르면서 국민이 되고, 월드컵축구 보며 대한민국을 외치면서 국민이 되기도 하고, 건강보험공단에 건강보험료를 내면서 국민이 되기도 한다. 물론 로켓을 훌륭히 발사해도 국민이 된다. 물론 그 반대의 경우도 있다. 수련회에 보낸 초등학생 아들을 화재로 잃은 어느 국가대표 운동선수 출신 엄마가 어린 아이의 목숨도 지켜주지 못하는 이런 나라에 살기 싫다고, 국가가 준 훈장도 반납하고 외국으로 이민 가 버린 것이 그런 경우다. 국가가 준 훈장을 내팽개쳐 버림으로써 그녀는 국가의 국민이 되기를 거부하고, 사람을 국민으로 묶어 주는 그 끈을 벗어던진 것이다. 반면, 국보가 하는 일은 문화유산의 향수를 통해 사람들을 국민으로 묶어 주는 것이다. 앙코르와트 같은 남의 나라의 찬란한 문화유산을 봤을 때, 그 아름다움과 신비로움에 놀라기는 할지언정 '우리 것'이라고 생각하며 동질감을 느

끼지 않는 이유는, 그것이 한국의 국민들이 아니라 캄보디아 국민들을 한데 묶어 주고 있기 때문이다. 그 복원사업에 일본의 NHK방송이 돈을 댔다고 해도 앙코르 와트는 캄보디아 국민에게 속한다.

숭례문은 어떤가 하면, 우리의 찬란한 문화유산, 국보 1호라는 호칭을 통해 한국 사람을 국민으로 묶어 주는 강력한 끈 역할을 하는 구조물이다. 그러나 국보의 개념이 우리 것이 아니므로 '우리의' 국보인 숭례문은 어느 정도는 일제의 때가 묻은 것이다. 그것을 온전히 우리 것으로 만들려면 일제의 흔적을 완전히 없애 버려야 하는데, 그것은 우리의 역사와 정신과 말버릇과 태도에 속속들이 배어 있어서 닦아 낼 수가 없다. 그렇다면 반대로 일제가 우리에게 준 것도 우리 것이라 할 수 있어야 하는데 한국 사람들의 심성으로는 그것은 도저히 불가능한 것으로 보인다. 아주 쿨하게 요즘 같은 퓨전의 세상에 온전히 순수하게 '우리' 것이란 애초에 존재하지 않는다고 인정해 버리면 마음이 편하듯이, 국보가 일본 말이면 어떠냐, 숭례문의 지붕선은 그래도 우아하고 아름답지 않느냐고 넘기면 괜찮다. 그러나 방송출연자가 '기스'라는 말만 슬쩍 써도 진행자가 근엄하게 기스는 일본 말이니 방송용어로 부적합하다고 타이르는 세상에서 그런 식으로 쿨하기는 쉽지 않다. '방송국'이란 말도 일본 말인데 말이다.

그리고 우리가 일제의 잔재로부터 전적으로 자유롭지 못하다는 흔적은 곳곳에서 발견된다. 그 수많은 예 중에서 딱 하나만 들자면 여자 이름에 남아 있는 '자(子)'라는 글자인데, 1980년대에 태어난 여자 이름에서도 발견된다는 것은(내가 아는 사람 중에 1980년생인데 '민

자'가 있다) 일본과 한국의 정체성이 그렇게 칼로 긋듯 간단히 떼어 낼
수 없음을 의미하는 것이다. 지금 우리가 사용하고 있는 수많은 말들
은 대부분 일본 말이며, 공식적 생활에서 쓰는 대부분의 어휘들은 다
일본 말이다(물류, 택배, 재테크, 수납, 차장, 부장, 과장, 운동회, 앞
으로 나란히 등등 끝도 없다). 물론 이런 말들은 방송에서 써도 되지만
일본 발음으로 하면 바로 제지받는다. 각목은 되도 '가꾸목'은 안 된
다. 숭례문이 우리의 보배라고 하려면 다른 나라의 패러다임이 전혀
개입되지 않은 순수하게 우리의 것이라고 해야 하는데, 이미 숭례문의
가치를 결정하는 중요한 말인 국보가 일본 말이고 일본의 개념이므로
숭례문은 전적으로 '우리'의 것은 아니다. 숭례문은 퓨전인 것이다. 이
세상에 하늘에서 떨어진 듯 순수하게 우리 고유의 가치를 구현하고 있
는 숭례문이란 없다. 그러므로 '우리'의 보물 숭례문은 불타지 않았다.
불탄 것은 일본의 근대적 지식 패러다임과 한국의 문화유산이 합해져
서 나타난 어떤 합성물이다.

숭례문이 불타지 않은 두 번째 이유는 보드리야르가 "걸프전은 일
어나지 않았다"라고 한 것과 같은 이유이다. 한마디로 말해서, 숭례문
이 불탄 것은 실제의 숭례문이 탄 것보다 훨씬 더 과장되게, 혹은 축소
해서, 혹은 더 초현실적으로 묘사한 미디어 이벤트일 뿐이다. 불탄 것
은 미디어 이벤트의 열기지 숭례문이 아니다. 즉 미디어 이벤트로서의
숭례문 화재는 실제로 숭례문이 불탄 것을 훨씬 초과해 있다. 얼마나
초과해 있느냐면 숭례문 화재사건과 그에 대한 미디어 이벤트는 아무
상관이 없다는 것이다. 이는 미디어가 숭례문 화재라는 사건을 얼마나

정확하게 보도했느냐의 문제가 아니다.

오늘날 미디어 이벤트의 특징 중 하나는 모든 것이 드라마나 스포츠 중계 같은 스펙터클의 성격으로 수렴한다는 점이다. 텔레비전 프로그램들을 곰곰이 보면 사실상 객관적인 뉴스와 극적으로 꾸며진 드라마와, 그 중간쯤에 있는 스포츠 중계 사이에 별 차이가 없음을 발견하게 된다. 즉 뉴스에도 과장되고 허구로 꾸며진 드라마가 있고, 드라마는 차라리 요즘 사람들이 욕망하는 것이 무엇인지 뉴스보다 더 정확히 보여주고, 운동경기는 드라마보다 더 드라마틱하게 펼쳐진다. 이는 무엇을 뜻하느냐면 텔레비전 방송국은 뉴스, 교양, 오락 등 분화된 조직을 가지고 다른 콘텐츠들을 만들고 있지만 실상 그들이 만드는 것은 드라마틱한 스펙터클이라는 같은 양상을 가지고 있다는 말이다. 이런 양상을 통하여 텔레비전이 보여주는 것은 종로에서 벌어지는 어떤 사건에 대한 보도가 아니라 종로라는 무대에서 펼쳐지는 한 편의 드라마 같은 것이다.

이는 공개녹화의 현장을 찾아가 본 사람은 누구나 느낄 것이다. 현장에서는 세트 디자이너가 꾸민 무대에서 피디가 플롯에 따라 명령하고 연기자는 연기하고 조명은 돌아가고 카메라 감독은 촬영한다(카메라 감독이란 참 기묘한 말이다. 감독이란 하나의 현장에 한 사람만 있어야 하는데 방송에서는 카메라 잡은 사람은 다 카메라 감독이라고 부른다. 아마 카메라맨이나 카메라 기사라는 말이 싫어서 청소부를 환경미화원이라고 부르듯이 격상시켜 주는 말인 듯하다). 우리가 집에서 보는 화면에는 세트 디자이너도, 피디도, 플롯도, 조명감독도, 카메라

감독도 보이지 않는다. 숭례문이 불타는 현장이라고 다르지 않다. 거기에도 즉석이긴 하지만 무대가 있고(중계화면에 불타는 숭례문은 무대 위의 인물처럼 한가운데 높이 설정돼 있다), 피디가 있고, 이것도 역시 즉석에서 만든 것이기는 하지만 플롯이 있고 조명이 있고 카메라 감독이 있다. 집에서 보는 우리 눈에는 그런 장치들은 안 보이고 최종 결과물인 스펙터클만 보일 뿐이다. 텔레비전에서는 스펙터클은 보이지만 그것을 만드는 장치들은 보이지 않고, 제작현장에서는 장치들은 보이지만 스펙터클은 보이지 않는다. 미디어 이벤트는 이런 두 현실의 간극 어딘가에 있다. 숭례문은 그 간극에서 타고 있었다.

극적인 승부가 난 스포츠 중계에서처럼 사태를 과장하고 비극화하는 미디어 이벤트의 열기에 비하면 숭례문이 타오르는 불길은 작은 촛불에 지나지 않는 것이었다. 숭례문은 미디어 이벤트의 한 항목에 지나지 않는 것이었다. 그것은 흡사 클린턴이 대통령 당선자 시절 그의 집 내부에서 어떤 일이 벌어지고 있는지 궁금해 하던 기자들이 마침 그 집에서 기르던 고양이가 집 밖으로 나오자, 그 고양이가 당선자에 대한 대단한 비밀이라도 품고 있는 양 열을 올리며 취재하던 장면을 떠오르게 한다. 미디어에게 숭례문은 대통령 당선자의 고양이와 동격이다. 극적으로 연출된 아이템만 만들 수 있다면 말이다.

사람들은 '생방송'의 생생함을 믿는다. 그러나 생방송이란 리얼하게 연출된 미디어 이벤트일 뿐이다. 생방송이라고 해서 아무런 준비가 안 된 상태에서 온에어가 되어 카메라는 계속 비뚤어진 앵글을 보여주고, 출연자는 말문이 막혀서 계속 실수를 해 대고, 진행은 엉망이라면

그것은 생방송이 아니라 엉망이 된 방송, 실패한 방송이다. 삼풍백화점 붕괴사고 때 실제로 그랬는데, 사고 직후 전혀 준비가 안 된 상태에서 현장에 투입된 신입기자는 갑작스레 일어난 대형참사에 무슨 말을 해야 할지 몰라서 말할 거리가 떨어진 나머지 스튜디오에다 대고 자기에게 질문을 해 달라고 요청하는 촌극을 빚었다. 이때 경험 많은 기자라면 노련하게 옛날에 있었던 대왕코너 화재에서부터 대연각 화재까지, 대형 빌딩에서 있었던 각종 참사에 대한 얘기를 읊을 것이며, 하다못해 〈타워링〉 같은 영화 얘기라도 하면서 시간을 때울 것이다. 그러나 '생방송'에 전혀 준비가 되어 있지 않았던 초년병 기자는 생방송을 꾸밀 줄 몰랐던 것이다. 야구 생중계에서도 아나운서가 무슨 사정으로 말을 할 수 없게 됐을 때 노련한 해설자가 30분이나 이 얘기 저 얘기 해서 아나운서의 부재를 느낄 수 없게 했다는 일화가 있다. '생방송'이란 그런 준비된 퍼포먼스로 잘 짜여진 이벤트이지, 단순히 현장에서 일어난 일을 실제로 보여주는 것이 아니다.

만일 현장에 나가 있는 리포터가 계속해서 "숭례문이 불탑니다, 숭례문이 불탑니다, 으악! 아악! 어떡해!"라고만 한다면 그것은 생방송이 아니다. 생방송이란 리포터가 "숭례문이 처참하게 타오르고 있습니다. 1395년인 태조 4년에 짓기 시작하여 태조 7년에 완성된 이 건물은 세종 29년에 고쳐 지은 것인데, 1961-1963년 해체수리하면서 성종 10년에도 큰 공사가 있었다는 사실이 밝혀지기도 했습니다. 이 문은 돌을 높이 쌓아 만든 석축 가운데에 무지개 모양의 홍예문을 두고, 그 위에 앞면 5칸, 옆면 2칸 크기로 지은 누각형 2층 건물입니다"라며 틀

이 갖춰진 내러티브를 넣어 주고 감정도 적절히 조절해 줘야 생방송이 되는 것이다. 즉 생방송이란 생방송 효과일 뿐이다. 생방송의 생(Live)은 실제로 일어난 일을 거의 시간차 없이 화면에 보여준다는 약속이지만 그것은 어디까지나 미디어 이벤트일 뿐이다.

본래 미디어란 말 그대로 중간에 끼어 있는 어떤 것을 말한다. medium(매개, 중간쯤), median(중앙값, 중앙분리대), middle(중간), mediterranean(지중해) 등 med가 들어 있는 말은 모두 중간이라는 뜻을 가지고 있다. 방송 미디어란 사건과 시청자를 중간에서 매개하여 전달해 준다는 뜻을 가지고 있다. 그러나 미디어 이벤트에서 미디어는 더 이상 중간에 끼어 있지 않고 우리들 머리 위에서 우리의 감각과 사고를 지배하고 있다. 이미지가 현실을 압도하고 대체하게 된 것에 대해서는 이미 롤랑 바르트나 빌렘 플루서가 1970년대 말에 말한 적이 있다. 실제로 우리는 미디어가 시키는 대로 행동하고 미디어가 시키는 대로 쇼핑하고 미디어가 시키는 대로 울고 웃는다. 미디어 이벤트의 전형적인 사례가 피파월드컵축구대회(그냥 월드컵이라고 하면 안 된다. 이 세상에는 종목별로 수많은 월드컵 경기들이 있다)와 올림픽대회이다. 이 이벤트들은 오로지 미디어를 위해 열리며, 미디어를 통해 파급력을 발휘한다. 메시가 월드컵축구대회에서 골을 아무리 많이 넣어도 미디어로 중계되지 않는다면 아무 소용이 없다. 메시는 축구 스타가 아니라 미디어 스타다.

걸프전이 미디어상으로 벌어진 사건이고, 전 세계의 시청자들은 걸프전이라는 현실에 참여할 수 없이 오로지 미디어상으로만 체험한

것과 마찬가지로, 숭례문이 불타는 장면은 대부분의 사람들은 미디어로만 봤을 뿐이다. 여기에는 어떤 사건을 직접 체험할 수 없다는 점과, 설사 직접 체험한다고 해도 그것은 미디어로 나타나는 현실과는 전혀 다른 세계라는 점이 중요하다. 전 세계 사람들은 다 이라크가 쿠웨이트를 침공하고, 그래서 미국이 주축이 된 다국적군이 이라크를 침공해서 벌어진 걸프전에 대해 다 알고 있다. 그러나 실제로 걸프전이 벌어진 것을 본 사람은 거의 없다. 걸프전을 대표하는 이미지 중 유명한 것이 개전 첫날 다국적군의 전폭기가 이라크의 수도 바그다드를 폭격하자 밤하늘을 수놓은 수많은 대공포화의 예광탄들이 만들어 내는 개똥벌레 같은 불빛이다. 전 세계 사람들은 역사상 처음으로 텔레비전에 생중계된 전쟁인 걸프전의 그 장면을 보았으나 그것을 실제로 본 사람은 거의 없을 것이다. 걸프전이 처음으로 선보인 강력한 이미지 중의 하나가 스마트 폭탄이 전하는 영상이다. 폭탄이 목표물을 향해 날아가다가 끝내는 사라지고 마는 그 영상은 인류사적 가치가 있다고 해도 좋을 정도로 전쟁과 시각의 관계에서 중요한 획을 긋는 이미지이다. 그런데 그 장면도 실제로 본 사람은 거의 없다. 걸프전의 이미지들은 걸프전의 실제를 압도하고, 굳이 찾아가서 볼 필요도 없게 만든다. 이미지 자체가 전쟁이고, 전쟁만큼이나 치열하고 극적이다. 우리가 알고 있는 걸프전은 이미지상에서 일어난 일이다.

그런 식으로 걸프전은 강력한 이미지들을 통해 전 세계 사람들의 망막과 뇌리에 각인된다. 이 모든 것들은 미디어 영역 안에서 벌어지는 일들이다. 벌어졌다기보다는 이미지로 나타났을 뿐이다. 미디어 이

미지가 현실을 압도하는 요즘의 세계에서는 현실이 실제로 어땠느냐 보다는 이미지가 얼마나 강력한가가 더 중요하다. 그런 점에서 걸프전은 글로벌한 스포츠 이벤트와 비슷하게 스펙터클의 양상을 가지고 있다. 그런데 피파월드컵축구대회와 걸프전이 다른 딱 하나의 지점은 월드컵에는 실제의 목격자들이 있다는 점이다. 경기장에는 몇만 명의 관중들이 모여서 실제 벌어지는 경기라는 사건을 보고 있다.

하지만 관중들이 자신의 육안으로 보고 열광한 그 경기와 텔레비전으로 중계되는 그 경기는 완전히 다른 세계이다. 우선 텔레비전의 광학적 특성이 있다. 클로즈업, 광각, 몽타주 등이 있고, 또한 시간을 편집하는 특성이 있다. 리플레이, 플래시백 등 텔레비전은 다양한 기술을 통해 시지각을 재편한다. 또한, 아무리 현장중계라고 해도 방송국의 편집이나 기술적 처리 등에 의해 강조되거나 놓치는 장면이 있다. 현장에서 보는 관중들은 선수에 대한 통계 데이터를 볼 수도 없고, 그 선수가 예전에 했던 플레이를 볼 수도 없으며 감독과 심판이 뭔가 심각한 언쟁을 할 때 무슨 상황인지 통 알 수가 없다. 이 모든 것들을 텔레비전의 시청자들은 다 볼 수 있다. 또한 이 장면이 전 세계의 수억 명에게 동시에 중계된다는 사실은 현장에 있는 사람들은 느끼지 못한다. 그러나 안방의 시청자는 여러 채널을 통해 같은 경기를 보면서 이것이 글로벌한 사건이라는 것을 직접 체험한다(최근 야구장에는 DMB를 통해 다른 구장의 경기를 보면서 관전하는 사람들이 많다). 결국 경기장에서 벌어지는 현실과 미디어를 통해 전달되는 현실은 전혀 다른 별개의 사건이다.

이것이 바로 보드리야르가 말한 하이퍼리얼리티 시대의 사건의 본질이다. 이미지는 현실을 압도할뿐더러, 현실 없이도 얼마든지 발생한다. 그래서 걸프전은 일어나지 않았다고 한 것이다. 우리가 텔레비전으로 본 숭례문이 불타는 장면은 텔레비전에서만 일어난 사건이다. 불탄 것은 숭례문의 이미지이지 숭례문 자체가 아니다. 따라서 숭례문은 불타지 않았다. 숭례문이 불탄 것이 보드리야르가 말한 시뮬라크라에 지나지 않는다면, 그것이 가리키는 함의는 무엇인가? 숭례문이 타 버렸다는 비극성은 어디를 가리키고 있는가? 문제는 숭례문이 타 버렸기 때문에 비극인 것이 아니라 비극이라는 패러다임이 있기 때문에 숭례문이 타 버린 것이다. 어떤 것이 불타 없어져 버리는 것이 안타깝고 비극적인 사건이라는 판단은 전적으로 역사적인 패러다임의 문제이다. 그런 패러다임이 없으면 설사 어떤 것이 타 없어져도 아무도 슬퍼하지 않을 것이다. 역사적 기념비를 파괴해 버린 또 다른 미디어 정치 이벤트인 중앙청 철거를 사람들이 어떻게 받아들였나 생각해 보면 비극성의 패러다임이 생기거나 사라지는 것이 참으로 우스운 일이라는 것을 알 수 있다. 김영삼 정부가 중앙청을 철거해 버린 것은 숭례문이 타 없어진 것만큼이나 비극적인 사건이지만 정치적인 연출에 의해 일제 잔재 청산이라는 명분을 부여받아 축제적인 분위기에서 치러졌다. 이렇듯 불탄 것은 숭례문이 아니라 사건을 비극적인 것으로 만들어 주는 패러다임이었다.

세 번째로, 숭례문이 불타지 않은 결정적인 이유가 있다. 숭례문이 타고 나서 3일 정도 지나서 현장을 방문했을 때 주위에는 시민들이

자발적으로 차린 빈소가 있었고, 사람들은 너무도 비참하고 애통한 심정으로 숭례문에게 절을 하며 추모의 예를 표시하고 있었다. 숭례문이란 사람들이 매일 차를 타고 바쁘게 주위를 빙글빙글 돌며 누구는 서울역 쪽으로, 누구는 명동 쪽으로 가는 지리적 참조점 정도로만 취급된다고 생각하고 있었는데, 그게 아니었다. 사람들은 숭례문을 진심으로 존경하고 사랑하고 있었다. 그게 꼭 국보 1호라는 호칭이 붙어서가 아니라, 시골 동네 앞의 커다란 당산나무가 그 큰 그늘과 넉넉한 줄기로 사람들을 품어 주고, 멀리서 보아도 우리 동네라는 것을 알려주는 지표 노릇을 하며 사람들 가슴 속에 깊이 들어앉아 있듯이, 숭례문도 여기가 서울의 중요한 길목이자 자리이며 그것은 몇백 년이 지나도록 변함이 없다는 사실을 통해 지리적, 심리적 깊이를 가지고 있었다. 물론 사람들 각자는 그런 깊이를 내면화하고 있었으나, 모르는 사람끼리 모여서 그것을 확인할 기회란 없었다. 숭례문이 불타서 없어지기 전까지는 말이다. 그것이 사라지고 나서야 사람들은 많은 사람들이 숭례문을 사랑하고 존경하고 있었다는 것을 확인하게 되었다. 숭례문이 타고 남은 시커먼 잿더미는 사람들이 숭례문을 얼마나 사랑하고 있었는지 전해 주는 증언자 노릇을 하고 있었다. 숭례문은 타서 없어지고 나서야 사람들에게 가치 있는 것으로 다시 태어났다. 물질로서 사라진 숭례문은 신화로 다시 태어났다.

역사는 항상 신화화되는 법이지만, 신화적 담론은 완전히 없앨 수 있는 것이 아니다. 신화는 우리가 의사소통하는 데 의미의 촉진제 역할을 하기 때문이다. '은, 는, 이, 가'와 같은 조사가 의사소통의 단위

로서 역할을 하듯이 신화는 허구가 아니라 사실을 말할 때 도움을 주는 요소로 작용한다. 이순신 장군이 전사하지 않고 월급 많이 받다가 은퇴하여 공기업 사장으로 취임한다면 신화성이 떨어질 것이다. 논개가 적장을 껴안고 남강에 뛰어들어 죽지 않고 평생 기생일 잘하고 재테크 잘해서 대궐 같은 요정을 차린 사장님이 되었다면 역시 신화성이 떨어질 것이다. 그분들의 삶이 해피엔딩으로 끝났으면 위대성은 많이 깎였을 것이다. 그러나 두 분은 다 장렬히 산화했기 때문에 역사에 길이 남았다. 즉 신화가 된 것이다.

숭례문도 사라짐으로써 우리 앞에 찬란히 신화로 나타났다. 사라지기 전의 숭례문은 우리들의 일상이었다. "이따가 남대문 앞에서 봐." 혹은 "남대문 앞에서 70미터 앞에 저희 가게가 있어요." 할 때의 그 숭례문 말이다. 숭례문이 사라지니까 그런 식의 일상적인 어법으로 지칭할 수 없게 됐다. 숭례문은 고인이 되어, 우리 앞에 함부로 대할 수 없는 어른이 된 것이다. 그래서 숭례문은 불타지 않았다.

주

1. 일본판 야후 사전을 보니 국보의 정의가 다음과 같이 나와 있다. 문화재보호법, 중요문화재, 무형문화재 등의 말과 개념도 일본 것임을 알 수 있다. "日本に存する建造物 美術工芸品 文書などの文化財のうち とくに「国の宝」というべき価値高いものとして選ばれ指定されたもの 古くは古社寺保存法および国宝保存法によって指定されたが 1950年 (昭和25) 8月 新たに文化財保護法がつくられ 現在はそれに基づいて行われている これによって従来の旧国宝はいったんすべて重要文化財と改められ このなかからさらに重要なものを選んで新国宝に指定している また1950年

·107·

以後に重要文化財となったものから国宝に格上げされた文化財も多く̀すべてをあわせると2007年（平成19）3月現在1073件に及んでいる̊なお̀人間国宝というのは重要無形文化財の保持者に対する俗称である̊"문화재를 국보로 지정하여 1, 2, 3번 등으로 번호를 붙여서 관리하는 패러다임도 물론 일제가 우리에게 준 것이다. 그러나 한국의 학계에서는 국보의 개념이 일본에서 왔다는 것을 공공연하게 다루지 않고 있다 (일본의 국보 총목록을 보고 싶으면 다음을 클릭하면 된다. http://ja.wikipedia.org/wiki /%E5%9B%BD%E5%AE%9D%E4%B8%80%E8%A6%A7).

　　2. 참고로, 國語도 일본 말이다. 일본판 위키백과는 국어의 정의를 다음과 같이 내리고 있다. "とはその国家を代表する言語で̀その国家の公用語あるいは公用語的扱いとなっている言語をいう̊国民国家形成の必須条件である̊"

동시대의 삶과 DISPLACEMENT의 경험

Displacement: 바꿔 놓기, 전치, 면직, 해임, 치환, 이동, 배제, 퇴거

버스는 나를 알 수 없는 곳으로 데려간다. 술 취한 상태에서 잠깐씩 깜빡하고 돌아오는 의식에서 보니 과천을 지나 인덕원을 지나 어디론가 가고 있다. 여기쯤 내려야겠다는 막연한 판단으로 버스를 내린다. 도대체 어딘지 알 수가 없다.

금정역이라는 간판이 보인다. 금정역이 어디더라? 집에서 동쪽인가, 서쪽인가? 먼가, 가까운가? 내가 어디 있는지 통 알 수가 없다. 완벽한 방향 상실이다. 주위의 건물들은 너무나 낯이 익은 떡볶기집, 편의점, 당구장, 술집 들이다. '아하, 여기가 거기구나'고 생각했지만 틀렸다. 모두 다 비슷한 재료와 양식, 취향, 기능으로 만들어진 고만고만한 간판들이 들어찬 수도권 위성도시 전철역 부근의 풍경인 것이다. 저기 멀리 오아시스가 있어서 열심히 달려갔다가 막상 가 보니 신기루였던 것 같은 경험이다.

할 수 없이 택시를 탄다. 어느 쪽이 집 쪽인지도 모른 채 아무 택시나 탄다. 이제 정신은 더 몽롱해지고 속은 메슥거리기까지 하니 나의 육체와 정신의 방향 상실은 극에 달한다. 그런데 알고 보니 집은 거기

·109·

서 얼마 멀지 않은 곳이었다. 생전 처음 가 보는 곳에서 이런 일을 겪었으면 그러려니 하겠는데 바로 집 부근에서 방향을 못 찾아 헤맸으니 황당함은 극에 달한다. 하지만 이런 체험은 처음도 아니고, 나만의 것도 아니다.

디스플레이스먼트는 이 시대의 삶의 경험을 대표하는 양상이다. 모든 것이 제자리에 있지 않고 끊임없이 자리를 옮긴다. 커피 맛이 좋던 커피숍은 몇 달 후에 가 보면 옷집으로 바뀌어 있고, 오랜만에 영화를 보러 스카라극장에 갔더니 몇 년 전에 헐려 없어졌고, 도루묵찌개를 얼큰하게 끓이는 그 옆의 속초 영금정회국수집도 온데간데없다. 계원조형예술대학은 계원디자인예술대학으로, 서울산업대학은 서울과학기술대학으로, 국립묘지는 국립현충원으로, 학술진흥재단은 한국연구재단으로, 남산타워는 서울N타워로, 서울대공원 동물원은 서울동물원으로 끊임없이 이름을 바꾼다.

교육을 담당하는 정부부처 이름이 지금은 뭔지 알 수도 없다. 얼마 전까지 문교부였던 것 같은데…. 수없이 많은 시설들이 이전하거나 이전 요구를 받고 있다. 기무사 이전, 특전사 이전, 정보사 이전, 국방대학원 이전 등 군부대는 끊임없는 지역주민들의 이전 요구를 받고 있고, 안양교소도 이전, 의왕 컨테이너 터미널 이전, 철도대학 이전 등 내가 살고 있는 안양, 의왕 주변의 여러 시설물들도 끊임없는 이전 요구를 받고 있다.

주변을 보면 나 자신을 포함하여 친구나 친척 중 어떤 사람도 10년 전에 살던 그 집에 사는 사람이 없다. 디스플레이스먼트는 장소와

때와 범주를 가리지 않고 모세혈관적으로 모든 곳에서 항상 벌어진다. 디스플레이스먼트는 치환, 전치, 이동 정도로 번역되지만 우리 시대에 곳곳에서 벌어지는 디스플레이스먼트는 피할 수 없고 강제적이라는 점에서 그 정도의 미지근한 단어로 번역하면 안 된다. 그래서 그 앞에 '강제'를 붙여야 할 것 같다. 강제치환, 강제전치, 강제이동 등. 그래서 그냥 영어로 쓰기로 한다.

역사상 디스플레이스먼트는 전쟁이나 재난 등으로 생긴 피란민, 이재민의 형태로 많이 있었지만, 일상의 영역에서 자기가 항상 살던 그곳이 낯설게 느껴질 정도로 주위 환경이 급격히 변하는 디스플레이스먼트는 근대 이후에 나타났다. 즉 인간이 엉뚱한 어딘가로 강제로 옮겨지는 디스플레이스먼트가 아니라, 자기는 가만히 있는데 갑자기 주위의 길이 넓혀지고 건물이 사라지고 도시가 사라지는 변화로 인해 생기는 디스플레이스먼트는 근대 이후에 나타난 것이다. 그 대표적인 사례가 1860년대의 파리를 불바르(Boulevard)로 대표되는 오늘날의 모습으로 바꿔 놓은 오스망 남작의 도시 개발이다. 당시 골목길로 되어 있던 파리 시내는 오스망 남작의 계획에 따라 재건설되고 대로로 뚫림에 따라 많은 파리 시민들이 심각한 디스플레이스먼트를 겪었다고 한다.

서울에 본격적으로 아파트가 만들어지기 시작하던 1980년대 중반, 상계동에서, 사당동에서, 옥수동에서, 산동네가 있는 곳은 어디든 집들을 허물어 버리고 아파트 단지를 만들 때 기존 주민들이 항의를 했듯이, 오스망 당시 파리 시민들도 항의를 해 보았지만 소용이 없었다.

디스플레이스먼트는 시대의 대세였기 때문에 아무도 막을 수 없었다.

역사적이지도 않고, 개인의 성장과도 상관없는 디스플레이스먼트도 있다. 몇 년 전, 어느 등산객이 설악산에서 눈보라 속에 얼어 죽은 적이 있다. 그는 길을 잃고 헤매다가 산장 바로 앞 몇십 미터 지점에서 탈진해 죽은 것이다. 산장이 불과 수십 미터 앞에 있다는 사실만 알았어도 그는 죽지 않았을 것이다.

산에서는 링반데룽(Ringwanderung)이라는 현상이 있는데, Ring이란 영어의 ring, 즉 원형이고, wanderung이란 영어의 wandering, 즉 헤맴이다. 길을 잃고 같은 자리를 맴돌아 다시 제자리로 오는 현상을 말한다. 이런 양상의 디스플레이스먼트는 기상 악화, 미숙한 독도법, 지형 판단 착오 등의 원인 때문에 일어난다. 하지만 이런 디스플레이스먼트는 그 영향이 소수의 몇몇 개인에게만 일어나며, 사회를 휩쓰는 일반적인 효과를 지니지 않기 때문에 문제가 되지 않는다. 다만, 사회현상이 이런 양태를 띠면 곤란하다.

디스플레이스먼트에는 두 가지 양상이 있다. 하나는 거시적인 것이고, 또 하나는 미시적인 것이다. 거시적인 것은 전쟁, 혁명, 도시 개발, 환경 파괴와, 이로 인해 일어나는 정체성 확인을 위한 지표의 상실로 일어난다. 미시적인 것은 이사, 음주, 기상이변 등의 원인으로 일어난다.

두 가지 디스플레이스먼트의 공통된 문제는 트라우마를 수반한다는 것이다. 엄청난 도시 개발과 자연 개발, 환경 파괴, 언어 파괴 등 삶의 모든 국면에서 디스플레이스먼트가 일어나고 있는 요즘의 한국에

서는 그에 따른 트라우마도 만만치 않은 것 같다. 하지만 겉으로 표상되지 않는다는 트라우마의 속성대로, 이런 것들은 공개적으로 논의되지 않는다. 농담이나 술자리에서의 대화 등으로만 표상될 뿐이다. 예를 들어 아파트 동호수를 잘못 찾아서 엉뚱한 집에 들어가 아침에 깨 보니 남의 집이더라 하는 얘기는 실은 농담이 아니라 아파트라는 주거환경에서 겪은 무시무시한 디스플레이스먼트를 희화화해서 얘기한 것뿐이다. 자기 집과 남의 집을 구별할 수 없을 정도로 주거환경의 구조가 획일화되고, 그 안에서 자신은 개성을 가진 잘나고 멋진 존재가 아니라 한낱 토끼장에 사는 규격품같이 느껴지는 데서 오는 트라우마를 우회해서 농담의 형식으로 말하는 것이다.

한편, 도시구조의 디스플레이스먼트는 언어에서도 나타난다. 그 이유는 한국말의 특징이 도시공간의 변화의 일반적인 특징을 그대로 따르고 있기 때문이다. 도시공간에서 끊임없는 디스플레이스먼트와 디스오리엔테이션(disorientation:방향감각 상실, 혼미)이 일어나고 있듯이, 말의 어휘에서는 끊임없이 옛날의 의미가 탈각되고 새로운 의미가 씌워지거나, 옛날의 표현은 최근의 표현으로 바뀌어 버린다. 그런데 도시공간에서의 디스플레이스먼트를 사람들이 의식하지 못하고 지나가듯이, 언어에서의 디스플레이스먼트도 사람들이 지각하지 못하고 지나간다.

그 대표적인 사례가 '불신지옥'이다. 이는 기독교도들이 불교를 배척하기 위해 쓰는 일종의 속어이지만, 그 원래의 형태는 '불심지옥'이었다. 즉 불심은 지옥이니 기독교를 믿으라는 것이다. 1980년대 초

반에 서울역 앞에서 어느 광신도가 들고 있는 피켓에는 분명히 '불심 지옥'이라고 쓰여 있었다. 그러다가 영어 발음은 잘하려고 엄청난 돈을 써 가는 등의 노력을 기울이면서도 한국말의 디테일에는 아무 관심도 없는 습성 때문에 어느 틈엔가 불심은 불신이 되었다. 마침 불심이나 불신이나 전체적인 구문에서 가지는 뜻은 비슷하기에 적당히 넘어간 것이다.

이와 비슷한 또 하나의 사례를 들자면 '빠다칠'이라는 것이 있다. 어떤 언어학자도 관심을 가져 본 적이 없는 그 어원을 추적해 보면 다음과 같다. 퍼티(putty: 유리창 접합용 반죽) → 건축에서 일본 말이 지배적으로 쓰이는 경향에 따라 발음이 일본식(빠데)으로 바뀜. → 무슨 이유에선지 빠데가 빠다가 됨(아마도 퍼티가 버터와 색깔과 질감이 비슷하기 때문에 형태상의 유사성이 언어의 유사성으로 전이되어 빠다가 된 것 같다). → 유리창 틀에 유리를 붙일 때 이 빠데를 이겨 바르므로 '칠'이라는 행위와의 연관성 때문에 '빠다칠'이 됨.

군대에서 내무반 바닥에 물을 부어서 청소하는 것을 1980년대만 해도 '미시나우시' 혹은 '미시나우스'라고 불렀다. 원래의 표기는 물청소를 뜻하는 일본 말 '미즈나오시'이다. 1990년대가 오면서 이 단어가 '미싱하우스'가 됐는데 아마 미싱을 하듯이 실내를 깨끗이 정돈한다는 의미인 것 같다. 그러다가 90년대 말이 오면서 '미션하우스'라는 희안한 국적불명의 초현실적인 단어가 등장하게 되는데, 아마 군대는 임무(미션)를 수행하는 곳이고, 그 임무라는 곳이 집(내무반)을 청소하는 일이라서 미션하우스가 된 것 같다. 이 정도면 언어는 술 취해 집 앞에

서 방향을 몰라 헤맨 사람보다 훨씬 더 혼란스러운 디스플레이스먼트를 겪은 것이다. 또 다른 예를 보자.

쇼바: 쇼크 업소버(Shock Absorber)에서 변형되어 쇽압쇼바[쇼크와 압력을 쇼(消: 지워 주는, 없애 주는)해 주는 바(막대기)]가 됨. 그게 줄어서 쇼바가 됨. 이쯤 되면 어원이 무엇이었는지는 완전히 망각된다.

황당함: 원래 '황당무계'라는 말은 말의 논리가 허황되어 앞뒤가 안 맞는다는 뜻으로 쓰였다. 그것은 심리상태를 지칭하는 말은 아니었다. 그런데 1980년대 초쯤 대학생들 중 일부가 '이러이러해서 황당했다'는 식으로 자신의 곤혹스러운 심리상태를 지칭하는 말로 쓰기 시작했다. 즉 '황당무계한 얘기를 듣고 어찌할 바를 모를 정도로 당혹스러웠다'는 뜻으로 쓴 것이다. 그러다가 점차 속어로 자리 잡다가 최근에는 신문기자들도 정식 어휘로 쓰고 있는 추세다. 당황이 황당으로 바뀌었으니 정말 황당한 일이다.

한국말의 어휘는 디스플레이스먼트의 박물관이라 해도 좋을 정도로 온갖 혼돈의 도가니이다. 그렇다면 일반적인 어휘의 변천과 디스플레이스먼트의 차이는 무엇일까? 결국은 플레이스(place), 즉 장소의 문제라고 할 수 있다. 어떤 어휘에 어원의 흔적이 남아 있는 경우(예: 가리다의 어원은 갈해다라고 함)에는 그 추적이 가능하다. 그러나 '빠다칠', '쇼바'의 경우는 어휘 자체에서 도저히 어원의 흔적을 찾을 수 없을 정도로 기원이 철저히 망각되어 있다. 결국 디스플레이스먼트의 핵심은 원래의 자리를 망각할 정도로 심히 혼란스럽게 자리가 뒤바뀜을 의미하는 것이다.

그런데 우리는 디스플레이스먼트를 괴로워만 하고 있을 것인가? 그럴 필요는 없다. "피할 수 없으면 즐겨라"라는 말이 있듯이, 디스플레이스먼트가 동시대 우리들의 삶을 규정 짓는 주요한 현상인 이상, 우리는 그에 대해 능동적으로 반응할 필요가 있다. 특히 예술가들은 디스플레이스먼트를 가장 민감하게 받아들이면서도 능동적으로 대처하는 사람들이다. 예술이란 언제나 어느 곳에서나 끊임없이 자리를 옮겨 다니는 집시 같은 신세이기 때문이다. 더군다나 디스플레이스먼트의 속도가 무척이나 빠른 21세기의 한국에서 예술가들은 재빨리 스스로의 위치를 계속 바꿔야 한다. 그 속도의 흐름 속에서는 정역학(靜力學)은 작용할 틈이 없다.

쉴 새 없는 흐름의 동역학은 오늘날 모든 사람의 삶의 터전이 되었다. 사실 디스플레이스먼트의 와중에는 자신의 위치를 알아야 하지만, 전통적인 매핑이 불가능해진 시뮬라크르 시대에의 좌표 설정은 전혀 새로운 방식을 따라야 한다. 그것은 절대적인 방향의 지표를 설정해 놓고 이루어지는 좌표 설정이 아니라, 자신과 세계 사이의 상대 위치를 통해 매번 스스로의 위치를 다시 잡는 방식이다.

디스플레이스먼트가 문제 되는 이유 중의 하나는 그 속도가 무척이나 빠르고 예측하기 어렵다는 것이다. 문제는 속도다. 모든 물체는 고유진동수를 가지고 있는데 그 진동수와 같은 진동이 외부로부터 걸리면 그것이 파괴될 때까지 진동하는 공진현상(resonance)이 생긴다. 공진에 걸리면 콘크리트건 강철이건 어떤 것도 버티지 못하고 파괴되고 마는데, 디스플레이스먼트의 속도가 자기 삶의 속도와 공진을 일으

키면 삶이 파괴되고 만다.

단골 커피숍이 사라졌다고 상심에 빠진다면, 그것이 마음의 병이 되는 것이다. 이때 인간이 할 수 있는 것은, 디스플레이스먼트를 일으키는 속도와 다른 자기만의 속도를 가지면 된다.

속도에는 두 가지가 있다. 더 빠른 속도와 더 느린 속도. 맛있는 커피숍이 자기도 모르는 새 문을 닫고 다른 업종이 들어설 것이 두렵다면 스스로 더 빨리 맛있는 커피숍을 찾아다니면 된다. 그런데 이것은 피곤하다. 그래서 느린 속도가 필요하다. 맛있는 커피는 1년에 한 번만 마시는 것이다.

정신 없는 디스플레이스먼트보다 더 빠르게 스스로를 디스플레이스(displace)하든지, 아니면 그 반대로 디스플레이스먼트를 잊고 세상의 속도와 단절한 채 한없이 느리게, 나무늘보처럼 사는 것이다. 둘 다 정신과 육체가 세상의 일반적인 질서와 다른 방식으로 정렬될 것을 요구한다. 힘들다.

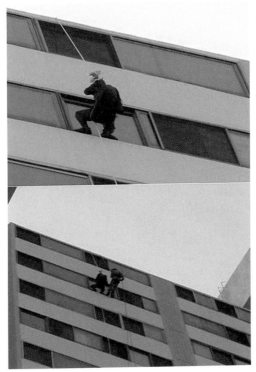

서대문구 현저동 K 아파트 외벽에 매달려 있는 윤 모 씨를 구조하는 119대원(사진 서대문소방서).

도둑의 명예와 등산가의 명예

2006년 4월 25일 서대문구 현저동 K 아파트에서는 이른 아침부터 아파트 22층에 매달려 살려 달라는, 윤 모 씨(59세)의 비명 소리를 경비원이 듣고서, 즉시 119 구조대에 연락해 구출하는 사건이 발생했다. 소방대원과 경찰이 이른 아침부터 아파트 옥상에서 줄타기를 한, 윤씨의 정체가 의심스러워 조사한 결과, 그는 인근에서 노숙하며 생계를 꾸리다가 아파트를 털러 옥상으로부터 접근했던 것이다. 그는 밧줄 한쪽을 옥상에 있는 파이프에 매고, 다른 쪽은 자신의 허벅지에 맨 채 두 손으로 밧줄을 잡고 내려와, 22층에서 드라이버로 창문을 열려다가 잘 열리지 않자 팔에 힘이 빠져 드라이버는 떨어뜨리고, 더 이상 버틸 수 없어서 구조를 요청한 것이었다.

이 사건의 보도는 시종일관 어설픈 도둑을 비웃는 투였으며, 인터뷰에 응한 시민들도 "재미있다" "바보 같은 도둑이 바보같이 잡혀서 즐겁다"라는 투였다. 더군다나 전과 6범인 윤씨의 전과 중 반이 미수였기 때문에 어설픈 도둑에 대한 비웃음은 더 컸다. 그러나 어떤 디테일도 놓치지 않고 날카로운 비평으로 사태의 본질을 파악하는 비평가는 이 작은 소극(笑劇;

farce)에서 의미심장한 것을 보았다. 그는 실패한 등산가였던 것이다.

사실 등산이란 눈에 보이지 않는 행위. 여기서 굳이 스포츠라는 식으로 범주화하지 않고 '행위'라고 하는 이유는 등산이 딱히 스포츠도 아니고 그렇다고 레저도 아니기 때문이다. 일반적으로 스포츠라면 규격과 룰이 있는데 등산에는 그런 게 없다. 물론 산에도 규격이 있지만 그건 인간이 정해 놓은 것도 아니고, 더군다나 축구장의 길이는 몇 미터, 공의 지름은 얼마, 무게는 얼마 하는 식의 규격은 더더욱 산에 적용되지 않는다. 자일의 길이는 얼마, 카라비너의 무게는 얼마, 배낭의 용량은 몇 리터 하는 식의 규격은 있지만 그것은 등산에 필요한 상품이나 도구의 규격이지 등산행위를 규제하는 규격은 아니다. 그리고 굳이 룰이라면, 히말라야를 등반하려면 네팔 관광국에 입산료 얼마를 내고 허가된 루트를 언제부터 언제까지 등정할 수 있다는 정도이다. 자일은 밟으면 안 된다든가, 돌이나 장비가 떨어지면 "낙석!" "낙비!(카라비너 떨어진다는 뜻)" 등을 외쳐 주는 것이 있지만 이것은 룰이 아니라 안전을 위한 조치이고, 기본적인 예의일 뿐이다. 그리고 등산은 레저의 영역에 들기는 하지만, 목숨을 걸고 히말라야를 오르는 것은 이미 여가, 즉 시간이 남아서 슬슬 하는 것과는 차원이 다른 일이다. 더군다나 히말라야 한 번 오르려면 스폰서 구해야지, 행정서류 꾸며야지, 집안 식구들 설득해야지, 골 아픈 일이 너무 많아 이건 레저의 범위를 넘어선 것이다.

어쨌든 등산이 보이지 않는 이유는 우리 눈에 보이지 않는 깊고 높은 산속에서 일어나는 일이기 때문이다. 물론 사람들 잘 보이는 곳에

서 일어나는 등산행위도 있지만 이건 아주 드문 일이다. 여기서 실내 암벽을 만들어 놓고 룰을 정해 하는 스포츠 클라이밍은 제외된다.

도봉산의 주봉은 바로 등산로에서 빤히 마주 보이는 곳에 있는데, 직각으로 선 바위를 아슬아슬하게 오르는 클라이머들을 구경하는 것은 일반 등산객에게는 좋은 구경거리이다. 그리고 인수봉은 백운대에서 마주 보이기 때문에 많은 일반인들이 클라이머들의 동작을 볼 수 있다. 그러나 히말라야 깊은 산속에서 벌어지는 등산행위는 일반인이 볼 수 없다. 설악산 토왕성 폭포나 천화대는 일반인이 갈 수 없는 곳에 깊이 숨어 있기 때문에 그런 곳에서의 등반행위도 일반인의 시야 밖에서 벌어지는 일이다. 따라서 이런 곳에서 가끔 일어나는 사고는 인간이 악마적인 산에게 희생된 신비스럽고 무시무시한 얘기로 다가온다. 그렇다고 등산행위가 철저히 비가시적인 것은 아니다. 등산가들은 산에 오르기 위해 대원모집, 자금조달, 장비조달, 행정처리 등 복잡한 과정을 거쳐야 하고, 그 끝에는 원정 보고가 있다. 원정 보고는 대개 산악회 내부에서 끝나지만, 그 결과는 등산 잡지 등을 통해 외부에 알려지게 되며, 그 성과가 '어려운 루트의 초등'이라는 식으로 인류사에 남을 만한 일이면 텔레비전 뉴스에도 크게 나온다. 나는 1977년 한국 에베레스트 원정대의 고상돈 대원이 에베레스트에 올랐을 때 텔레비전에 크게 긴급 자막으로 '한국 에베레스트 등정!'이라고 나온 것을 잊지 못한다.

등산행위의 가시화는 단순히 원정사실을 보고하는 데만 그치지 않고, 등정사실을 증명하기 위해서도 중요하다. 아무도 없는 산꼭대기

에 누가 올랐다고 하는데 그걸 다른 사람이 어떻게 알겠는가. 그래서 정상등정 사진이 아주 중요한 것이다.

슬로베니아의 등산가 토모 체센이 1990년에 로체 남벽을 세계 최초로 단독 초등했다고 했을 때, 그것은 인류 역사상 길이 남을 빛나는 업적이었다. 왜냐하면 로체 남벽은 마나슬루 남벽, 안나푸르나 남벽과 더불어 히말라야의 3대 남벽 중 하나이고, 라인홀트 메스너가 '2000년대의 벽'이라 부른, 가장 까다롭고 위험한 벽이었기 때문이다. 즉 2000년대나 돼야 누군가 오를 수 있다고 예언한 것이다. 그런 로체 남벽을 4박 5일 만에 단독으로 등정하고 하산한 토모 체센의 업적은 정말로 빛나는 것이었다. 그에게 비박은 평평한 데 누워서 침낭 속에서 자는 것이 아니라 서서 날이 샐 때까지 기다리는 것이라고 한다. 그러나 그의 로체 남벽 단독 초등정은 그가 정상에서 찍었다고 주장하는 사진의 진위가 밝혀지지 않아 인정되지 않고 있다. 정확히 말하면 토모 체센은 로체 남벽을 등정하지 않은 것이다. 사실로 증명되지 않은 것은 그 진리값의 위상이 거짓과 다름없으니까 말이다. 더군다나 다른 루트로 로체 정상에 오른 다른 등반대들이 체센이 로체 정상에서 찍었다고 주장하는 사진을 살펴보고, 정상에서 보이는 모습과 너무나 다르다고 함에 따라, 그의 로체 남벽 등정은 결정적으로 의심받게 되었다. 히말라야에서의 가시성이란 쉬운 문제가 아닌 것이다. 그 반대로 히말라야의 가시성을 잘 활용하여 스타가 된 이가 있었으니, 그는 20세기가 낳은 불세출의 등반가, 이탈리아의 라인홀트 메스너이다. 인류 최초로 8천 미터 봉우리 열네 개를 다 오르고, 인류 최초로 8천 미터 봉우리를 단

독 등정하고(낭가파르바트), 인류 최초로 8천 미터를 압축공기의 도움 없이 등정하고(에베레스트), 인류 최초로 8천 미터 봉우리를 횡단 등반하고(한스 카멀란더와 함께 브로드 피크에서 히든 피크까지)…. 도저히 셀 수 없는 인류 최초의 기록들을 가지고 있는 메스너는 글을 잘 써서 한국에도 번역된 낭가파르바트 단독 등정기『검은 고독, 흰 고독(Alleingang Nanga Parbat)』『제7급』(산의 등급에서 제7급이란 존재하지 않는다. 그것은 궁극의 위험지대를 말하는 가상의 용어다) 등 셀 수 없이 많은 베스트셀러를 냈고, 수많은 강연을 했다. 그는 등산을 가장 적극적으로 가시화한 사람이다. 그가 낭가파르바트를 단독 등정하며 찍은 사진은 한국의 수많은 젊은 등산가들에게도 큰 영향을 미쳤다.

히말라야 등정을 가장 조직적으로 가시화한 사람들은 일본인들인데, 그들은 어느 해인가 NHK의 방송팀이 원정에 참가하여, 베이스캠프에서부터 초망원 렌즈로 정상을 등정하는 대원들의 모습을 찍어 위성으로 실황중계했었다. 그것은 아마 히말라야 등정을 실황중계한 세계 최초이자 유일한 시도였을 것이다. 까마득히 먼 곳의 에베레스트 정상 바로 밑 힐러리 스텝을 등정대원들이 개미처럼 움직이며 오르는 모습은 참으로 감동적이었으며, 그런 중계를 해내는 NHK 팀도 놀라웠다. 그것은 극도로 정밀한 전자현미경으로 물체의 구조를 본다든가, 우주공간 먼 곳에 있는 성운을 관찰하는 것만큼이나 독특하고 희귀한 종류의 가시성이라 할 수 있을 것이다.

그러나 그와는 반대로 내가 직접 만나 본 산사람들은 가시성을 그리 좋아하지 않는 사람들이다. 설악산에서 몇 달씩 지내면서 산장 청

소나 하고 인명구조나 하면서 좋아하는 바위를 타러 다니는 사람들의 유형이란 이 세상의 이익이나 출세, 잔머리 굴리기 등이 맞지 않아서 산에 들어온 경우가 많다. 그들은 결코 누구에게 보이기 위해 산을 타지 않는다. 그리고 남들이 안 보이는 곳에서만 탄다. 그들에게는 무슨 산을 올랐다고 뉴스에 나오고 유명해지는 등산가들이 가소롭게 보인다. 그들의 인물 유형 자체가 남의 시선을 피하는 것이다. 그에 비하면 세계적인 산악 스타들은 상당히 가시성을 즐기고 있는 듯하다. 프랑스의 크리스토프 프로피는 인류 최초로 알프스의 3대 북벽(아이거, 그랑조라스, 마터 혼)을 하루에 다 오른 것으로 유명한데, 하나를 오르는데도 최소한 하루, 길게는 3일도 걸리는 북벽 세 개를 단 하루에 다 해치웠다는 것은 경이로운 기록이 아닐 수 없다. 물론 그는 벽과 벽 사이의 이동은 헬리콥터로 했고, 식사도 헬리콥터 안에서 미리 준비해 온 스파게티로 때우는 식으로 시간을 절약하기는 했다. 그가 드류 서벽을 자일도 묶지 않고 단독 등정하면서 수직의 100미터 크랙을 맨손으로 오르는 사진은 정말 아찔한 장면이다. 사실 그들의 등산행위는 그 방식에서나 가시성에 노출되는 것을 즐긴다는 면에서나 스턴트맨에 가깝다. 위험에 노출된 자신의 모습이 노출되는 것을 즐기는 것이다. 그러나 대부분의 등산가는 스턴트맨이라기보다는 고독한 모험가에 가깝다. 험한 산을 위험한 방식을 택해 오르는 것은 자기 자신과 싸우는 것이기 때문에 가시성이 필요 없는 것이다. 등산가는 용감한 사람들이다. 그러나 실패에도 용감할까? 등산가가 실패하는 모습은 일반에게 공개되지 않는다. 등산행위는 중계방송되지 않기 때문이다. 가시성에

노출되지 않는다는 점이 그에게는 보호망이기도 하다.

다시 현저동 K 아파트의 윤 모 씨로 돌아와 보자. 도둑도 원래 가시화되지 않는 곳에서 활동하는 사람이다. 도둑을 직접 만나 보지 않아서 모르겠지만, 아마 그들은 경제적인 이유 때문에만 도둑질을 하는 것이 아니라, 남들 눈에 띄지 않는 시간에 눈에 띄지 않는 방식으로 일하는 습성 때문에 도둑질을 하는 게 아닌가 싶다. 도둑도 억지로 하는 게 아니라 직업 선택의 자유가 있기 때문이다. 당연한 얘기지만, 도둑은 눈에 띄면 안 된다. 전투기 등 무기들이 눈에 띄지 않는 특성을 스텔스(Stealth)라고 하는데, 이는 훔치다(Steal)의 명사형이다. 도둑과 가시성은 서로 상반되는 것이다. 아주 예외적으로, 대도 조세형은 좋든 싫든 눈에 띄었고, 언론의 엄청난 스포트라이트를 받았으나, 결혼해 일본까지 가서 새살림을 꾸린다고 하다가 또 절도죄로 잡혀 초라한 종말을 맞고 말았다. 사실은 이게 도둑다운 결말이다. 그에게는 가시성이란 어울리지 않는다. 조세형의 불행은 그가 물방울 다이아를 훔쳤다고 해서 세간의 스타가 됐을 때 시작됐다. 그는 '물방울 다이아를 훔친 신비스런 도둑'으로 끝까지 남아서, 자신의 정체를 노출시키지 말았어야 했다. 그러면 그는 끝까지 존경받았을 것이다. 그에게 어울리지 않는 지나친 스타 대접이 단순 절도범 조세형을 스타로 만들어 주었고, 그는 자신도 감당할 수 없는 스타쉽에 짓눌려 다시 좀도둑으로 돌아가고 만 것이다. 그에게 가시성은 어울리지 않는 사치였던 것이다. 만일 어떤 도둑이 등산가처럼 이번에 어떤 집을 어떤 수법으로 들어가 어떤 물건을 훔쳤는데, 그것은 인류사에 길이 남을 업적이라고 추켜세워지

고 스타가 된다면 얼마나 우스울까. 물론 괴도 루팡 같은 전설적인 도둑의 얘기는 있지만 그건 어디까지나 픽션일 뿐이다. 남의 시선에 노출되지 말아야 하는 것은 레벨을 불문하고 어떤 도둑에게나 해당하는 일이다.

그런 현저동 윤 모 씨가 카메라에 잡혔다. 그런데 그는 가장 대담한 도둑이 아니었을까? 자신의 실수를 비록 의도한 건 아니지만 남들에게 훤히 보이는 행위야말로 인간이 할 수 있는 가장 대담한 행위가 아닐까? 물론 그게 의도된 행위가 아니었다 해도 말이다. 소심한 사람들은 자신의 실수를 남이 볼까 봐 엄청 꼼꼼하게 준비하고, 절대로 실수하지 않으려고 노력한다. 그리하여 남에게 완벽하고 꼼꼼한 사람으로 비춰지며 신뢰도 얻는다. 그래서 그는 유명해지고 돈도 벌고 출세도 한다. 그러나 그 뒤에는 엄청난 소심함과 편집증에 가까운 완벽주의라는 병이 도사리고 있다. 완벽주의자는 조금만 일이 뒤틀려도 참지 못한다. 그에게 세계는 아주 섬세하고 나약한 조직이다.

범죄자 중에도 완벽주의자가 있다. 어떤 사건을 두고 종종 언론에서는 '대담한 범행'이라고 하지만 그건 사실 대담한 것이 아니라 엄청나게 꼼꼼하게 준비한 것이다. 범인이 침입로와 도주로, 들켰을 경우의 행동방식 등 모든 과정을 치밀하게 계획을 세워 준비한 것은 두말할 것도 없다. 그런 도둑들의 행동을 자세히 살펴보면 모든 과정들이 결코 우발적으로 이루어지지 않았음을 알 수 있다.

반면 현저동 윤 모 씨의 경우는, 전과의 반이 미수라는 사실에서도 알 수 있듯이, 결코 치밀하게 계획해서 범행하는 타입이 아니다. 어

쩌면 그것은 범행이 아니라 충동적 행위였을지도 모른다. 그가 등산에 대해서 조금이라도 알고 있었다면 밧줄을 몸에 감을 때 팔 힘에만 의존하지 않고도 매달려 있을 수 있도록 S자형으로 매는 방식을 배우던지, 아니면 8자형 하강기를 하나 사서 이용할 수 있었을 것이다. 거기다가 등강기라도 갖췄다면 힘이 빠졌을 때 도로 올라갈 수 있었을 텐데, 그는 이런 기법들을 완전히 모르고 있었을 뿐 아니라 그냥 밧줄을 손으로 잡고 내려오면 곧 힘이 빠진다는 사실조차 모르고 있었다. 아파트 창문들이 대부분 닫혀 있다는 사실에 대해 아무런 조사나 대비가 없었다는 것을 봐도 그는 아주 우발적인 아마추어인 것이다. 전에 어떤 도둑들은 아파트 창문을 힘차게 미니까 열린다는 것을 알고 교묘히 침입한 적도 있었다. 그들은 윤 모 씨처럼 무모하게 높은 층에서 모험을 하지 않고 낮은 층을 택해서 성공했다. 물론 그 성공의 결과가 철창행이긴 했지만.

어쨌든 현저동 윤 모 씨의 경우는 실패한 등산가의 범주에 넣을 수 있을 것 같다. 그의 범행(이걸 범행이라고 불러야 할지 모르겠다)이 실패했을 뿐 아니라 절도도 성공하지 못했기 때문이다. 그러나 성공한 등산가가 자신의 업적을 자랑스럽게 내보이면서도 실패하거나 창피한 자신은 적극적으로 숨기는 것에 비하면, 의도하지는 않았지만 자신의 실패를 만천하에 공개할 수밖에 없었던 현저동 윤 모 씨의 경우가 훨씬 용감하지 않은가? 등산가의 화려한 가시성의 이면에는 실패를 드러내는 것을 두려워하는 공포심이 도사리고 있기 때문이다.

등산가들은 죽음에 익숙해 있고, 국내의 산악인들도 그렇지만 수

도 없는 선배, 후배들의 죽음에도 아랑곳하지 않고 계속 산에 가는데, 그런 점에서 그들은 군인이나 자동차 레이서와 닮은 캐릭터라고 할 수 있다. 세 부류가 다 동료의 죽음을 숱하게 보면서도 같은 일을 계속하는 직종이라는 공통점을 가지고 있다. 그 결과 그들은 자신이 언젠가는 동료와 마찬가지 방식으로 죽을 것이라는 것을 안다. 확률상 죽음이 아주 가깝기 때문이다.

반면, 그들은 실패를 노출시키는 것을 끔찍하게 싫어한다. 다른 레이서와 충돌사고를 낸 자동차 레이서를 인터뷰하면 말은 항상 똑같다. "나는 그냥 내 갈 길을 가고 있었는데 크리스찬 피티팔디가 갑자기 어디선가 나타나서 나를 꽝 박았다" "나는 제대로 운전하고 있었는데 갑자기 차가 저 혼자 스핀하기 시작했다"라는 식이다. 그들은 절대로 자신의 실수나 실패를 인정하지 않는다. 그들은 두려운 것이다. 잘 못하는 모습을 남들에게 보이는 것이 두려운 거다.

그러나 현저동 윤 모 씨는 용감했다. 그는 원했든 원치 않았든 자신이 실패하는 모습을 전국에 보여주고 말았다. 수많은 사람들의 조롱과 비아냥이 아파트 22층에 매달린 채 엉거주춤하게 버티고 있는 그의 엉덩이에 쏟아졌다. 아마 보통 사람들이었으면 쪽팔려서 떨어져 죽어버렸을 것이다. 그러나 그는 당당하게 잡혔고, 당당하게 텔레비전 인터뷰까지 했다. 현저동 윤 모 씨는 이 시대의 가장 용감한 등산가였던 것이다.

3. 사물들의 미장센

Mise-en-scène of Things

밤에 인공위성에서 찍은 한반도와 동북아시아. 철조망보다 더 분명하게
남과 북을 갈라 놓은 것은 빛과 어둠이다.

우리는 왜 어둠을 미워하게 됐나

깊은 어둠을 응시한다. 처음에는 뭔가 보여야 하는데 아무것도 보이지 않아 짜증이 난다. 마치 내가 돈을 내고 공연을 보러 갔는데 아무것도 보여주지 않을 때 짜증이 나듯이 어둠이 나에게 아무것도 보여주지 않는다는 것이 짜증이 난다. 사실 짜증이 난다기보다는 왜 보여야 할 게 보이지 않을까, 저 깊은 어둠 속에 아무것도 없는 걸까, 아니면 어둠이라는 물건이 있는 걸까 하는 궁금증이 깊어 간다. 그럴수록 더 어둠 속을 뚫어져라 들여다본다. 사실 어둠을 들여다본다는 것은 불가능하다. 그것은 들여다볼 아무것도 제공하지 않으므로. 뭔가를 제공해야 하는 시각의 장들 ─ 창, 스크린, 모니터 ─ 에 어둠만 있으면 고장이 났다거나 사기를 친다거나 내가 잘못 보고 있다거나 하는 식으로 뭔가가 잘못된 것으로 파악한다. 지금 구로역 부근을 지나는 전동차의 창밖에 보이는 어둠은 나를 당혹스럽게 한다. 구로역 부근이면 애경백화점이나 제일제당 공장건물이 보여야 할 텐데, 아무것도 보이지 않는다. 흡사 밤의 평양이나 하노이 같은 낙후한 도시처럼 캄캄하다. 언제부터 구로구가 이렇게 가로등도 없는 캄캄하고 낙후한 곳이었지? 차는 가

산디지털단지를 지나 독산, 석수를 향해 가고 있다. 이제 나의 눈은 어둠에 적응이 되었다. 그렇다고 뭔가가 더 보이는 것은 아니다. 계속 아무것도 보이지 않는데 그 어둠이 불편하지 않은 것이다. 구로역 부근에서는 어둠이란 있어야 할 것이 없는 문명의 결핍이거나 시스템의 결함이라고 생각했는데, 석수쯤 오니까 어둠에 대한 시지각이 변한 것이다. 인간의 눈은 참으로 알량하다. 그 몇 분 사이에….

지금의 어둠은 아무것도 없는 것이 아니라 평소에 그리도 귀하여 좀처럼 마주 대할 수 없는 매우 소중한 순간이다. 이제 차에서 내려서 거리로 나서면 온갖 가게의 조명들이 환한 빛으로 나를 성가시게 할 것이다. 그런 빛들의 노이즈가 침투해 있지 않은 이 어둠은 흡사 침묵처럼 나를 편안하게 해준다. 그러면서 생각하도록 이끈다. 왜 평소에 어둠을 즐기지 않았을까. 왜 나는 뭔가 밝고 각종 해독할 수 있는 기호로 가득 차 있는 것들만 볼 만한 것이라고 여겨 왔을까. 그것이 미술관의 전시건 가게의 디스플레이건 산의 풍경이건 왜 나는 항상 낮에 빛이 적절히 있을 때만 봐야 한다고 생각했을까. 우리는 가게 진열장에 불이 꺼져 있으면 장사가 끝났거나 망했다고 생각한다. 그리고 날이 저물어 아무것도 보이지 않으면 더 이상 풍경 보기를 멈추고 불이 켜져 있는 숙소로 돌아와 빛 속에서 뭔가를 한다. 하지만 지하철 1호선의 창문을 통해 보는 어둠은 다르다. 그것은 무 또는 공허가 아니라 아주 귀하고 소중한 어떤 것이다. 그것은 우리가 평소에 좀처럼 시간을 내서 들여다볼 궁리를 하지 않는 어둠 그 자체다. 최전방 GOP에서 군대 생활을 한 병사는 밤새도록 어둠만 들여다보는 생활을 1년을 하고 후

방지역으로 배치된다. 그러고서 군대에서 허송세월했다고 한다. 왜냐 하면 1년 내내 밤마다 무의미의 공간, 공허의 공간을 들여다봤다고 생각하기 때문이다. 그러나 사회에 나가 밤새도록 불빛이 환하게 켜진 사무실에서 일하며, 밤마다 어둠을 들여다볼 기회가 없다는 것을 상기하면, 그 1년은 허송세월한 것이 아니라 아주 독특한 체험을 한 시간이다. 만일 그 어둠에 대해서 성찰할 수만 있다면 말이다.

전철 창밖으로 보이는 어둠은 모든 것이 숨죽여 자신의 소리를 내지 않고 쉬고 있는 완전히 평화로운 시간이다. 거기에는 이런 것을 보고 그에 따라 저렇게 해야 하고 그러면 뭐가 생기고, 또 그 다음에는 뭐를 해야 한다는 식의 쇠파리같이 성가신 문명의 약속 따위는 없다. 어둠은 아무것도 제시하지도 않고 강요하지도 않는 참 착한 놈이다. 그래서 그 착한 놈의 차분한 공간과 시간을 즐기게 되는 것이다. 어둠 속은 아무것도 보이지도 않고 존재하지도 않는 곳이므로 원근법이 아예 없거나, 아니면 저 멀리 어딘가 소실점이 있을 것이므로 무한대의 원근법이 있거나 둘 중의 하나인 곳이다. 어둠은, 실제로는 공간의 깊이가 얼마 안 될지 모르나 마치 무한대의 깊이가 있는 듯한 착각을 불러일으킨다. 한정된 공간에서 무한정의 공간을 상상할 수 있게 해주는 것이 어둠의 미덕이다. 그래서 나는 어둠에 감사하고 있었다.

전철이 구로를 지날 무렵부터 어둠에 점점 익숙해졌다. 어둠에 익숙해진다고 했을 때 우리는 눈이 어둠에 익숙해져서 더 이상 어둡게 보이지 않는 것을 말한다. 즉 어둠으로부터의 도피를 말하는 것이다. 그러나 전철 안에서 내가 어둠에 익숙해진 것은 도피가 아니라 어둠

자체를 좋아하게 된 것이었다. 한없이 깊은 공간 같고, 저 끝에 무엇이 있을지 알 수 없는 심연 같은 어둠의 공간을 좋아하게 된 것이다. 어둠은 모든 맛을 단맛으로 통일시켜 버리는 설탕과도 같이, 모든 것을 싸잡아서 균일하게 만드는 성질이 있다. 그 균일성의 바탕에는 침묵이 놓여 있다. 어둠은 침묵할 능력이 없는 것들에게 침묵을 가르치는 훌륭한 스승이다.

그러나 서구문명은 어둠을 죄악시했다. 그 이면에는 빛을 구원이나 진리와 동일시해 온 사고방식이 깔려 있다. 어둠은 어쩔 수 없이 마주치는 곳, 혹은 잠잘 때나 암실에서 사진을 뽑을 때, 와인을 보관할 때 등 반드시 어두워야 할 경우를 제외하고는 대부분 은폐되거나 내쫓기는 천덕꾸러기 신세이다. 서구에서 어둠을 천덕꾸러기로 대접한 역사는 매우 길고 풍부하다. 『성경』의 구약에서 천지창조란 결국 빛을 만들어 어둠을 내쫓는 일로 시작됐다. 세계의 시작은 어둠을 추방함으로써 이루어진 것이다. 『코란』에서는 선악의 경계를 위반하는 자는 "타는 듯한 절망과 얼음장 같은 어둠 속으로" 추방될 것이라고 쓰고 있다. 예술에서 어둠을 부정적으로 묘사하는 일은 너무 흔하다. 셰익스피어는 『한여름 밤의 꿈』에서 사랑을 집어삼키는 어둠의 턱을 가진 '어둠의 왕자'를 악마로 묘사하고 있으며, 단테는 지옥을 '굳센 어둠의 장소'라고 부르고 있다. 어둠이 죄악시된 것은 인간이 프로메테우스에게 불을 받아 인위적으로 불을 만들 수 있게 된 이후가 아닐까 싶다. 서구에 근대가 오고 에디슨이 전구를 발명한 이래, 인간은 체계적이고도 확실하게 어둠을 쫓아내는 방법들을 개발해 냈으니 그것은 큰 역사

적 도약이다. 그러면서 죄악으로서의 어둠과 구원으로서의 빛이라는 극명한 대립쌍이 역사에 등장하게 된다.

그렇다면 빛은 과연 구원인가? 인위적인 빛 덕분에 노동시간이 길어지고 생산성이 올라갔고, 인간이 쓸 수 있는 시간 자체가 많아졌으며 각종 과학들이 발달했다. 하지만 인간에게 어둠을 극복하게 만든 그 기술이 곧바로 저주가 되고 말았으니, 근대문명은 좋고 유용한 빛만 만들어 낸 것이 아니라 원자폭탄의 빛 같은 끔찍한 빛도 만들어 냈다. 히로시마와 나가사키에 원자폭탄이 떨어졌을 때 그게 도대체 뭔지 짐작조차 할 수 없었던 일본인들은 그것을 '삐까동'이라고 불렀다. '번쩍꽝'이란 뜻이다. 그들에게 원자폭탄은 번쩍하고는 꽝 하고 터진 어떤 것이었다. 그들은 그 빛에 대처할 수도 피할 수도 없었다. 그리고 그 빛의 트라우마는 오래 남는다.

원자폭탄 같은 극단적인 경우가 아니더라도 빛은 때로 성가신 존재이기도 하다. 빛은 때로는 모든 것에 요란한 목소리를 부여해서 시끄럽게 만들기도 한다. 빛은 이 세상 사물들의 온갖 쓸데없는 디테일들을 우리에게 가져다주어 감각의 혼란을 초래하는 귀찮은 존재이기도 하다. 반면, 어둠은 그 모든 디테일들을 가려 주어 침묵시키고, 파란 것이건 붉은 것이건 같은 것으로 만들어 버리는 언어의 맷돌 역할을 한다. 한편, 어둠이 가져다주는 침묵은 단순히 말이 없는 것, 혹은 소리가 없는 것과 같은 것이 아니다. 그것은 단순히 의미가 없는 빈 공간이 아니라 이제까지 우리가 무시하고 배제해 온 세계이다. 모더니티는 광기만이 아니라 어둠도 쫓아냈다. 모더니티가 쫓아낸 어둠 중 대

표적인 것이 슬럼가의 뒷골목이다. 19세기 말 산업이 비약적으로 발전하자 영국의 대도시에는 빈민들이 모여 사는 슬럼들이 생겨난다. 슬럼에는 범죄자, 양아치, 병든 사람들, 정신병자들이 모여 살기 시작하고, 그들의 신원은 파악도 안 되었으며, 위생은 나빠서 각종 질병이 들끓고, 골목은 어두워서 범죄의 온상이 된다. 그래서 「슬럼 정비법(Slum Clearance Act)」이 제정되어 슬럼을 철거하고 말끔한 공원이나 빌딩들이 들어서게 되는데, 이런 조치에 제일 앞장선 것이 사진의 빛이었다. 존 톰슨 같은 사진가가 슬럼의 어둠을 사진으로 찍어서 그곳이 어떤 곳인지 밝히자 슬럼 정비가 실행에 들어간 것이다. 비슷한 시기에 같은 일이 미국에서도 벌어진다. 뉴욕의 슬럼에서 제이콥 리스가 부랑자와 범죄자 소굴을 찾아가 강력한 플래시 라이트를 써서 어둠 속에 숨어 있는 얼굴들을 사진으로 찍었고, 그 사진을 토대로 슬럼 정비의 필요성을 의회에 역설하여 뉴욕의 슬럼들이 정비되는 중요한 계기를 만들었다. 도시를 관리하는 입장에서 그런 빛은 유용한 것이지만 슬럼에 숨어 사는 사람들의 입장에서는 그것은 자신의 피난처를 없애는 저주의 빛이었다.

이 세상에는 빛을 좇는 존재만 있는 것이 아니라 어둠을 좇는 존재도 있다. 그것은 단순히 취향의 문제가 아니라 존재의 문제다. 즉 자의적이고 자발적인 선택 때문이 아니라, 그렇게 살아가도록 운명 지어진 존재들이 있는 것이다. 부랑자와 양아치 같은 인간들에서부터, 박테리아, 박쥐, 쥐, 바퀴벌레, 드라큘라, 뱀파이어 등 어둠을 좋아하는 생물들이 그것이다. 동굴에 사는 생물들에게는 어둠은 평생 변하지 않는

절대적인 조건이다. 어둠을 절대적으로 필요로 하는 과학기술도 있다. 천문학과 사진이 그것이다. 별을 보려면 주변이 어두워야 하며, 사진을 만들기 위해서는 카메라 내부는 철저하게 어두워야 한다. 카메라라는 말 자체가 라틴어로 어두운 방을 뜻하는 '카메라 옵스쿠라(Camera obscura)'에서 나온 말이다. 물론 암실도 철저하게 어두워야 한다. 그러나 담론적으로는 어둠은 항상 부정적인 것과 동일시되어 왔다. '어두운 성격' '표정이 어둡다' '전망이 어둡다' 등의 표현에서 볼 수 있듯이, 어둠과 관계된 말들은 다 부정적 함의를 품고 있다. 사람들은 어둠을 싫어한 나머지 야경을 찍을 때도 적정 노출을 맞춰서 밝게 만들어 어둠의 공포나 혐오를 표현한다. 사진에는 어둠이 절대적으로 필요하지만 사진 자체는 어둠을 회피하고 빛을 좇는 활동이다. 사진이 어둠을 다룰 경우 확실하게 해야 한다. 사실 어둠은 사진으로 표현하기 무척이나 힘든 것이기 때문이다.

어느 원로 사진가는 완전히 검은색의 프린트를 만들기 위해 수많은 종류의 인화지와 약품을 시험해 봤다고 했다. 그러나 그의 프린트는 검거나 어둡지 않았다. 그저 거무스레했을 뿐이다. 사진에서 완전한 어둠의 실현은 불가능하다. 사진에서 어설프게 어둠을 실현하려 했다가는 큰 구설수에 오를 수도 있다. 미식축구의 영웅이며 영화배우로도 활동했던 O.J. 심슨은 1994년 전처 니콜 브라운 심슨을 살해한 혐의로 재판을 받았고, 이런 스캔들을 특히 좋아하는 미국의 언론들은 매일같이 O.J. 심슨 재판의 경과를 보도했다. O.J. 심슨이 경찰에 체포되어 찍은 사진이 공개됐는데, 『타임』과 『뉴스위크』지는 같은 사진을 표

『뉴스위크』(왼쪽)지와 『타임』(오른쪽)지에 실린 O.J. 심슨의 표지사진.

지에 실었다. 그런데 공교롭게도, 『타임』지의 표지에 난 O.J. 심슨의 얼굴은 톤이 훨씬 어두웠다. 『타임』지가 심슨의 얼굴을 더 어둡게 처리한 것이다. 이에 대해 흑인사회는 인종차별주의라고 크게 반발했는데, 얼굴을 더 검게 만들어서 흑인은 나쁘다라는 인종적 스테레오타입을 더 강화했다는 것이었다.

한국인, 흑인, 백인 사이의 인종적 갈등을 아기자기하게 그린 스파이크 리의 영화 〈똑바로 살아라(Do the Right Thing)〉에는 흑인을 경멸하는 백인 피자집 주인 비토가 벽에 흑인 농구선수 마이클 조던의 사진을 붙여 놓은 것을 보고, 그와 매일 티격태격하는 흑인 피자 배달부(스파이크 리 자신)가 왜 너는 흑인을 싫어하면서 마이클 조던의 사진은 붙여 놨느냐고 묻는 장면이 나온다. 그러자 비토는 마이클 조던은 이미 흑인이 아니다, 그는 농구의 천재이고 대중의 스타이기 때문에 더 이상 흑인이 아니라고 대답한다. 그런 식으로 말하면 O.J. 심슨도 흑인은 아니다. 미식 축구에서 심슨의 위치는 농구에서 마이클 조던의 위치와 같기 때문이다. 그러나 그가 범죄사건의 피의자가 됐을 때 그는 다시 흑인이 된다. 흑인이 됐을 뿐 아니라 아주 검은 흑인이 됐다.

실제로 두 잡지의 표지를 비교해 보면 『타임』지 것이 노출치로 두 스톱 이상이 어둡다. 이 사진을 어둡게 처리한 『타임』지의 사진기자는 "좀더 관심을 끌기 위해서" 그렇게 했다고 밝혔다. 그 관심이란 무엇인가? 당시 O.J. 심슨은 피의자이긴 했지만 그가 죽였을 거라는 심증이 굳어진 상태였고, 일반인들도 거의 그가 범인이라고 생각하고 있었

다. 그래서 아마 그 기자는 심슨을 좀더 범인처럼 보이게 만들려고 그의 얼굴을 어둡게 처리한 것으로 보인다. 즉 '흑인=범법자'라는 도식이 작용한 것이다. 어둠과 인종차별주의의 관계는 참으로 뿌리 깊다.

그 어둠에는 알 수 없는 어떤 것에 대한 두려움이 깔려 있다. 사람들은 유색인종을 두려워한다(한국 사람도 미국에 가면 유색인종이 된다). 알 수 없는 존재이기 때문이다. '알 수 없다'는 것이 설사 편견이라 하더라도 말이다. 그런데 서구는 유색인종에 대한 두려움과 동시에 그들에 대한 매혹도 동시에 키워 왔다. 매혹과 두려움의 양가적인 공존은 오리엔탈리즘의 핵심이다. 그리고 이런 이중적인 태도는 숭고미(Sublime Beauty)의 핵심이기도 하다. 숭고란 인간을 파괴할 정도로 위협적일 수 있는 두려운 현상에 대해 느끼는 기묘한 아름다움이다. 숭고미는 인간을 압도하는 스케일에서 느껴진다. 지리산 뱀사골에 있는 깊이를 알 수 없는 간장소의 시커먼 물, 대지를 뒤집어 놓을 듯한 폭풍 같은 기상현상, 괴물같이 거대한 산이 숭고미의 대상이다. 숭고미에 대해 처음 말한 영국의 철학자 에드먼드 버크는 두려움과 매혹을 동시에 느끼는 것이 숭고미의 체험 특성이라고 했다. 유색인종과 어둠은 둘 다 숭고미의 대상이다. 둘 다 잘 모르는 영역이기 때문이다. 칸트는 우리가 미(The Beautiful)라고 부르는 것은 대상의 형식과 관계된 것이라면, 숭고미에는 경계가 없으며 그 대상에는 형식이 없다고 말한다. 이 말을 해석해 보면 형식이 없다기보다는 그 형식을 인간이 인지할 수 없다는 것이라고 할 수 있다. 끝이 어딘지 모르는 어둠, 저 깊은 속에 무엇이 있는지 알 수 없는 어둠은 숭고미의 대상이다. 어둠은 무

한의 공간이다. 쇼펜하우어는 우주의 무한함이 숭고미의 대상이라고 했다. 그것은 인간이 아무것도 아니며, 자연과 하나가 됨을 아는 데서 오는 쾌라고 한다. 리오타르는 숭고미가 인간이 개념적으로 사고할 수 있는 능력의 가장자리를 표현하기 때문에 인간 이성이 막히는 부분, 즉 아포리아라고 한다. 근대 초기의 철학자들에서부터 리오타르에 이르기까지 철학자들이 숭고미에 대해 말한 것들의 공통점은 인간이 무엇인지 모르는 대상에 대해 느끼는 두려움이다. 어둠에 대해 숭고미를 느끼는 것도 그 속에 뭐가 있는지 모르기 때문이다. 내가 전동차의 창문 밖으로 응시한 것도 그런 어둠의 숭고미였다.

어둠에 대한 나의 성찰은 결국 그간 온갖 부정적인 함의를 잔뜩 뒤집어쓴 어둠을 구원해야 한다는 생각에 이르렀다. 어둠을 구원하는 것은 모더니티가 만들어 낸 기능 중심, 효율 중심 사회의 병폐를 극복하는 길이고, 모든 이분법의 근원이라 할 수 있는 이 세상을 빛과 어둠으로 갈라 놓는 행위를 극복하는 길이다.

그런 생각들을 하고 있는 동안 나를 태운 전철은 어느덧 금정역에 이르렀다. 그곳도 깜깜하기는 마찬가지였다. 순간 나는 경기도는 낙후하다는 지역적인 편견이 스멀거리며 올라오는 것을 느꼈다. 그런데 전철문이 열린 순간, 갑자기 대명천지같이 밝은 세계가 열리는 것이었다. 그렇다! 이제까지 내가 보고 이런저런 사색을 하고 성찰을 한 어둠은 진짜 어둠이 아니라 전철 창문이 코팅이 돼서 어둡게 보인 것이었다. 이제 간신히 어둠을 사랑하게 됐는데…. 진정한 어둠은 어디에 있을까.

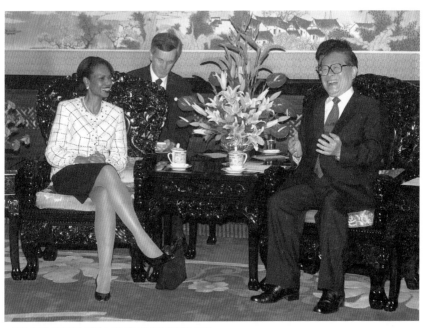

회담 중인 콘돌리자 라이스 미 국무장관과 장쩌민 주석.

장쩌민과 마오쩌둥의 의자

의자는 사람이 앉으라고 있는 것이다. 그런데 사람이 앉으면 그 부분
은 가려져서 보이지 않는다. 즉 의자는 자기 할 일을 하고는 시각의 장
(Field of Vision)에서 사라진다. 그것이 의자의 특징이자 운명이다. 의
자는 가구의 일부로서 방을 꾸미는 일, 나아가 방에다 특정한 정체성
을 부여하는 일을 하지만, 의자 본래의 기능은 어디까지나 사람이 그
위에 앉는 것이다. 연극 무대를 지지하는 구조물들은 보이지 않으면서
역할을 하듯이, 의자는 보이지 않는 그 부분 때문에 역할을 한다.

그런데 장쩌민의 의자는 그렇지 않다. 그의 의자는, 그가 대국의
국가주석이기 때문에 당연히 그렇겠지만 위풍당당하다. 그 의자는 사
람이 앉아도 보이는 부분이 많다. 즉 의자로서의 기능 이외에 사람의
시선을 위한 기능을 가지고 있는 의자다. 재미있는 것은 장쩌민의 의
자에서 보이는 부분은 의자로서의 기능을 하고 있는 부분은 아니다.
의자는 깔판, 등받이, 다리 등 사람이 앉기 위해 있는 부분이 필수 구
성 요소이고, 거기에 들어가는 무늬, 재질, 색깔 등은 장식적인 요소
인데, 필수 구성 요소는 사람이 앉으면 눈에 띄지 않고, 장식적인 요

소들이 전면에 나선다. 어떤 의자들은 사람이 앉아 있지 않을 때 보이는 모습을 염두에 두고 디자인되어, 그 자체로 하나의 작품인 경우도 많다. 장쩌민의 의자도 그 자체로서 작품일 것이다. 아마도 중국 최고의 의자를 갖다 놓았을 것이다. 그러나 장쩌민의 의자는 그 위에 장쩌민, 혹은 그와 맞상대가 되는 다른 나라의 원수가 앉은 모습을 통해 기능을 발휘하는 의자다. 즉 '지금, 여기'에 있는 장쩌민의 의자로서 의미를 갖는 것이다. 그 위에 장쩌민과 라이스가 앉아 있을 때 비로소 모습이 완성되는 의자라는 것이다. 물론 그 완성은 꼭 위대한 인물이 앉아야 이루어지는 것은 아니다. 벤담의 파놉티콘이 그 중앙에 누가 있어도 감시의 기능을 하는 것처럼, 누가 그 의자에 앉아도 그것은 장쩌민의 의자가 된다. 대단히 웅변적인(Eloquent) 의자다. 의자의 웅변이 사람의 웅변보다 세기 때문에 사람은 이 광경 속에서는 조연밖에 되지 않는다. 그런데 그 웅변의 구조가 상당히 재미있다. 장쩌민의 의자는 사람이 앉아 있지 않은 부분을 통해 많은 말을 하고 있기 때문이다. 연극으로 치면 침묵을 통해 많은 말을 하는 경우다.

의자의 웅변은 무엇보다도 장식을 통해 이루어진다. 장식의 주조는 용무늬이며, 무엇인지 알 수 없는 복잡하고 자잘한 무늬들이 팔걸이며 다리를 뒤덮고 있다. 의자와 탁자의 다리 끝은 동물의 다리 끝 형상으로 되어 있다. 이 의자는 한마디로 공간 공포를 표현하고 있는 것 같다. 뭔가 빈 공간을 남겨 두면 견디지 못하는 그런 공포 말이다. 도무스에서 리트펠트에 이르는 현대의 의자들이 장식을 배제한 미니멀한 스타일이 대세를 이루고 있음을 상기하면 장쩌민의 의자는 현대 이

전의 컴컴한 역사 공간 어디에선가 만들어진 것 같다. 그런 의자에 앉아서 미래를 얘기한다는 것이 아이러니하기는 하지만, 그의 의자는 아마도 전통 공간에 속하는 것으로 보인다. 도대체 무슨 요소들이 들어 있는지 식별이 불가능할 정도로 화려한 장식들은 장쩌민을 전통을 숭상하는 지도자의 반열에 오르게 한다. 그리 세련되게 생기지 못한 그의 외모, 특히 투박하게 굵고 검은 테의 안경이 대변하는 그의 인상은 그런 조잡한 장식에 잘 어울리는 편이다. 그의 얼굴이 의자에 적응한 건지, 의자가 그의 얼굴에 적응한 건지는 알 수 없으나 한 가지 확실한 것은 그 양자의 관계가 위장무늬(Camouflage)와 같은 역할을 하고 있다는 점이다. 즉 서로가 서로를 환유적으로 닮아 있는 구조라는 것이다.

환유란 인접성에 기초한 수사법인데, 사람이 손톱을 깎아서 한 군데다 버리면 쥐가 오랜 세월 동안 그것을 먹고 사람으로 둔갑한다는 전설처럼, 나중에는 단순한 인접성이 필연적인 관계로 둔갑하게 된다. '샴페인을 마신다'는 수사가 그런 것이다. 원래 샴페인이란 프랑스의 마을 이름이므로 우리는 그 마을을 마실 수 없다. 그런데 그 마을에서 나는 와인이 워낙 유명하니까 우리는 '샴페인을 마신다'라는 수사에 익숙하게 된 것이다. 그래서 결국에 가서는 장쩌민이 할 일을 의자가 대신하고 있다고 볼 수도 있을 것이다. 국가와, 그 주석의 위신과 체통을 표상하는 일을 의자가 하고 있는 것이다. 단지 앉으라고 있는 것이 의자인데 이런 일을 하고 있으니 신통하고 대단하지 않은가. 의자에게 그런 일을 시킬 수 있는 중국인들도 대단하고 말이다.

의자가 가지는 연기력과 가장력, 표상력은 마오쩌둥 시절 주석의

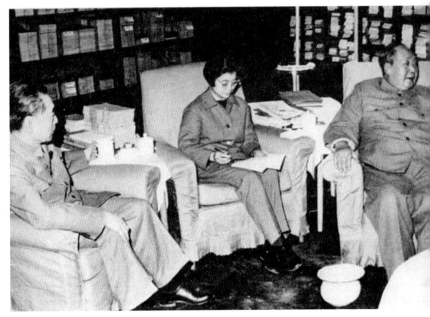
회담 중인 마오쩌둥과 닉슨.

의자와 비교해 보면 명확해진다. 1972년 닉슨 대통령이 냉전시대에 죽
의 장막을 뚫고 병중의 마오쩌둥을 만났을 때, 두 사람이 앉은 의자에
는 흰 천만이 덮여 있었다. 장쩌민의 의자에 비하면 숨이 막힐 정도로
소박한 의자다. 그 의자가 흥미로운 것은 1972년 당시 한국의 사무실
에도 그런 식으로 흰 천을 덮은 멋대가리 없는 소파들이 놓여 있었기
때문이다. 즉, 그 의자는 1972년의 중국만을 떠올리게 하는 것이 아니
라 나의 어린 시절 한국의 사무실을 떠올리게 한다. 마오의 의자는 그
런 상징성이 거의 없는, 롤랑 바르트가 말한 영도(Zero Degree)에 가까
운 의자다. 그리고 뒷배경에는 무슨 문서 같은 종이들이 정신없는 사
무실처럼 보이게 잔뜩 쌓여 있는 것이, 폼을 중시하는 오늘날 의전의
모양은 아니다. 왜 그런 문서들이 그렇게 묘한 시각적 효과를 내며 전

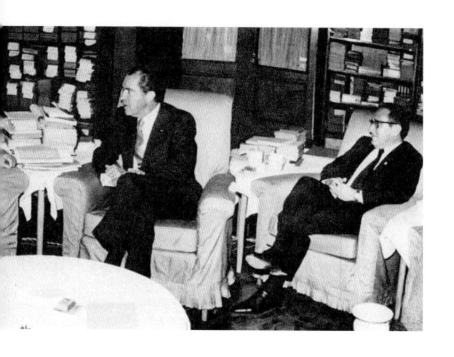

시되고 있는지 신비로운 느낌이 들 정도다. 더군다나 마오와 닉슨이 앉은 소파의 중간에 있는 작은 테이블에는 무슨 책들이 잔뜩 무질서하게 쌓여 있는데, 그 형상은 각종 자료들이 넘쳐 나는 교수 연구실이나 언론사 사무실 같다. 마오는 마치 무슨 복잡한 자료들을 뒤지다 방문객을 맞아 잠깐 짬을 낸 노교수나 신문사 부장 같은 분위기로 닉슨을 맞이하고 있는 것이다. 회사의 회장이나 대학의 총장 사진에 으레 붙는 'OO님 집무 모습'이란 캡션에 어울리는 텅 빈 책상과는 영 대조가 되는 테이블이다.

두 사진에서 흥미로운 것은 집기의 미장센만은 아니다. 사람의 미장센도 무척이나 흥미롭다. 마오의 왼쪽으로 통역을 건너 앉아 있는 사람은 중국의 영원한 2인자 저우언라이(周恩來)이다. 그는 누구인가.

저우언라이는 마오쩌둥과 같이했던 수많은 혁명의 노정에서 언제나 그를 도왔지만 결국엔 2인자로 남은 인물이다. 재미있는 사실은 마오쩌둥이 중국 공산당을 확실히 장악하게 된 계기가 된 1934년의 역사적 대장정에서, 중앙혁명군사위원회의 신임을 사지 못한 마오쩌둥이 대열에 끼지도 못할 위기에 처하게 되었는데, 저우언라이의 끈질긴 설득으로 간신히 동참할 수 있게 되었다는 점이다. 닉슨의 오른편에 앉은 이는 헨리 키신저이다. 국무부 장관(한국에서는 외무부)으로 있으면서 미국의 외교정책에 큰 영향을 미친 인물이다. 그는 또한 3천 명 이상의 무고한 국민을 학살한 칠레의 피노체트 군사정권을 후원한 것으로 악명 높았던 인물이기도 하다. 매우 소박해 보이는 인테리어에 얽힌 소박하지 않은 역사들이다.

연구가나 저널리스트의 책상을 연상시키는 마오의 테이블은 그래서 더 역설적으로 흥미롭다. 그의 뒤에 쌓여 있는 문서들의 의미를 모른다고 해서 닉슨과 마오의 만남의 의미가 희석되는 것은 아니다. 오늘날의 라이스와 장쩌민에 비하면 닉슨과 마오는 훨씬 더 거물이다. 그리고 1972년 두 사람의 만남은 무시무시한 죽의 장막을 뚫고 이루어진 것이기 때문에 역사적 의미가 훨씬 컸었다. 그래서 그들이 앉는 의자의 장식 따위는 문제가 되지 않았을지도 모른다. 하긴 마오 자신을 포함해서 누가 입어도 각이 안 나오는 인민복을 전 인민이 입던 시절이니 의자가 사치스럽지 않은 것도 당연한 일인지도 모른다.

그와는 너무나 대조적으로 장쩌민의 테이블에는 화려한 꽃꽂이 장식과 빨간 펜, 파란 펜이 각각 한 개씩 두 사람을 위해 놓여 있고, 뚜

껑 달린 중국식 찻잔이 놓여 있다. 가뜩이나 화려한 장쩌민의 테이블은 1972년의 흑백사진에 비교하면 화려한 색깔 때문에 더 화려해 보인다. 마오의 의자에 비하면 장쩌민의 의자는 상당히 말이 많은 의자다. 꽃꽂이도 그에 걸맞게 위를 향한 피라미드 구조로 미래지향적이고 진취적이며 건설적인 분위기로 돼 있다. 그리고 약간 연보라색이 감도는 백합에 악센트를 주는 것은 노란 꽃술이 튀어나와 있는 새빨간 꽃인데, 그 형상과 분위기가 너무나 에로틱하고 도발적이어서 사진을 보는 내가 다 민망할 지경이다. 두 사람의 배경에 있는 그림은 중국의 국보 〈청명상하도〉를 연상시키는 큰 스케일의 풍속화인데, 이 사진에서는 그림의 하단만 보이지만 전체를 보면 단순한 풍속도라기보다는 풍속이 한 요소로 들어가 있는 거대한 스케일의 산수화라고 해야 할 만한 그림이다. 장쩌민의 의자는 이런 뻑적지근함(Grandeur, Extravagance)의 밀도 속에서 그 의미를 발휘한다.

물론 마오의 의자도 말이 없는 것은 아니다. 그것은 인민을 위해서 몸을 바치는 지도자의 검소함을 말하고 있는지도 모른다. 사실 말이 없는 척하면서 무거운 말을 하고 있는 의자다. 반면 장쩌민의 의자는 그 화려함을 통하여 중국이 얼마나 위대한 제국인지, 중국은 얼마나 당당하게 국가적 위신을 내세울 능력이 있는지, 이 광경을 언론 매체를 통해서 보는 전 세계의 사람들은 어떻게 중국을 존중해야 하는지 가르치고 있다. 의자의 무늬, 광택, 색깔, 질감이 합세해서 그런 말을 하고 있다. 따라서 이 의자는 말만 많은 것이 아니라 풍부한 수사를 가지고 있다. 그것은 침묵의 수사지만 강력한 시각적 수사이고, 상징의

·149·

수사이다. 권력은 항상 그런 식의 말 없는 시각적 수사를 애용해 왔다.

　미국 대통령 취임식 때 동원되는 엄청난 사람들과 장식들에서부터 박정희가 모를 심은 후 바지를 걷어붙이고 농민과 마시던 막걸리와 김밥, 여러분의 거울에 붙여 놓은 헬로키티 스티커에 이르기까지, 말 없는 수사들은 여기저기서 작용하고 있다. 장쩌민의 의자가 그런 수사들과 다른 점은 의자는 오로지 의자의 기능만 하지 다른 것은 표상하지 않고 있는 척한다는 점이다. 장쩌민의 의자는 그런 이중적 표상 작용을 통해 보이면서 보이지 않고, 말이 없으면서 말이 많은 이상한 의자다.

획일성에 대한 낙관적 전망

1. 획일성=부정적

사람들은 획일성에 대해 진저리를 친다. 어디를 가나 똑같은 모양과 색깔의 아파트에 진저리를 치고, 어느 도시를 가나 중심가를 가면 비슷한 모양의 간판에 비슷한 물건을 파는 가게들에 진저리를 친다. 획일성은 어디에나 있다. 그것은 마치 우리의 삶과 문화의 곳곳에 깊숙이 스며들어 있는 바이러스 같다.

획일성이라는 바이러스는 창의적인 문화와 예술의 적이며, 궁극적으로는 죽음의 은유다. 왜냐면 우리는 죽으면 다 똑같아지기 때문이다. 1970년대에 고영수라는 코미디언이 우리는 죽으면 모양이 다 같아질 거라며 무덤의 그림을 보여준 적이 있는데, 이는 단순한 코미디가 아니다. 실제로 우리가 죽으면 살아 있을 때의 온갖 개별성과 차이들은 다 사라지고, 또한 그것들을 육체의 형태로 구현해 줄 DNA도 사라져 다 비슷비슷한 성분의 뼈만 남을 것이다. 뼈를 가지고 신원을 식별할 수는 있지만 그것은 뼈라는 개체의 차이에 의해서가 아니라 살아 있을 때의 데이터가 남아 있을 때만 가능하다. 살아 있을 때 그가 위대

한 음악가였다는 사실은 뼈에 남지 않는다. 그가 엄청난 미인이었다는 것도 뼈에 남지 않는다. 그가 남을 돕는 따뜻한 심성을 가졌었다는 것도 뼈에 남지 않는다. 뼈는 오로지 한 줌의 칼슘 덩어리일 뿐이다. 19세기 말 프랑스에서는 죽은 사람의 뼈, 특히 해골의 형태를 가지고 그가 범죄자의 기질을 가지고 있는지 식별하는 과학이 골상학(Craniology)이라는 이름으로 행해졌으나, 지금은 그런 과학은 더 이상 존재하지 않는다. 왜냐하면 범죄는 뼈가 저지르는 것이 아니라 그의 성격, 자라온 내력, 그가 처한 사회적 환경 등에 의해 생겨나는 것이기 때문이다.

사람의 개성을 나타내던 얼굴이든 목소리든 생각의 차이든 다 지워 버리고, 오로지 뼈만 남겨 놓는 죽음은 획일성이 다다르는 종착역이다. 살아 있는 존재는 신체의 안과 밖 사이에 온도도 다르고 산성도도 다르고 성분도 다르다. 삶이란 그 차이를 보존하려는 활동의 구현인데, 그 활동이 멎으면 죽는다. 신체가 쇠약해져서 그 작용이 멎으면 그때부터 몸은 차게 식어서 외부와 온도가 같아지고, 생체의 전해질 농도를 맞춰 주는 기능이 떨어져서 주위 환경을 이루는 물질들과 산성도도 비슷해진다. 그리고 살과 내장은 점점 썩어 분해되어 그냥 변질된 단백질이 되고, 궁극적으로는 주위의 흙과 같아진다. 살아 있을 때 누구였는지와 상관없이 죽은 신체는 다 똑같은 흙이 된다. 삶이란 그렇게 되지 않게 개체성을 유지하도록 온갖 수단을 동원하여 막는 적극적인 행위이다. 죽지 않기 위하여 획일성을 피해야 하는 것이다. 혹은 획일성을 피하기 위해 살아 있어야 한다. 죽고 나면 내가 쥐나 닭과 다르다는 것은 뼈로만 남는다.

이런 현상은 엔트로피의 개념으로 이해할 수도 있을 것이다. 엔트로피란 무질서도 혹은 혼란도인데, 자연의 사물들은 아무렇게나 널브러진 채로 존재한다. 사람의 세계에서처럼 줄을 쪽 맞춰서 존재하는 사물은 자연에는 없는 것이다. 그것이 자연에 내재한 혼란도이다. 자연의 상태는 혼란도가 높으므로 엔트로피가 높다고 말한다. 생명이란 무질서하게 존재하는 자연의 일부에 몸을 이룰 수 있도록 질서를 부여한 것이다. 즉 무질서도를 낮추는 것이다. 그런데 그 질서는 무질서도가 증가하는 쪽으로 작용하는 자연의 힘에 잠시 거역하는 것 같지만 궁극적으로는 굴복하고 만다. 그게 죽음이다. 인공물이란 그 생명이 있는 것들에 인공의 질서를 부여하여 억지로 무질서도를 낮춰 놓은 것이다. 그것도 역시 세월이 흐르면 무질서도의 증가에 어쩔 수 없이 굴복하고 만다. 획일성이란 그 인공물이 그나마 각자 나름의 상태로 잘 있고 싶은데 억지로 줄을 맞춰 같은 꼴로 통일시켜 놓은 것이다. 획일성의 영어단어인 'uniformity', 즉 '하나의 꼴임'이라는 말이 그런 사정을 잘 말해 주고 있다. 같은 형태로 있음이란 뜻이다. 이 억지 반 엔트로피도 역시 세월이 흐르면 자연의 힘에 굴복하고 만다. 그런데 문화에서 나타나는 획일성은 좀더 끈질긴 편이다. 특히 한국에서는 더 그렇다.

생물 종마다 환경의 스트레스에 견디는 정도가 다르듯이, 분야마다 획일성에 취약한 것이 따로 있다. 아마도 가장 취약한 것이 문화일 것이다. 문화와 예술은 사람의 신체만이 아니라 그가 살아가면서 관계를 맺는 모든 것들을 살아 있도록 유지해 주는 활동이다. 여기서 활동

이란 말의 '움직일 동(動)' 자가 매우 중요하다. 문화는 미술관에 걸려 있는 그림, 작곡가의 음악이 들어 있는 CD 같은 고정된 물건이 아니라, 그런 것을 만들고, 혹은 만들지 못하게 하고, 즐기고, 혹은 괴로워하고, 좋으면 더 만들려 하고, 보거나 듣는데 그치는 것이 아니라 남에게 권하고 스스로도 만족하며 살아갈 기운을 찾는 모든 움직임들을 말한다. 그런 움직임은 당연히 차이들을 만들어 낸다. 개가 모래밭을 걸으면 발자국이 찍히듯이 말이다. 발자국이란 눌린 모래와 그렇지 않은 모래 사이의 위상의 차이, 모양의 차이이다. 그것은 그냥 다른 상대적 차이가 아니라 살아 있는 개가 모래밭을 걸었음이라는 사소하지만 중요한 의미를 만들어 낸다. 그것이 개가 아니라 수달이면 사람들은 난리를 떤다. 보호구역으로 지정해야 하네, 개발을 중단해야 하네 하며 말이다. 문화란 위대한 작가의 작품이나 고매한 사상 같은 추상적인 것이 아니라 살면서 차이를 만들어 내는 소소하고 구체적인 활동들의 집합이다. 즉, 곡식을 심고 그것으로 음식을 해 먹고, 그러면서 절기를 기록하고 관습을 만들어 내고 사람들 사이에 관계가 생기고, 정체성을 부여하는 움직임들이 문화이다. 한 마디로 차이의 집합이 문화인 것이다. 그 차이가 사라지면 문화가 죽는다. 만일 한글이 사라지고 한자만 남는다면 한국의 언어문화라 할 만한 것이 사라지는 것과 같은 이치이다. 문화가 획일적이 되면 차이들이 사라지는 것이고, 신체와 마찬가지로 차이를 잃어버린 문화는 죽음에 이르게 된다.

사람들은 획일성의 원인을 산업에서 찾으려 할지도 모른다. 산업이란 규격화를 바탕으로 똑같은 물건을 수도 없이 찍어 내기 때문이

다. 그러나 이는 거시적으로 봤을 때만 그렇다. 거시적으로 보면 산업 사회는 똑같은 제품들을 수만 개, 수십만 개 찍어 낸다. 하지만 미시적으로 보면 그 물건들은 획일적으로 존재하지 않는다. 현대자동차가 소나타를 5백만 대 이상 찍어 냈지만(2010년 기준) 모든 사람들이 다 똑같은 양상으로 몰고 다니지는 않는다. 어떤 사람은 내부 장식을 하고, 어떤 사람은 오디오를 보강하고, 어떤 사람은 묘한 냄새가 나는 향료를 비치하기도 한다. 어떤 사람은 내부 장식을 전혀 하지 않기도 하며, 어떤 사람은 최대한 안락함을 지향하여 만든 소나타의 서스펜션을 딱딱한 것으로 바꾸고 타이어도 광폭 타이어로 바꿔 스포티한 드라이빙에 맞게 고치기도 한다. 냄새라는 차원에서만 봐도 소나타 승용차는 타는 사람의 취향과 후각의 민감도, 그가 즐겨 사용하는 화장품이나 즐겨 먹는 음식에 따라 다 다른 냄새를 낼 것이다. 소나타는 결코 획일적이지 않다. 산업사회의 모든 생산물들은 사용자들에게 주어지는 순간 사람 숫자만큼 다양한 습성과 삶의 태도에 따라 다 다른 물건으로 다시 태어난다.

혹 어떤 사람은 획일성의 원인을 규율에서 찾으려 할지도 모른다. 군대에서 똑같은 옷을 입히고 똑같은 밥을 먹이고 똑같은 자세를 강요하고 훈련시키니까 사람이 획일적으로 된다는 것이다. 그러나 군인들은 획일적이지 않다. 남보다 더 머리를 기르려고 애쓰고, 자신의 관물함은 남과 다르게 꾸미려고 애쓴다. 아무리 획일적인 군대라도 목소리가 다르고 습성이 다른 사람들을 똑같이 행동하게 만들 수는 없다. 이것도 소나타 승용차처럼 거시적으로 보면 획일적이나 미시적으로 보

면 획일적이지 않은 사례다. 군인들은 혼연일체(渾然一體; 무엇과 무엇이 한 몸이 된다는 것인지는 모르겠음)가 된 것이 아니라 일체의 겉모양을 띠고 있는 다양한 개체들의 집합일 뿐이다. 일개 사병에서부터 고위간부에 이르기까지, 군인들이 어떻게 규율에서 벗어나게 행동하는지는 군대를 갔다 온 사람이라면 누구나 알 것이다. 규율은 개개의 군인들을 국화빵틀로 찍어서 획일적으로 만들려고 할지 몰라도 그들은 다 다른 모양으로 찍혀 나온다.

만일 분명하게 어떤 곳에 원인이 있다면 획일성을 제거하기 쉬울 것이다. 그러나 획일성에는 원인이 없다. 그것은 광대한 영토를 가지고 있을 뿐이다. 그중에서 가장 넓고 영향력이 큰 영토는 영상 매체를 통해 보는 대중문화이다. 연예인들이 하는 말은 항상 똑같다. 어제도 오늘도, 원로가수도 걸그룹도, 트로트 가수도 록밴드도 똑같이 말한다. "열심히 최선을 다하겠습니다." 록뮤지션과 댄스가수는 최선을 다하는 모습이 달라야 하지 않을까? 핑크 플로이드가 소녀시대와 같은 모양으로 최선을 다하지는 않을 것이다. 영국의 전설적인 록그룹 핑크 플로이드에 대한 영상 DVD에는 로저 워터스가 굴을 먹으며 인터뷰하는 장면이 있다. 그에게는 느끼한 표정으로 성적 욕망의 상징인 굴을 먹으며, 음악과 전쟁과 역사에 대해 얘기하는 것이 최선을 다하는 것이라면, 소녀시대에게는 허벅지를 드러내고 아무 의미가 없는 가사를 립싱크로 연기하는 것이 최선을 다하는 것이다. 그런데 한국의 가수들은 남진이나 소녀시대나 김경호나 하는 말이 다 똑같다. "열심히 최선을 다하겠습니다." 이 말 속에 그들의 죽음이 있다. 처음에는 상징적인

죽음이, 그 다음에는 실제의 죽음이 그들을 기다리고 있다. 개성이 없으니 점점 팬들에게 잊혀지고, 그러다가 나이가 드니 아무도 찾지 않게 되고, 방송에도 나가지 못하니 닭집이나 차릴 수밖에 없다. 불과 십수 년 전의 아이돌 가수들이 다 그런 식으로 죽어 버렸다. 획일성의 무덤에 던져진 것이다. 지금 핑클이나 SES의 노래를 듣는 사람이 있는가?

운동선수들도 획일성의 제왕들이다. 그들도 하는 말이 똑같다. "열심히 최선을 다하겠습니다." 사람들은 건강하게 오래 살려면 운동을 하라고 한다. 하지만 운동을 정말 열심히 해서 프로선수가 되면 하는 말은 다 똑같다. "열심히 최선을 다하겠습니다." 결국 그들을 기다리고 있는 것도 죽음이다. 처음에는 의미의 죽음이고 그 다음에는 실제의 죽음이다. 운동선수가 자신들이 하는 화려한 플레이에 걸맞은 언어표현을 못하기 때문에, 그들은 살아서 말하고 걸어 다니는 인간이 아니라 생각은 못하고 오로지 팔다리만 놀리는 기계 같은 존재가 된다. 그렇다면 운동선수들은 정신은 죽었는데 신체만 기계같이 놀리는 꼭두각시들인가? 사실은 그렇지 않다. 프로선수들의 플레이를 보면 작은 동작 하나하나가 많은 연습의 결과이고, 홈런을 친다거나 골을 넣는 결과는 무조건 연습을 많이 해서 생기는 것이 아니다. 연습하면서 어떻게 하면 지난번의 부진을 벗어 버리고 좋은 성과를 낼까, 지난번의 폼에 문제는 없었는가 생각하고 코치와 상의하면서 연습해서 얻어지는 것이다. 즉 그들이 운동하는 것은 문자 그대로 살아 있음의 표상이다. 이기려면 남과 달라야 한다. 체력이 더 좋아야 하고 더 빨라야

하고 전술이 달라야 한다. 운동선수야말로 획일적이면 버틸 수 없는 존재들이다. 그들은 자신의 신체에 정교하고 미세한 차이를 만들어 내려는 노력을 끊임없이 하는 살아 있는 존재들이다.

문제는 그들이 운동이 아니라 말로 자기를 표현할 때 생긴다. 유명한 운동선수일수록 인터뷰를 통해서 자기를 표현할 기회가 많은데 그들이 하는 말이 모두 획일적이기 때문에 그들은 자신의 몸이 구현하는 차이들을 말로 표현하지 못한다. 즉 몸은 생기로 가득 차 있는데 말은 죽음으로 가득 차 있는 것이다. 나아가 그들이 하는 의미가 풍부한 플레이는 자신이 하는 획일적인 말들 때문에 축소되고 만다. 그것이 의미의 죽음이다. 즉 사람들은 박지성을 축구는 잘 하지만 말은 되게 못하는 어눌한 스타로 기억할 뿐이다. 그러다가 은퇴하고 몸이 쇠약해지면서 죽게 된다. 요즘 무하마드 알리의 권투 장면을 기억하는 사람들은 별로 없을 것이다. 그러나 많은 사람들이 "나비 같이 날아서 벌처럼 쏜다"는 말은 알고 있을 것이다. 전혀 다른 종목의 해설자가 이 말을 쓰는 것도 본 적이 있다. 즉 이 말은 권투에만 적용되는 것이 아니라 다른 운동 분야로 확대되어 쓰이고 있다. 알리의 권투는 우리 곁에 살아남아 있지 않지만 그의 말은 아직도 살아 있는 것이다. 한국의 운동선수들 중에 "나비 같이 날아서 벌처럼 쏜다"는 식으로 기억될 사람은 누구일까?

대중문화에 획일성이 판치는 양상은 흡사 히에로니무스 보슈의 그림 〈죽음의 춤〉을 보는 것 같다. 수많은 해골들이 인간을 괴롭히고 학대하며 죽이는 장면으로 가득 찬 이 그림은, 인간은 언젠가 죽을 수

밖에 없고 아무리 힘차게 살아서 날뛰던 존재들도 언젠가는 죽음에 굴복할 수밖에 없음을 강력하게 시사하고 있다. 물론 서양미술사에는 해골을 죽음의 알레고리로 삼은 그림들이 많다. 그런 그림에는 대개 해골이 한 개 등장하는데 반해, 보슈의 그림에는 해골들이 온 천지를 뒤덮고 있다. 흡사 좀비영화에서 수많은 좀비들이 세상을 지배해 버린 형국이다. 멀리 지평선까지 좀비들이 가득 차 있는 영화 〈레지던트 이블〉의 한 장면을 보는 듯한 그림이다. 여기서 해골은 은유도 알레고리도 아니다. 세상 곳곳에서 죽음이 호시탐탐 우리의 삶을 노리는 상황을 현실적으로 생생하게 그린 것이다.

그것은 마치 바이러스와도 같다. 우리에게 문제가 되는 바이러스는 밖에서 침입하는 것들이 아니다. 우리는 항상 바이러스와 공존하고 있다. 우리 몸속에는 항상 바이러스가 있는데 우리 몸이 건강할 때는 활동을 못하다가 면역력이 떨어지면 활동을 시작하여 병을 일으킨다. 획일성이라는 바이러스도 마찬가지다. 평소에는 죽은 듯이 있다가 독재가 판을 친다거나 사람들이 바보 같고 나태해진다거나 하는 식으로 문화적인 면역력이 떨어지면 획일성의 바이러스가 번식하여 활동한다.

예술 중에서도 창의성의 면역력이 약한 장르가 쉽게 획일성에 감염된다. 사진이 대표적인 경우다. 다른 시각예술 장르와는 다르게 이상하게도 사진만은 누가 뭘 찍었다 하면 꼭 그 자리에 몰려가서 같은 것을 찍는 증상이 있다. 그런 현상이 꼭 아마추어 사진동호회의 순진한 회원들에게서만 나타나는 것이 아니라 세계적인 대가들에게도 나

타난다. 어떤 출사지가 뜬다 하면 우르르 몰려가는 현상은 아마추어나 대가에게나 다 나타나는 것이다. 요즘은 평양이 뜨는 출사지이다. 모든 것이 있기 때문인데, 기괴한 도시가 만들어 내는 기이한 스펙터클, 폐쇄된 지역이라는 희소성, 지구상에 딱 두 곳만 남아 있는 공산주의 사회라는 특성들로 인해 전 세계의 사진가들이 꼬이는 출사지가 되었다. 카메라 초점과 노출만 맞으면 평양에서 찍은 사진들은 다 성공한다. 그런 식으로 안드레아스 구르스키가 성공했고, 토마스 슈트루트가 성공했다.

1990년 말 한국에서는 티베트가 뜨는 출사지였다. 프리랜서도 대학교수도 티베트로 갔다. 평양과 비슷하게 접근하기 힘들다는 점, 우리와 다른 생활양식이 있다는 점, 넓은 들과 하늘이 제공하는 멋진 스펙터클로 인해 티베트는 한동안 인기 있는 출사지였다. 그런 뻔한 출사지에 드나드는 것이 사진예술가에게 어울리지 않는다는 것을 알아차린 사진가들은 더 희귀하고 가기 힘든 오지로 들어갔다. 그런데 '진기함' 혹은 '이국성'이라는 매우 문제가 많은 개념에 의존하고 있다는 것을 철학적으로 성찰하지 않는 한 그들은 획일성의 굴레에서 벗어날 수 없다. 연예인과 운동선수와 마찬가지로 그런 굴레에 빠진 사진가들도 죽게 된다.

사진 분야에 퍼져 있는 획일성 바이러스는 얼마나 악질적인지 이미지에만 감염돼 있는 것이 아니라 사진에 대한 글에도 퍼져 있다. 사진전의 도록 서문은 항상 "1839년 다게르가 사진을 발명한 이래로…", 혹은 "아무개의 사진은 단순한 기록이 아니라…"로 시작된다. 그런 글

을 쓰는 분들에게 묻고 싶다. 1839년 다게르가 사진을 발명한 것과 오늘날 한국의 사진가가 디지털 카메라와 ED렌즈가 들어간 줌렌즈를 써서 포스트모던 도시의 빠른 속도를 기록한 것이 무슨 관계가 있냐고. 그리고 또 묻고 싶다. 당신은 단순한 깡통 하나의 형태와 색깔을 똑같이 사진으로 묘사하는 것이 얼마나 힘든지 아느냐고. 그리고 어떤 것을 사진으로 기록하고 보존하고 해석해 내는데 얼마나 많은 노력과 돈과 공부가 필요한지 아느냐고.

사진작가와 인터뷰할 때 절대로 빠지지 않는 질문이 있다. "어떻게 사진을 시작하시게 되셨습니까?" 그게 정말로 궁금해서 묻는 건지, 사진가와 인터뷰할 때는 예의상 그 질문을 꼭 해야 한다고 생각하기 때문에 묻는 건지 정말 궁금하다. 롤랑 바르트도 수잔 손태그도 사진을 죽음과 연관해서 말했는데, 획일적인 사진에 대한 담론들은 죽음의 예술인 사진을 두 번 죽인다.

2. 획일성=긍정적

이제까지는 획일성을 부정적으로 서술했다. 그러나 이 글에서 정말로 하고 싶은 말은 획일성에 대해 긍정적으로 보자는 것이다. 그렇다고 획일성에 뭔가 건질 구석이 있다거나 알고 보면 좋은 건데 그간 우리가 오해했다는 것은 아니다. 획일성을 긍정적으로 본다는 것은 무조건 부정한다고 해서 그것이 없어질 것이 아니기 때문에, 획일성이 우리의 삶에 얼마나 속속들이 침투해 있는지 살펴보고, 외과의사가 암세포를 차근차근 긁어내듯이 긁어내 보자는 것이다. 암세포도 획일성도 미워하는 눈으로 흘겨본다고 사라지지 않기 때문이다.

내가 겪어 본 획일성에 대해 긍정적으로 본 사례는 어느 대학원 수업에서였다. 그 대학원은 주로 삶의 경험이 좀 있는 생활인들이 오는 곳이었는데, 덕분에 나는 젊은 학생들에게서는 배울 수 없는 세상 돌아가는 이치와 노련한 삶의 지혜에 대해 많이 배울 수 있었다. 어느 주의 주제가 우리 문화의 획일성이었는데, 나는 당연히 우리 문화의 획일성에 대해 강경하게 비판하고 나섰다. 그런데 학생들의 반응은 의외였다. 획일성이 좋다는 것이었다. 편하다는 것이 그 이유였다. 하긴 우리가 외국여행을 가 보면 식당의 메뉴도 생소하고 주문하거나 돈 내는 방법이 달라서 애를 먹는 경우가 있다. 벽에 크게 '설렁탕, 곰탕, 해장국'이라고 메뉴가 줄줄 쓰여 있는 곳은 전 세계에서 한국 빼고는 없으니 말이다. 그럴 때 맥도날드 햄버거에 들어가면 아무 걱정이 없다. 종로건 파리건 맥도날드는 메뉴도, 돈 내는 방법도 똑같기 때문이다. 이런 종류의 획일성은 삶의 기능 중 극히 일부분에 해당하는 것이다. 예를 들어 어머니가 차려 주시는 저녁밥상이 누구나 다 먹는 된장찌개에 김치와 장조림이라고 해서 비판할 문화예술인은 없을 것이다. 저녁밥상은 한정된 기능을 가지고 있기 때문이다. 그런데 그 어머니가 그에게 만날 때마다 "밥 먹었냐"라고 물어보면 좀 답답할 것이다. 획일성은 한정된 영역에서 나타날 때는 괜찮다. 위의 대학원생들이 획일성이 편해서 좋다고 한 것은 한정된 영역을 말한 것이다. 그들이라도 삶의 모든 영역이 획일화되는 것을 반기지는 않을 것이다. 그러므로 이 경우의 획일성에 대한 긍정적인 관점 역시 부분적으로만 유효하다. 어쨌든 중요한 사실은 모든 사람들이 모든 경우에 획일성을 부정적으로만

보고 있지 않다는 것이었다.

좀더 전면적이고 근본적인 획일성에 대한 긍정적인 관점은 다음과 같다. 우리가 아무리 획일성을 미워한다고 해도 그것이 사라지지는 않는다. 우리가 모기를 아무리 미워한다고 해서 그것들이 자진해서 사라지지 않는 것과 마찬가지다. 획일성이 언제 사라지느냐 하면 주기가 됐을 때 사라진다. 예를 들어 중생대에 다양한 공룡들이 있었지만 빙하기가 오면서 그들은 몽땅 멸종해 버렸다. 그래서 오로지 뼈로만 남게 되었다. 사나운 공룡도 있었고 온순한 공룡도 있었을 테지만 뼈만 남았다. 사람들은 뼈의 형태를 보고 그들이 사나웠는지 온순했는지 추정할 뿐이다. 그러다 점차 지구가 따뜻해져서 다양한 생물들이 생겨나고 지상에는 다시 다양성이 꽃을 피웠다. 그러다가 인간이라는 종이 나타나 동물들을 포획하여 가축으로 길들이면서 획일적인 삶의 방식을 강요했고, 그것이 싫은 가축들은 탈출하여 다시 야생동물이 되었다. 한때는 집개였으나 뛰쳐 나와 떼로 몰려다니며 노루를 잡아먹을 정도로 야생화된 제주도의 들개들이 그런 경우이며, 오스트레일리아의 딩고도 마찬가지 경우다. 즉 획일성에는 인간이 의식적으로 통제할 수 없는 길고 큰 주기가 있는 것이다.

산업사회에서 제품 몇십만 개 찍어 내는 거시적인 차원에서 보자면 이 세상은 획일적이지만, 더 큰 스케일의 초거시적인 주기로 보면 획일성은 나타났다 사라질 수도 있다. 엔트로피의 개념으로 보면 그럴 수밖에 없다. 이 세상은 기본적으로 엔트로피가 커 가는 쪽으로 진행한다. 즉 혼란도 혹은 무질서도가 커지는 것이다. 획일적이라는 것은

높게 유지되어 있는 엔트로피를 억지로 낮춰서 똑같이 유지시켜 놓은 것이므로 당연히 언젠가는 붕괴될 수밖에 없다. 자연 상태에서 크기와 모양이 똑같은 것들이 줄을 쭉 맞추어 있는 상태란 있을 수 없기 때문이다. 건물을 지어 놓고 관리해 주지 않으면 벽은 갈라지고 지붕에는 풀이 자라면서 헐어지게 되는 것, 사람을 관리해 주지 않으면 속으로는 병이 생기고 겉으로는 수염이 나고, 머리에는 비듬이 쌓이고 살에는 때가 끼는 것도 엔트로피가 높아지는 현상이다.

거시적인 차원에서 보면 우리가 영원히 갈 것이라고 믿고 있는 문명도 언젠가는 사라질 것이다. 물론 처음에는 조금씩 금이 가고 물이 새다가 나중에 붕괴될 것이다. 그런 식으로 획일성에도 금이 가고 해체되어 다양성을 향해 갈 것이다. 그것이 궁극적으로 획일성에 대해 낙관적으로 전망하는 이유다.

죽음의 은유인 획일성이 사라진다는 것은 죽음이 사라진다는 것이다. 그런데 죽음이 사라질 수 있을까? 결국 엔트로피의 법칙에 따라 생명을 가진 것은 죽게 돼 있고, 획일성도 언젠가는 사라질 것이라고 했는데, 그렇다면 획일성은 저절로 사라질 테니 그냥 놔두면 되지 않는가? 물론 그렇다. 문제는 획일성이 저절로 사라지는 주기가 우리가 살아서 눈으로 볼 수 있는 시간보다 길다는 것이다. 예를 들어 군대에서 모든 사람에게 똑같은 옷을 입히고 똑같은 밥을 먹으며 똑같은 행동을 시키는 규율의 관습이 언제나 변할까? 앞으로 몇십 년 안에는 변하지 않을 것이다. 그것이 변하려면 군사교리가 근본적으로 바뀌어서 각개 병사들이 다른 옷을 입고 다른 음식을 먹고, 최대한 개성을 살려

서 작전을 해야 더 효율적으로 적을 제압할 수 있다는 이론이 성립 돼야 할 것이다. 그런 신기한 일이 일어나려면 최소 백 년 이상은 걸릴 것 같다. 따라서 획일성이 사라질 주기는 우리들 개별적인 존재자의 생명 주기를 넘어서 있다. 우리는 그 주기를 앞당길 수 있을까? 우리가 획일성에 목을 매고 있는 한 그 주기는 빨라지지 않을 것이다. 하지만 한국의 동시대 문화가 고질적으로 매달려 있는 획일성에 대해 가차 없이 눈을 흘기고 생전 몰랐던 사람 대하듯 하면 그 주기는 빨라질 수 있을 것이다. 다만 진통이 따를 뿐이다.

획일적인 문화 속에서 편하게 살 것인지, 아니면 다양성의 바다 속에서 힘겹지만 재미있게 헤엄치며 살 것인지는 각자 선택의 문제이다. 분명한 것은, 획일적인 것은 결코 영원하지 않다는 것이다. 그게 획일성에 대해 낙관적으로 전망하는 궁극적인 이유다.

가짜 예술 문제에 대해 태평한 이유

이중섭도 그렇고 박수근도 그렇고 가짜 작품이 많은 모양이다. 고미술에도 가짜가 많은 것 같다. 그런데 21세기의 진짜 제대로 된 가짜 예술인 사진에는 가짜 시비가 없는 것을 보니 사진이 제대로 가짜 노릇을하고 있긴 한가 보다. 사실 가짜 작품이나 가짜 학력 시비라도 있어야대중들의 주목을 받는 것이 썰렁하고 텅 빈 미술계의 현실이고 보면, 사진계에도 누군가 제대로 된 가짜가 나와서 한바탕 난리를 부려야 사람들이 사진에 대해 관심을 가질 듯하다.

그런데 곰곰 생각해 봤다. 나에게 가짜 시비가 문제가 될까? 우선내가 어떤 시각예술 작품을 좋아하는지부터 써 보자. 나는 추사, 겸재를 진짜 좋아한다. 오늘도 추사의 글씨를 방에 걸어 놓고 어떻게 하면저런 위대한 경지를 감히 흉내나 내 볼까 하고 옷깃을 여미며 반추해본다. 추사는 나에게 끊임없는 열락의 제공자이며 인생의 스승이다. 아쉽게도 사진에서는 아직 그 정도의 훌륭한 분을 만나지 못했다. '이거 괜찮은데'는 있어도 어이쿠 하며 큰절을 올리고 싶은 분은 아직 못만난 것이다. 산 사람, 간 사람, 안 사람, 밖의 사람 다 포함해서 말이

다. 겸재도 내가 추사 못지않게 흠모하는 분이다. 겸재와 추사에 대한 흠모는 나만 그런 것은 아닐 것이다.

그런데 만일 내가 그렇게 흠모해 마지않는 추사와 겸재의 작품이 가짜라면 어떻게 될까? 결론부터 말하면 아무 상관이 없다. 나는 이미 그들의 작품을 보고 많은 안복(눈의 복)을 누렸고 큰 가르침을 받았으며, 그 가르침은 지금 내가 하는 이미지 비평이나 기계 비평에 알게 모르게 많은 음덕을 주었다. 그분들의 작품은 즐거움의 원천이며 옛사람에 대한 존경의 원천이다. 그런데 그분들의 작품이 가짜로 판명되어 경기도 광주 어느 허름한 작업실의 김팔짱 씨가 그린 것이라면? 나는 전혀 상관이 없다. 그림을 그린 이의 이름이 추사가 됐든 겸재가 됐든 팔짱 씨가 됐던 이미 나의 피에는 그들의 작품이 흐르고 있기 때문이다. 그게 누가 그린 것이건 그런 것들이 내 망막에 꽂혔다는 사실만으로 나는 감사하고 존경한다.

물론 그들의 작업이 위작이라면 문제가 될 사람이나 기관은 많다. 우선 그들의 작업을 거래하여 돈을 버는 사람들에게는 당연히 문제가 된다. 자기들이 10억 원에 판 것이 시가 10만 원에 지나지 않는 것이 되고 마니 말이다. 그리고 수집가에게도 문제가 된다. 역시 같은 이유로 말이다. 나는 예술품을 사는 사람도 아니고 파는 사람도 아니기 때문에 전혀 문제가 되지 않는다. 나는 이 세상의 여러 볼거리, 구경거리들을 슬슬 보고 다니며 마음속으로 평가나 하는 플라뇌르(Flaneur)이기 때문에 작품의 무게는 아무 상관이 없다. 그리고 예술은 물건 속에 있는 것이 아니라 그것이 내 눈앞에서 '팍!' 하고 순간적으로 일으키는

그 불꽃에 있다고 믿기 때문에 그 물건이 진짜인지 가짜인지는 문제가 되지 않는다. 즉 작품의 '가치'가 나에게 '다가온' 특정한 시간과 공간의 매트릭스 속에 예술이 있는 것이지, 물건 속에 있는 것이 아닌 것이다. 그러니 예술품을 팔고 사는 사람들의 관심은 나와는 전혀 별개이다.

예술이 아직 나를 놓지 않았다는 것을 느낀 것은 어느 해 가을 취리히의 어느 미술관에서 헨리 무어의 자그마한 조각을 보았을 때였다. 그것은 헨리 무어가 평소에 하는 큰 규모가 아니고 테이블 위에 얹을 수 있는 정도의 작은 두 조각으로 된 작품이었다. 두 조각 사이에는 가느다란 계곡이 있었는데 그 형상과 공간감은 보는 위치에 따라 달라졌다. 그런데 이는 산에 다닌 사람이라면 금방 알 수 있는 것이다. 북한산 보현봉은 광화문에서 보면 뾰족해 보이지만 미아사거리에서 보면 전혀 존재감이 없는 것이다. 헨리 무어의 이 작은 조각은 그런 변화무쌍한 공간의 변주를 보여주고 있었다.

헨리 무어의 조각이 만들어 내는 공간감, 그리고 그 작품을 빙빙 돌며 볼 때, 나의 신체와 눈이 그 공간에 반응하며 일으키는 기묘한 신체-공간-시간 매트릭스의 조응에 빨려 들어간 나는 그 앞에 30분을 서 있었다. 그 감동을 계속 즐기기 위해서 그 작품을 사겠냐고? 미쳤냐, 나 돈 없다. 그리고, 앞으로도 헨리 무어는 내게 그 30분으로 의미가 있는 것이지, 무게 얼마, 제작연도 언제, 작가의 사인 등 물리적 대상으로 존재하는 게 아니다. 그리고, 내가 그 미술관에 다시 가서 그 작품 앞에 다시 섰을 때 똑같은 감동이 또 다시 오란 보장도 없다.

발터 벤야민의 가장 큰 오류는 기술복제 수단이 나옴으로써 예술 작품의 아우라가 깨졌다고 말한 것이다. 예술 작품의 아우라가 원래 있다가 기술복제 수단 때문에 깨진 것이 아니라, 복제 수단이 나와서 이미지들을 마구 찍어 내니까 그제서야 뒤돌아 보고 "아이쿠, 저기 아우라란 게 있었군" 한 것이다. 그러니까 기술복제 수단의 창궐은 아우라라는 게 있었다는 역사적 사실을 새로이 일깨운 데 의미가 있다. 그 아우라는 절대로 복제도 안 되고 반복도 안 되니 말이다. 그리고 살 수도, 팔 수도 없다. 그러니 그 아우라를 소유하겠다고 비싼 돈을 지불하고 예술품을 사고 파는 것은, 내게는 하늘에다 손으로 금을 그어 놓고 거기 지나가는 비행기의 조종사에게 돈을 받는 것처럼 어설퍼 보인다.

아무리 작품을 사서 집에다 갖다 놓고 허구한 날 들여다본다고 맨날 똑같은 우유가 배달되듯이 똑같은 아우라가 내게 찾아오는 것은 아니다. 요즘 작품 수집의 목적은 투자와 투기인데 나는 그 자체의 가치를 부정하지는 않는다. 투자회사 애널리스트 박희칠 씨도 돈은 벌어야 하니 말이다. 그리고 그가 예술품에 투자해서 몇백억 원을 벌어도 나는 욕하거나 부러워하지 않을 것이다. 돈 버는 것이 그의 일이고 그는 무슨 수단을 써서든 돈을 벌 수 있기 때문이다. 내 얘기는 아주 간단하다. 그가 투자하고 투기하는 그 대상은 예술과 아무 상관이 없는 엉뚱한 물건이라는 것이다. 거기에 설령 겸재든지 박서보든지 낸시 랭이라는 딱지가 붙어 있어도 말이다. 그러니 내게는 그 엉뚱한 물건이 진짜이든 가짜이든 상관이 없다.

예술품이 가짜로 탄로 나면 곤란한 곳이 또 있으니 미술관이다.

그들의 입장은 예술품을 팔고 사는 입장과는 좀 다르다. 미술관에서는 작품을 팔고 살 수 없기 때문이다. 어쨌든 미술관에서도 예술품이 가짜면 안 된다. 그런데 미술관이 뭐하는 곳인가? 결론부터 말하자. 예술 가지고 권력놀음을 하는 곳이다. 그렇지 않아요, 오늘도 많은 미술관이 순수한 예술의 꿈을 대중들에게 불어넣어 주기 위해서 불철주야 많은 노력들을 하고 계세요, 한다면 당신은 개념을 장롱 속에 고이 모셔둔 분이다. 미술관계자들을 만나 보면 가장 많이 하는 얘기가 누가 어디 관장 됐다더라, 그거 될 때 어떤 분 도움 받았다더라, 누구는 누구와 사이가 안 좋아서 어떤 자리에서 떨려 났다더라 하는 얘기들이다. 그게 모두 권력놀음이다. 모두가 욕하지만 모두가 목을 매고 있는….

미술관은 권력기관이다. 좋은 뜻, 나쁜 뜻 다 포함해서 말이다. 신성한 미술관을 무슨 검찰이나 국정원 같은 권력기관과 동일시했다고 펄펄 뛰지 말아 주기 바란다. 미셸 푸코에 따르면 거대 권력도 있지만 미세 권력도 있고, 물리적 권력도 있지만 지식으로 행사되는 권력도 있다. 예술도 마찬가지다. 예술 권력도 있다. 그러니 노무현 대통령 밑에서 수많은 예술가들이 장관도 하고 청장도 하고 여러 가지 권력의 반찬을 덜어 드신 것이다. 내 입장은 그분들이 그러는 게 괜찮을 뿐더러 상관도 안 한다는 것이다. 정부 부처들이 하는 일은 겉으로는 국민을 위해 봉사한다고 하지만 실은 여러 전문분야에 걸쳐서 권력을 누리는 것이다. 문화관광부는 문화 권력을, 국토해양부는 땅과 바다를 주무를 권력을, 보건복지부는 복지예산을 짜고 쓰는 권력을 누리는 곳들이다. 그런 기관들에다 대고 권력놀음을 그만두고 진정 국민을 위해

봉사하라고 하는 것은 소방서에다 대고 "소방서는 불 질러라!"라고 외치는 것만큼이나 자가당착적인 일이다. 미술관도 권력기관이다. 그게 알고 싶으면 당신이 국립현대미술관장이 돼 보면 안다. 당장 오늘부터 당신을 만나려고 수많은 작가, 큐레이터 들이 갖가지 연줄을 대어 관장실 문 앞에서 기다릴 것이다.

그런데 문제는 예술 권력기관의 가장 큰 연료인 예술이 가짜이면 미술관은 큰일 난다는 것이다. 왜냐면 가짜 휘발유를 넣으면 엔진이 망가지기 때문이다. 나는 예술 권력기관이 잘 되든 못 되든 아무 관심이 없다. 따라서 그들이 가짜 휘발유를 넣었다가 카뷰레터(Carburetor)가 터지든 크랭크샤프트가 쪼개지든 진짜 아무 상관이 없다. 아니면 옥탄가가 아주 높은 초고급 연료를 넣어 무지막지한 권력을 발휘한데도 별 관심이 없다.

다시 헨리 무어의 얘기로 돌아가 보자. 내가 그렇게 감동을 받고 얼어붙은 듯 30분을 서서 본 그게 헨리 무어의 작품이 아니라 파주 원당리에 있는 어떤 석물 공장 직공 박춘필 씨가 만든 가짜라면? 당연히 내게는 상관이 없다. 그런 놀라운 사물이 있다면 그것으로 좋은 거다. 누가 만들었든 말이다.

물론 '진짜 예술품'을 연료로 돌아가는 미술관은 곤란해진다. 엔진이 멈추고 권력의 작동이 멈추기 때문이다. 나는 어쩌냐면 북한산에 있는 바위의 형상이 헨리 무어의 조각을 닮았다면(실제로 닮은 것도 있고 더 뛰어난 것도 있다) 그걸로 된 것이라는 거다. 물론 돈이 진짜로 많은 수집가시라면 몇십억 원을 들여서 헬리콥터로 그 바위를 번쩍

들어다가 자기 집 정원에 모셔둘 수도 있을 것이다. 나는 그것도 물론 상관 안 한다. 단지 아우라를 살 수 있다고 믿는 그의 은행계좌가 안타까울 뿐이다.

매우 역설적이게도 나의 결론은 가짜 시비가 예술의 가치에 아무 영향을 주지 않는다는 것이다. 예술이란 내가 헨리 무어의 그 조각 앞에 서 있었던 그 30분간, 2007년 11월 7일 오후 3시 23분부터 53분까지 있었던 것이지, 그들이 팔고 사는 그 물질에 들어 있지 않기 때문이다.

혹은, 예술은 내가 파리의 시테 드 라 뮈지크에서 그간 레코드판으로만 듣던 베토벤의 현악 4중주 작품 135번을 생애 최초로 직접 듣고, 연주를 듣고 놀란 귀와 눈의 확장과 긴장이 내는 작은 떨림에 있는 것이지, 그들의 바이올린과 비올라와 첼로에, 연주회장의 마루바닥에, 그 앞의 가게에서 파는 시디에 들어 있는 것이 아니다. 그러니 모두들 마음 편하게 다리 쭉 뻗고 자면 된다. 미술품감정위원회도 화랑협회도 말이다. 서로 싸우지들 말고.

왜 기내식은 맛이 없을까

- 맛의 이미지에 대한 단상 -

기내식 자체는 아무 문제가 없다. 그것은 누구나 아무 탈 없이 먹을 수 있는 음식이다. 그러나 바로 그게 문제다. 탈이 안 난다는 게 문제인 것이다. 모든 사람을 만족시키는 것이 기내식이지만, 동시에 누구도 만족시킬 수 없는 것이 기내식이다. 누군가 이런 말을 했다. "소수의 사람을 영원히 속일 수도 있고, 모든 사람을 잠시 속일 수 있다. 그러나 모든 사람을 영원히 속일 수는 없다." 마찬가지로 이 세상의 모든 사람을 만족시킬 수 있는 음식은 없다. 아마 모든 사람에게 맛의 사각지대(Blind Spot)가 있지 않을까 싶다. 상하이는 음식의 천국이지만 어떤 사람은 그곳 음식이 입에 안 맞아 쫄쫄 굶다 왔다는 사람도 있다. 중국 음식은 입맛의 리트머스지 같아서, 중국 음식에 아예 빠지던가, 반대로 입에 전혀 못 대는 사람도 있다.

따라서 음식을 만든다는 것은 리스크를 건다는 것을 의미한다. 어떤 재료를 어떤 식으로 요리하기로 하면, 그에 따라 재료와 음식에 대한 모든 입장들이 주루룩 딸려 나오게 된다. 예를 들어 같은 대구라도 찌개를 끓이기로 하면 고추장과 마늘, 파가 딸려 들어가고, 마르세유

·173·

식 부야베스를 만들기로 하면 크림소스, 버터, 라임 등이 딸려 들어간다. 거기에 리스크가 있는 것이다. 특정한 입장을 편드는 것의 리스크 말이다.

그러나 세계의 모든 사람들이 타는 비행기 안에서 누구의 편을 들어서도 안 된다. 비행기는 모든 국적, 모든 종교, 모든 취향의 사람을 다 태워야 하듯이, 기내식도 모든 이들을 수용해야 한다. 바로 거기에 기내식이 맛이 없는 이유가 있다. 그것은 아무런 입장이 없는 음식의 문제, 혹은 보편화될 수 없는 것을 보편화하는 데서 오는 문제이다. 기내식은 가장 보편화된 음식이고, 따라서 어떤 음식 영역에도(지리적 영역과 맛의 영역 둘 다 말하는 것임) 속하지 않는다. 그러므로 기내식은 모든 사람의 감각을 충족시키려 하지만 동시에 어떤 사람의 욕구도 충족시키지 않는다. 맛이란 결국 재료의 산지에서부터 그것이 음식으로 전환되어 궁극적으로 혀끝의 미각에 닿는 단계에까지 특정한 영역을 차지함으로써 나온다. 예를 들어 숨 막히는 암모니아 냄새가 나지 않는 전라도 홍어나 마늘 냄새가 나지 않는 파스타, 돼지 냄새가 나지 않는 독일 소세지는, 다 맛의 제대로 된 장소성(Locus)을 가지지 않음으로써 맛 자체를 가지지 못한다.

그러나 기내식은 이런 맛의 특수성을 모두 빼 버리고, 어디에도 치우치지 않는 보편적인 음식이다. 여기서 문제는 맛의 보편성이란 존재하는가 하는 것이다. 당연히 존재하지 않는다. 모든 음식은 특정한 역사적 시간에 특정한 장소에서 특정한 재료를 특정한 방식으로 처리한 결과이기 때문이다. 거기다가 음식을 소화하는 수용자들의 다양한

해석과 입장을 곱하면, 이 세상에 보편적인 음식이란 논리적으로 있을 수 없다는 것을 알게 된다.

그러나 기내식은 지역성을 없애 버림으로써 이 불가능한 보편성을 획득한다. 기내식으로 나오는 떡갈비는 전라도 음식이 아닌 고기 다져서 구운 것이고, 청경채에는 국적이 없으며, 아구에는 고향이 없다. 그것들은 비행기가 나는 국제 공역(International Territory)처럼 어느 곳에도 속하지 않는 물건들이다. 맛은 지리와 밀접한 연관을 가지고 있는데, 그런 연관이 없는 재료는 이미 재료로서의 생명력을 잃은 것이나 다름없다. 물론 이천 쌀, 청양 고추, 아이다호 감자, 버몬트 쇠고기 하는 식으로 맛과 지역성을 연결시키는 것에는 상당한 신화적 담론이 숨어 있기는 하지만, 그런 신화성 때문에 그런 것들에 독특한 풍미가 곁들여지는 것도 사실이다. 전에 이탈리아에 갔을 때 어떤 분이 와인 한 병을 꺼내며 "이 포도주 사디니아에서 온 거야" 했을 때, 내가 한 번도 가 보지 못했고 어딘지도 모르는 막막한 섬 사디니아라는 지역에 대해 느꼈던 신비감은 이루 말할 수 없었다. 그 포도주의 맛은 기억하지 못하지만 사디니아라는 지명의 신비감은 아직도 생생히 기억한다.

따라서 음식에는 절대로 보편화될 수 없는 영역이 있다. 동남아의 뒷골목에서 파는 맵싸하고 톡 쏘고 얼큰한 음식들, 혹은 설렁탕이나 매운탕 같은 한국 음식도 보편화되지 않는다. 세계화가 안 된다는 말이다. 중국의 귀주 음식은 신 것이 특징이며, 유태인 음식은 매우 싱거우면서도 나름대로 맛을 낸다는 특징이 있다. 서양 사람들이 한국 음

식 하면 불고기와 비빔밥 등 자기들 음식과 유사하게 고체로 된 것은 알아도 설렁탕이나 해장국 같이 액체의 형태로 된 것은 모르듯이, 어떤 음식에서 보편성에 저항하는 부분이 분명히 있다. 서양인은 콜라+튀김+샐러드의 조합으로 음식을 먹고, 한국인은 밥+반찬+국의 조합으로 먹는데, 이는 두 지역의 문법이 다른 것만큼이나 큰 차이가 있는 영역이다.

북경의 국수집 맞은 편에 있는 맥도날드(Mcdonald's는 맥도널즈라고 발음해야 하나 한국 맥도날드가 공식적으로 맥도날드로 표기하므로 그것을 따르기로 한다) 햄버거 집이 번창하는 것에 대해 어떤 이는 북경인들이 서구의, 미국의 가치를 선호하기 때문이며, 따라서 보편성의 표상인 맥도날드가 지역성과 특수성의 표상인 중국 국수를 압도, 대체, 잠식하는 것이라고 했으나, 이는 전혀 다른 모델로 설명해야 할 것이다. 맥도날드는 세계 지도라는 추상적인 지도 위에서는 보편성을 획득하고 있으며, 맥도날드의 그리드는 전 세계를 뒤덮고 있는 듯이 보인다. 그러나 각 지역에 가 보면 맥도날드는 지역에 있는 특수한 음식의 일부일 뿐이지 결코 보편적인 가치가 아님을 알 수 있다. 이는 맥도날드의 본고장인 미국에만 가 봐도 그렇다. 맥도날드는 시간이 없을 때 간단히 먹는다는 매우 특수하고 한정된 경우를 위한 음식이지, 한국인들이 보편적으로 쌀밥을 먹듯이 미국인들이 보편적으로 먹는 음식이 아니다. 미국인들도 정크 푸드라고 경멸하는 음식이 맥도날드 햄버거다. 일반 미국 식당에서 파는 햄버거와 맥도날드 햄버거는 전혀 차원이 다른 음식이며, 미국에는 "우리 집 햄버거는 패스트푸드가 아

닙니다"라고 써 놓고 제대로 된 맛있는 햄버거를 파는 곳이 많다. 우리의 설렁탕이나 냉면이 대중적인 음식이지만 나름의 격이 있듯이, 햄버거도 원래 싸구려로 빨리 만들어 빨리 먹는 음식은 아니다. 그것은 다양한 재료로 다양한 맛을 내는 훌륭한 음식이다. 그러나 패스트푸드로서의 햄버거는 맛 때문이 아니라 만들기 쉽고 산업화하기 쉬워서 전 세계에 퍼져 나간 것이며, 햄버거를 만든 것은 조리 행위가 아니라 글로벌 경영전략이다. 따라서 맥도날드 햄버거는 제대로 된 의미의 음식이 아니다. 그것은 다국적 기업의 사업 아이템일 뿐이다. 맥도날드 햄버거가 구현하고 있는 보편성은 맛의 보편성이 아니라 미국식 경영전략의 보편성이다. 그것은 사업으로는 성공했지만 맛으로는 실패한 비극의 음식이다.

따라서 음식 맛의 보편성이란 모든 것을 장악하는 힘이 아니다. 변화하는 보편화의 힘에도 불구하고 남는 지역성이 살아 있다. 예를 들어 을지로 인쇄 골목에서 점심시간에 샌드위치를 먹는 일은 절대로 없다. 직장에서 샌드위치로 점심을 때우면 간편하고 냄새도 안 나고 뒤처리도 깔끔하여 좋으련만, 그들은 아무리 냄새가 나고 잔반이 남고 그릇을 나르기 힘들어도 언제나 밥과 찌개를 먹어야 한다. 따라서 지역성은 보편화에 자리를 내주는 것이 아니라 표상의 영역에서 자리를 바꾼 것일 뿐이다. 그것은 지리적인 자리 바꿈도 있고 대중들의 상상적 표상 속에서의 자리 바꿈도 있다. 한국 음식의 경우, 지역별, 세대별, 성별 편차가 있지만, 햄버거 같은 보편적 음식이 이 편차들을 지워버리는 일은 절대로 일어나지 않을 것이다. 여기에는 차이를 보존하려

는 욕구와, 차이를 균일화, 동질화하려는 욕구 사이의 갈등이 있기 때문이다. 이는 보편성 대 특수성 사이의 갈등이 아니라 상이한 욕구들 사이의 갈등인 것이다.

그렇다면 음식 맛의 차이란 어디에 존재하는가? 그것은 지역이나 성별 같은 추상적인 수준에 존재하는 것이 아니라 혀에 촉각에 모든 디테일에 존재한다. 차이는 음식을 이루는 재료와 기법의 여러 요소들 서로가 서로의 채에 걸리고 빠져나가는 무수한 미시적인 작용 속에 존재한다. 보편화란 이런 작용들을 단일화하는 것인데 적어도 맛에 있어서는 그런 일은 일어나지 않는다. 즉 하나의 층위가 다른 하나의 층위를 덮어씌워서 지배하는 모델은 음식 맛의 영역에는 없는 것이다. 음식 맛은 수없이 많은 작은 구멍들이 뚫려 있는 네트워크다. 한국에서 햄버거나 샌드위치가 밥과 찌개를 몰아내는 일은 절대로 일어나지 않는다는 말이다.

반면, 어떤 특색 있는 음식 치고 지역성에 대한 과도한 신화화가 덧씌워지지 않은 것이 없다. 그리고 음식 맛의 신화적 차원은 그런 신화적 메시지를 미각의 차원에서 해독하기를 꺼리는 수용자에게는 불편한 것, 수용 불가능한 것으로 다가온다. 예를 들어 "전라도에서 뼈대 있는 집안의 결혼식에 푹 삭힌 홍어가 빠지면 제대로 된 결혼식이 아니다"라고 하는 것도 그런 신화적 담론의 대표적인 형태다. 그런 담론의 이면에는 전라도 사람이 아닌 사람은 전라도식 결혼식 피로연을 제대로 즐길 수 없다는 사실이 내포돼 있다. 결국 보편화는 이런 과도한 신화화에 대한 반발, 혹은 해독제인지도 모른다. 음식이 지역성의 경

계를 넘을 때, 즉 한 지역에서 벗어나 다른 지역으로 확대될 때 보편화의 통로를 거쳐야 하는데, 이 통로는 필터 노릇을 하여 지역성 중 고약한 맛을 제거해 준다. 그래서 우리에게는 레몬그라스 냄새가 나지 않는 톰얌쿵, 고수가 안 들어간 베트남 쌀국수, 맵지 않은 사천요리, 들척지근하지 않은 일본 요리 등이 주어진다. 결국 남는 것은 기내식의 사촌인 퓨전 요리, 관광 요리이다. 이런 요리들의 관점에서 볼 때 지역성은 난관이고, 소통 불능이며, 감각적 고통일 뿐이다.

그래서 웬만한 고집이 있는 업주가 아닌 다음에야, 음식 맛에서 지역성을 낼 경우 적당히 타협하게 된다. 그래서 요즘 서울에서 먹는 홍어는 거의 삭히지 않은 것들이며, 청국장에서는 고약한 냄새가 더 이상 나지 않는다. 그리고 태국이나 베트남, 인도 등 독특한 외국 음식에는 항상 저주스런 문구, '한국 사람 입맛에 맞도록'이 항상 따라다닌다. 그럼에도 모든 음식 맛에는 지역적 특수성의 흔적이 남게 마련이다. 그런 특수성을 이해하는 데 장해가 되는 것은, 보편성의 그리드를 벗어나는 것은, 기록하기 힘들다는 점이다. 기록은 보편적 통로에 많이 의존하기 때문이다. 특수하고 개별적인 것들을 기록할 수 있는 개별언어, 혹은 롤랑 바르트가 개인어(Idiolect)라고 말한 것을 개발한다고 해도, 그것은 한정된 채널 안에서 통용될 뿐이다.

전라남도의 뼈대 있는 한정식집에서는 다양하고 훌륭한 젓갈들을 내놓는데, 그것들은 짜지 않아 밥 없이 그냥 먹어도 괜찮다. 『미슐랭가이드』를 만드는 분들이 전라도에 처음 와서 그 젓갈을 먹었을 때 바로 맛을 알아볼 수 있을까? 해산물을 소금과 파, 마늘, 고춧가루 등 각

종 양념을 하여 절인다는 형태의 음식은 프랑스에 전혀 존재하지 않는 범주의 음식이므로 아마 그들에게는 맛이 인지되지 않을 것이며, 기록도 되지 않을 것이다. '맛없음'이 아니라 '의미 없음' 혹은 '음식 아님'의 영역으로 표기될 것이다. 중국 사람들이 즐겨 먹는 벌레 요리를 우리가 음식으로 치지 않고 엽기혐오품으로 보듯 말이다.

결국 미각은 지리 감각이다. 서울에서 제대로 된 전라도 음식을 찾을 수 없는 이유는 간단하다. 서울이 전라도가 아니기 때문이다. 왜 미국에 있는 인도 식당에서 파는 인도 음식에서 진짜 인도 음식의 풍미가 나지 않는가 하는 문제에 대해 어떤 인도인은 음식에 인도의 공기가 들어 있지 않기 때문이라고 했다. 이때의 공기란 단지 에어를 말하는 것은 아니다. 그것은 인도를 이루는 기후와 풍습, 지리와 사람들 등 많은 요소들을 말하는 것이다.

기내식 얘기로 돌아와서, 전 세계 모든 지역을 가로질러서 날아다니는 항공기는 지역성을 과감히 부정해 버린다. 항공기라는 기계 자체가 시간과 공간의 한계를 초월하여, 지역성을 극복하고 글로벌하게 살아갈 수 있도록 하기 위해 만들어진 것이다. 그러니 기내식이 맛이 없는 거다. 오히려 지역성이 항공기의 특성에 맞춰야 한다. 보잉 747이 착륙하려면 공항 활주로의 길이가 최소 3천 미터는 돼야 하며, 시계는 3,500미터 이상이 확보돼야 한다. 그리고 실제로 보잉 747을 수용하기 위해 전 세계의 공항은 활주로뿐 아니라 유도로, 계류장, 터미널 건물 등의 규격을 다 바꿔야 했다. 그러나 그 반대의 일은 일어나지 않았다. 즉 우리 공항의 규격이 이것밖에 안 되니 보잉 747을 개조해서 착륙하

라는 주문은 어떤 공항도 항공사에 한 적이 없다. 지리 감각의 특수성을 가로지르는 것이 항공기의 특징인데 그것을 지역적 특수성에 묶어 두려 하면 항공기의 특징이 사라지고 마는 것이다. 뉴욕, 런던, 파리에만 착륙할 수 있는 항공기는 소용이 없다. 실제로 콩코드가 그런 항공기였는데, 결국 사라지고 말았다.

보편화하는 항공기의 위력은 최근 전 세계적으로 획일화하고 있는 공항 건물을 보면 알 수 있다. 어디든지 가면 렌조 피아노나 빌모트가 설계한 비슷한 공항 건물들이 있다. 상하이에서 인천까지, 케네디 공항에서 간사이 공항까지, 마치 맥도날드 햄버거가 전 세계에 걸쳐 똑같듯이 모든 공항도 어딜 가나 비슷하다. 거대한 건축물마저 획일화하는 보편화의 힘 앞에 기내식의 맛이 보편화하는 것은 당연한 일인지 모른다. 거의 저항을 기대하기 힘든 노릇이다.

항공기에 비하면 자동차는 땅에 붙어서 달리고 속도도 느리고 아무 데나 세울 수 있기 때문에 지역성에 강하게 묶여 있다. 자동차는 국제 공역을 달릴 수 없기 때문에 더 그렇다. 날로 늘어나는 고속도로 때문에 지역성이 많이 사라지는 것이 사실이고, 그 영향으로 전북 고창에 있는 어느 유서 깊은 한정식집에서 베이컨 말이가 나오는 등, 지역 토속 음식도 퓨전화되고 있긴 하지만, 자동차로는 안동 한우집 앞에 바로 갈 수 있다. 항공기가 자동차를 흉내 내어 도로를 달리거나 집 앞에 주차할 수 없듯이, 기내식은 절대로 자동차 음식을 따라갈 수 없고, 영원히 맛없는 음식으로 남을 것이다.

4. 짧지만 긴 글들

Short but Long Essays

섬뜩하고 끈질긴 획일성

〈트와일라잇 존(Twilight Zone)〉이라는 미국의 드라마 시리즈가 있었는데, 거기서 어떤 우주선이 우주의 미아가 되었다. 그 우주선의 레이더 스크린에 어떤 별이 잡혔다. 그때 한 승무원이 대장에게 말한다. "대장님, 스크린에 뭔가가 나타났습니다." 그 별을 탐험하다 온갖 고생을 한 끝에 또다시 우주 미아가 된 그들의 레이더 스크린에 똑같은 별이 또 나타난다. 마지막 장면에서 승무원은 같은 말을 한다. "대장님, 스크린에 뭔가가 나타났습니다." 그들은 같은 공간과 시간을 계속 떠돌아 전과 같은 시간과 공간으로 다시 되돌아온 것이다. 만일 여러분이 일상적인 곳에서 그런 체험을 한다면? 참으로 섬뜩할 것이다.

그런데 그런 일들은 우리의 일상 속에서 언제나 어디서나 벌어지고 있다. 고속도로를 여행하다 보면 그런 체험을 하게 된다. 어느 고속도로 휴게소에 가든지 건물의 배치, 구조가 같고, 주차장에서 잡상인이 카세트를 파는 위치도 같고, 트럭의 크기, 모양, 차림새, 틀어 주는 노래의 곡목, 음질, 분위기도 똑같다. 식당의 메뉴, 화장실을 꾸미는 과도한 정성, 싼값에 파는 엉터리 유화 등 모든 것들이 똑같이 반복해서 나타난다. 무섭고도 집

요한 '데자뷔(Deja Vu: 같은 체험을 언젠가 했던 것 같이 느끼는 것)'이다.

데자뷔는 고속도로에만 있는 것이 아니다. 국도로 접어들면 길가에서 딸기를 파는 곳이 많은데, 어느 지방을 가나 딸기들은 똑같은 색깔과 배치의 바구니에 담겨져 있다. 식당에 가면 간판에 으레 함흥냉면이라는 글씨가 나오는데, 그 글씨들은 정사각형으로 배치된 네 개의 정사각형 틀 속에 들어 있다. 그 틀의 색깔은 빨강, 파랑, 노랑, 초록으로 똑같고, 그중 하나가 약간 삐딱하게 배치되어 있는 것도 똑같다. 이제는 데자뷔 자체가 데자뷔가 되었다. 데자뷔를 피할 곳은 없다. 정말로 한국 문화의 특성은 획일성의 데자뷔로 설명될 수밖에 없을 것 같다. 이것은 군사문화의 탓은 아니다. 군대에서는 강제로 획일성을 부여하지만 군인들은 남들보다 조금 더 머리를 기른다든지, 옷을 좀더 멋있게 다려 입는다든지 하는 식으로 획일성을 벗어나려고 몸부림을 치고 있는데 반해서, 일상에서는 그 반대 방향의 움직임이 있기 때문이다.

한국인의 피에는 획일성의 요소가 참으로 진하게 흐르고 있는 것만은 확실하다. 획일성이 싫은 사람은 예술로 도망치면 된다. 그러나 예술에서도 똑같은 주제, 똑같은 포맷, 똑같은 질문들이 되풀이 된다. 일상에서 주로 나타나던 획일성의 바이러스가 예술에서마저 나타날 때 우리는 어디로 가야 할까.

매미에 대한 단상

예전에는 매미가 사랑을 받던 때가 있었다. 광고에 '시원한 매미 소리' 이런 문구가 나왔던 기억이 나니 말이다. 그때의 매미는 그저 한두 마리가 더위를 식혀 주듯이 가끔씩 울어서 반갑기까지 했었고, 한여름의 낭만을 이루고 있었다. 고등학교 야구가 대한민국 최대의 스포츠 이벤트였던 시절 얘기다.

그런데 매미가 미움을 받기 시작한 것은 인간을 닮고 나서부터라는 사실은 무척이나 아이러니하다. 요즘 매미들은 분명히 인간의 생존법칙을 배운 것 같다. 목소리 큰 놈이 이긴다는 것이다. 실제로 매미 소리가 가장 큰 곳은 고속도로 근처의 아파트 단지인데, 이곳의 매미들은 오가는 차 소리와 경쟁하며 목소리를 키우다 보니 그렇게 소리가 커졌다고 한다. 본래 생물은 환경을 닮게 되어 있는데 매미는 소음 환경을 닮은 것이다. 매미가 사는 환경은 인공적인 환경이고, 그 환경을 닮다 보니 인간을 닮게 된 것이다.

그런데 인간화된 매미를 인간이 싫어하는 이유는 인간의 못된 습성을 매미에게서 다시 보게 되기 때문일 것이다. 큰소리 내고 악을 쓰

며 싸우는 모습을 인간에게서 보는 것도 지겨운데 매미에게서 반영된 모습을 보니 인간의 못됨이 확인되어 겸연쩍기도 하고 혐오스럽기도 한 것이다.

그러나 그것보다 더 근본적인 이유는, 인간은 유사 이래 끊임없이 자기 자신의 모습을 만들어 왔으나, 자신이 아닌 다른 개체가 자신의 모습을 하고 나타나는 것은 영 불쾌한 것이다. 인간의 모습을 모사하거나 반영하는 것은 인간만이 할 수 있는데, 다른 개체가 그것을 하면 불쾌하기도 하고 당혹스럽기도 한 것이다. 인간의 모습을 모사하는 것은 인간만의 고유한 권한이라고 생각하기 때문이다. 즉 인간의 영역에 자연이 들어오면 안 되는 것이다.

그러고 보면 인간이 자연을 즐기는 이유는 그것이 인간을 닮지 않았기 때문이다. 인간은 가지지 못한 순수함 때문에 강아지를 사랑하는 것이고, 인간은 가지지 못한 스케일 때문에 대자연의 경치를 즐기는 것이며, 인간은 가지지 못한 용맹성 때문에 맹수를 좋아하는 것이 아닌가. 만일 그들이 인간처럼 잔머리 굴리고 작아지고 얍삽해진다면 우리는 더 이상 동물을 기르지 않고, 좋은 경치를 찾아 여행하지 않을 것이다.

결국 환경오염의 문제는 인간과 달라야 할 자연이 인간화되는 데서 오는 문제이다. 차이를 보존하는 것, 그것은 인간이 인간으로 살아남기 위한 궁극의 덕목이다. 우리는 자연의 인간답지 않음을 잘 보존해야 한다. 매미는 매미여야 하는 것이다.

인터넷 언어와 단절

라디오나 텔레비전에서 기성세대들이, 인터넷에서 쓰이는 언어가 순 우리말을 파괴한다고 근엄하게 꾸짖는 것을 종종 볼 수 있다. 언어만을 꾸짖는 것이 아니라 그런 언어를 쓰는 '젊은' 세대들도 같이 도매금으로 질타당하는 것은 당연하다. 그들이 하나같이 하는 말은 "요즘 젊은 것들이 인터넷에서 쓰는 뷁, 방가, 즐 등의 말을 통 알 수 없다"라는 것이다.

알 수 없다는 것이 핵심이다. 인터넷 언어는 그것을 쓰지 않는 세대와의 단절화를 낳고, 바로 그 점을 통해 의미를 가지기 때문이다. 한 집단의 언어는 그 집단의 사상이나 생활 감정, 습관을 공유하지 않는 다른 집단에게는 통용되지 않는 것이 당연한 일이다. 대학 강단에서 쓰이는 철학 용어를 공장의 프레스 찍는 아저씨가 이해할 수 없듯이 말이다. 그리고 어떤 집단의 언어가 다른 집단에게는 통용되지 않는다는 바로 그 점 때문에 언어는 정체성의 일부가 된다. 외국에서 한국 사람을 만나면 반가운 이유는 외국 사람들이 쓰지 않는 언어를 쓰는 사람을 만났기 때문이다. 따라서 인터넷 언어를 꾸짖는 사람들은 언어의

본성을 어느 정도는 자기도 모르게 표방하는 것이다.

하지만 그들이 인정하지 않는 점은, 언어는 그 본질상 끊임없이 변하고 섞이게 되어 있다는 것이다. 언어의 본질은 교환에 있기 때문이다. 교환하다 보면 변하고 섞이는 것은 당연하지 않은가. 언어는 생활 감정의 변화, 민족의 혼합이나 타민족과의 교섭, 기술의 발달, 전쟁이나 분단 등 다양한 이유 때문에 변한다. 그중에서 인터넷 때문에 언어가 변하는 것을 언어의 본질을 해치는 것이라고 꾸짖는다면, 인터넷보다 더 고상하고 본질적으로 언어를 변화시키는 요인이라도 있는 것일까? 옛날 사람들은 한결같이 요새 사람들보다 고상하고 품위가 있어서 언어의 본질을 지킨 반면, 요즘은 인터넷 같이 경박하고 천한 것이 나타나서 언어를 오염시키고 있다고 생각하는 분이 있다면, 옛날에도 천한 것들은 많았다는 것을 말씀드리고 싶다.

인터넷 언어를 개탄하지 말고, 그것을 새로운 세대가 자신들에 맞는 소통의 체계를 만든 것이라고 이해해 주면 안 될까? 인터넷 언어는 역사상 계속 있어 왔던, 낡은 패러다임과 새로운 패러다임이 교체하는 사례 중의 하나일 뿐이라는 것도 좀 알아줬으면 좋겠다. 물론 그 교체의 틈바구니에서 실족하여 마음의 병을 앓는 세대에게는 안됐지만, 이 세상의 사물과 정신과 제도는 항상 어디서나 모든 사람에게 제공되어 있는 것은 아니라는 것도 좀 알아줬으면 좋겠다.

에너지가 문제다

고대 로마의 황제가 오늘날 나의 모습을 봤더라면 부러움에 전율했을 것이다. 나같이 별 볼일 없는 사람도 최소한 말 백 마리를 항상 끌고 다니니 말이다. 그건 비단 나만이 아니다. 오늘날 대부분의 사람들이 말 백 마리 정도는 다들 끌고 다니고 있다. 빚에 쪼들려 자살한 사람조차 말 130마리를 옆에 세워 놓고 죽을 정도로 오늘날 말은 흔해진 것 같다. 대중화된 산업 엔지니어링의 덕분으로 그 값이 천만 원 내외가 된 기계의 말이라는 점이 로마의 황제가 타던 말과 다른 점이다. 사람들은 당연시하겠지만, 승용차의 엔진 출력이 100마력을 넘는다는 것은 한 사람의 손에 엄청난 에너지를 쥐어 주는 꼴이다. 한국전쟁 때 대단한 힘의 상징으로 알려졌던 제무씨(G.M.C: 제너럴 모터스 사) 트럭의 엔진 출력이 50마력에 불과했다는 것을 알면 오늘날 하찮은 승용차의 출력이 100마력이 넘는다는 사실은 격세지감으로 다가온다.

고속철도에는 말 1만 8천6백 마리가 들어 있다. 기존의 디젤기관차에 들어 있는 3천 마리에 비하면 무려 여섯 배가 들어 있는 셈이다. 시속 150킬로미터와 300킬로미터의 차이가 여섯 배의 말 마리 수의 차

이로 나타난다는 점은 속도를 올리기 위해서는 에너지가 기하급수적으로 많아져야 한다는 것을 의미한다. 항공기로 가면 에너지의 스케일은 더 엄청나게 커진다. 해외여행을 위해서는 말 10만 마리 정도의 에너지가 필요하다. 아무런 에너지의 소비도 없이 바람의 힘으로만 여행을 하던 때와 비교하면 이것도 엄청난 격세지감이다.

도대체 어떻게 인간이 역사의 발전이나 인류의 구원, 지구의 수호같은 엄청난 일이 아닌, 학교 가기·장보기·휴가 여행·데이트 등의 사소한 일에 이렇게 엄청난 에너지를 쓰는 것이 허용되었을까? 에너지를 쓰는 데서 나오는 오염물질의 배출이나 낭비 같은 경제적, 환경적 요인은 둘째로 치더라도, 인간이 다른 어떤 생물의 개체보다도 많은 에너지를 써도 되는 권리는 도대체 어디서 오는 것인지 궁금하지 않을 수 없다. 물론 많은 학자들이 에너지를 효율적으로 적게 쓰는 것을 연구하고 있지만, 핵심은 그게 아니라 에너지 소비의 곡선이 가파른 상승세를 이루고 있다는 점이다. 현대 문명의 형태가 과연 올바른 것인지를 근본적으로 반성해야 하는 것이다. 언젠가는 우리의 말들도 쉬어야 하기 때문이다.

"열심히 최선을 다하겠습니다"라는 말

참 좋은 말이다. 그런데 좋은 말도 계속 들으면 좀 지겨워진다. "열심히 최선을 다 하겠습니다"란 말은 어디서든 들을 수 있다. 연예인을 인터뷰해도 그렇고 운동선수들도 그렇다. 이제는 이 말을 들을 때마다 가슴이 답답해져 온다. 물론 열심히 최선을 다해서 노래를 부르거나 열연을 하는 모습은 그 자체만으로 아름답다. 운동경기를 보는 이유도 꼭 이겨서 맛이 있는 게 아니라, 운동선수가 혼신의 힘을 다해 최선을 다하는 모습이 아름답기 때문이다.

그런데 서양은 따질 것도 없고 아시아권에서도 새로운 패러다임이 치고 올라오는 이때, 열심히 최선을 다하는 것만으로 될까? 뻔하게 반복되는 것 말고 뭔가 다른 수사가 있어야 하지 않을까? 왜 연예인이나 운동선수는 그 말밖에 할 말이 없을까? 전에 박찬호는 경기 후 인터뷰에서 "재미있었다(It was fun)"라고 말한 적이 있다. 물론 이긴 경기여서 재미있었다고 했지만, 사실 투수로서의 부담과 스트레스 때문에 경기가 재미있지는 않았을 것이다. 재미있었다고 말한 것은 단지 미국식의 수사일 뿐이다. 미국에서는 강의가 좋아도 재미있었다는 말

을 쓰니 말이다.

미국의 운동선수들이 쓰는 수사는 매우 풍부하다. 레녹스 루이스는 마이크 타이슨을 KO로 이기고 나서 "나는 권투의 과학자이고 전문가임을 입증했다"라고 말했다. "열심히 최선을 다하겠습니다"라는 돌쇠 같은 멘트와는 질적으로 많이 차이 나는 말이다. 과학자라는 말을 썼다고 해서 질적으로 차이 난다는 것이 아니라, 우리가 운동 하면 뻔하게 연상하는 말과는 다른 말을 썼기 때문이다.

이제는 "열심히 최선을…"이란 말을 들으면 "이 친구 똑같은 노래를 또 똑같은 투로 부르겠단 말이로군", 아니면 "이번에도 지난번 같이 두 골 먼저 넣고 막판에 뒷심 딸려서 역전패하겠단 말이로군" 하는 생각이 떠오른다.

열심히 최선을 다하는 것은 공인이라면 당연히 해야 하는 기본이며, 따라서 더 이상 인터뷰에서 그런 말을 해서는 안 된다. 그리고 이 시대는 뻔하게 반복되는 상투어가 아닌 분명히 다른 것을 요구하고 있다. 꼭 그런 것을 실행할 수는 없다고 해도 적어도 연예인이라면 이제는 좀 다른 말을 해야 하지 않을까? "집안의 바퀴벌레들이 달아날 정도로 서늘한 노래를 하겠습니다"라든가, "아침 먹는 습관을 바꿔 주는 영화를 만들겠습니다" "여러분의 눈매에 영향을 줄 연기를 하겠습니다" 등등…. 자, 이제 열심히 최선을 다해 창의력을 발휘하여 전과는 다르게 말하고 생각하자.

전쟁에 대한 대통령의 수사법

미국 민주당의 대통령선거 후보 존 케리가 2004년에 대통령 후보 수락 연설에서 한 말을 그대로 믿자면 그는 근거도 없는 전쟁을 일으킨 조지 부시보다는 천 배 나은 정치인으로 보인다. 케리의 연설에 따르면 미국은 전쟁을 일으키고 싶어서가 아니라 전쟁을 꼭 해야 할 필요가 있기 때문에 전쟁에 나가겠다는 것이다. 당연히 그래야 한다.

그런데 수사법의 차원에서 보면 좀 이상한 점이 보인다. 그는 미국이 전쟁에 나간다고(go to war) 말했다. 즉, 전쟁은 거기 있는데 미국이 나간다는 것이다. 그의 수사법에 따르면 미국은 어디서도 전쟁을 일으킨 적은 없으되, 단 미국 이외의 나라가 일으킨 전쟁 중에서 미국이 꼭 참전해야 하는 것이라면 가겠다는 것이다.

그의 연설은 도쿄의 에도도쿄박물관에 있는 중일전쟁에 대한 설명문의 수사를 떠오르게 한다. 거기에는, "1937년 중국과 일본 사이에 전쟁이 벌어져 일본이 많은 고통을 겪었다"라고 써 있다. 중일전쟁은 저절로 일어난 것이고, 일본은 할 수 없이 끼어들어 고통을 받았다는 것이다. 그 설명문은 그렇다고 중일전쟁을 중국이 벌였다고 쓰고 있지

도 않았다. 그 정도로 역사를 왜곡할 정도의 배짱이 없어서일까? 그렇다면 중일전쟁은 누가 벌인 걸까? 그리고 존 케리의 전쟁은 누가 벌이는 걸까? 아마도 전쟁은 사담 후세인이나 모하메드 파라 아이디드 등 미국이 타도 대상으로 삼고 있는 못된 지도자들이 벌이고, 미국은 그들을 쳐부수고 세계의 평화를 지키기 위해 희생을 감수하는 모양이다. 그렇다면 왜 전 세계에서 심지어 반미 분위기가 덜한 한국에서조차 전쟁을 반대하는 시위가 거세게 일어나는 걸까? 분명히 미국은 그냥 원래 거기 있는 전쟁에 그냥 가기만 한 것 뿐인데….

그 진실은 누구나 알고 있다. 전쟁은 산불이 나듯이 저절로 일어나는 것이 아니라는 것을. 그리고 필자 본인이 체험한 바로는 미국은 세계에서 제일 호전적인 나라다. 그들이 만들어서 쟁여 놓은 엄청난 양의 무기를 봐도 그렇고, 사람이 아니라 최신 무기가 주인공이 되고 있는 영화들을 양산해 내는 할리우드 영화산업을 봐도 그렇고, 미국은 전쟁을 참으로 좋아한다. 마치 상어가 잠시라도 가만히 있으면 호흡이 안 되기 때문에 끊임없이 헤엄을 치며 다녀야 하듯이, 미국이라는 나라는 끊임없이 전쟁이라는 산업을 돌려야 유지가 된다. 그런데 어딘가 다른 엉뚱한 곳에 있는 전쟁에 나간다고? 미국 대통령이 좀 솔직해지면 안 될까? 미국이라는 나라가 돌아가기 위해서는 꼭 전쟁을 치러야 하고, 앞으로는 좀 분별해서 효율적으로 전쟁을 치르겠다고 말이다.

너무 빠르다!

나는 항상 한국에서의 속도가 너무 빠르다고 얘기해 왔지만, 그렇다고 한국 사람들이 가장 효율적인 것은 아니다. 속도와 효율이 반드시 정비례하는 것은 아니기 때문이다. 예를 들어 가장 빠른 비행기를 만드는 과정은 면밀하게 기계의 모든 면을 점검하는 절차를 거치지 않고는 불가능하다. 총알보다 빠른 비행기 SR71을 만드는 과정은, 새로운 문제가 생길 때마다 비행기의 전체를 까뒤집듯이 샅샅이 살펴서, 문제의 원인을 찾아내어, 아무런 선례도 없는 엔지니어링의 수단을 새로이 발명해 내야 하는, 길고 고통스러운 과정이었다. 결국 느림이 빠름을 이긴다는 역설이 생긴다.

그러나 이는 새로운 얘기가 아니다. 급할수록 돌아가라는 한국의 옛말이 이미 그런 태도를 품고 있는 것이다. 많은 기대만큼이나 많은 말썽을 일으키고 있는 고속전철을 보면서, 이 문제를 해결하려면 시간이 걸리겠다는 생각이 든다. 그렇다고 시간이 저절로 해결해 준다는 것도 아니다. 많은 말썽들을 겪고 비난을 받고 그것들을 고치는 고통의 시간이 필요하다는 것이다. 물체가 움직이는 데 연료(에너지)가 필

요하듯이, 한국의 속도는 시간이라는 연료를 필요로 한다.

그런데 한국 사람들은 그 연료를 너무 빨리 태우고 있는 것 같다. 공업기술의 선진국에서 수십 년에 걸쳐 개발된 기술을 훨씬 짧은 시간에 실현하려니 말썽이 생기는 것은 너무나 당연하다. 속도가 빨라지면 밀도가 높아지는데 말썽의 밀도도 높아지는 것이다. 점점 빨라지는 속도의 패러다임에 온통 휩싸여 있는 한국으로서는 선택의 여지가 별로 없다는 것이 문제이다. 이는 단순히 좀 속도를 떨어뜨리고 느리게 하는 문제가 아니라, 과연 속도라는 것이 우리의 삶을 지배하는 패러다임으로 적당한가 하는 것이 문제다. 동남아 관광을 가 보면 가이드가 현지인들의 느려 터진 모습을 가리키면서, 저렇게 느리기 때문에 발전이 없는 거라고 조롱하듯 말하지만, 그들은 우리를 보고 웬 휴식과 관광을 저렇게 바쁘게 서둘러서 해야 하느냐고 비웃고 있는지도 모른다.

속도에 반하는 패러다임을 상상해 보면 어떨까. 그러나 지나친 상상은 위험하기 때문에 삶에서 속도를 지우는 일은 여러분을 폐인으로 만들지도 모른다. 천천히 피어오르는 신록을 보느라 회의에 늦은 직장인을 누가 용서하겠는가.

눈 감아도 남는 것

여러분이 만약 홀로 산길을 가는데 눈앞에 호랑이가 나타난다면 어떻게 하겠는가. 맞서 싸워 봐야 최소한 중상이거나 사망이며, 설사 이긴다 해도 온몸이 만신창이가 될 테니 별로 신통치 않은 일이다. 그때 가장 편한 해결책은 눈 딱 감고 "호랑이 없다"라고 말하는 것이다. 그 다음은 호랑이가 알아서 해 줄 것이다.

이런 태도를 심리학에서는 '부인(Disavowal)'이라고 한다. 예전에 겪었던 고통스런 기억의 흔적을 어떻게 할 수 없을 때, 그런 일이 없었노라고 스스로 착각을 만들어 부정하는 것이다. 그런데 우리의 생활 곳곳에서 그런 태도가 엿보인다. 방송 출연자가 '기스'라는 말을 쓰면 진행자가 점잖게 지적해 준다. '기스'는 일본 말이니 되도록이면 '순우리말'을 써 주십사고 말이다. 그는 '방송국'이 일본 말이라는 것을 알고 있을까. '차장' '과장' '부장' '원조교제' '물류' '택배' '국보' 같은 말은 더 말할 것도 없다. 건물을 없애거나 말을 솎아 낸다고 해서 1910년에서 1945년 사이에 벌어진 일들이 사라지지는 않는다. 식민 잔재들을 없애려고 하지 말고 거꾸로 겉으로 드러나게 하는 것이 급한 일

이 아닐까. 즉 일제가 이런 식으로 우리의 몸과 마음을 식민지화했다고 생생하게 나타내 주는 것이다. 뭘 없애려 해도 얼마나 많이, 어디에 있는지 알아야 없앨 것이 아닌가. 식민 지배가 언어와 학문 체계, 생활 습관 등 한국의 삶에 얼마나 많이, 어떻게 속속들이 들어와 있는지 먼저 알아야 할 것이다. 지금 한국에서 벌어지는 일은 뭘 없애야 하는지 보여주는 게 아니라 거꾸로 없애기를 없애고 있는 것이다.

일제가 강점기 동안에 한국의 모든 것을 조사하기 위해서 찍은 사진들을 보면 왜 우리가 식민 지배를 부인할 수 없는지 잘 알 수 있다. 생물학·지질학·지리학·풍속학·역사학·사회학 등 상상할 수 있는 지식의 모든 분야에 걸쳐 질 좋은 사진으로 철저하게 기록하여 이루어진 식민 지배는, 우리의 모습 속에 속속들이 남아 있기 때문에 그걸 없애면, 우리의 일부도 묻혀서 함께 없어지게 될지 모른다. 그걸 없애려면 건물을 부술 것이 아니라 '우리'란 무엇인가, '우리'라는 범주가 가능한가, 과거를 지워 놓고 현재의 '나'를 설정할 수 있는가, 남이 준 범주를 통해 규정된 것도 여전히 나라고 할 수 있는가 하는 철학적인 물음부터 물어야 할 것이다. 식민지의 호랑이는 눈을 감는다고 없어지지 않는다.

'유감'이라는 말에 대한 유감

아직도 어떤 사태에 대해 유감이란 말을 쓰는 사람들이 있다. 정말 유감이다. 자기가 잘못한 일에 대해서 유감이란 말을 쓰니까 말이다. 원래 유감(遺憾)이란 말은, 국어사전에 따르면 "마음에 남아 있는 섭섭한 느낌"이란 뜻이다. 즉 남이 잘못한 것에 대해서 내 마음이 찝찝하고 개운치 않을 때 쓰는 말이다. 그런데 요즘 사람들 보면 자기가 잘못한 것에 대한 사과의 말을 하면서 유감이라고 하는 경우가 많다. 이런 엄청난 오류는 어디서 생겼을까? 사실 말을 쓰다 보면 틀릴 수도 있다. 요즘 말 틀리는 것 보면 정말로 한국 사람은 영어를 배우기 전에 한국 말을 배워야겠다는 생각이 든다.

정말 문제는 유감이란 말을 공식적인 사과의 용도로 처음 쓴 사람이 누구이며, 어떤 경우였느냐 하는 것이다. 때는 약 20여 년 전으로 거슬러 올라간다. 제2차 세계대전을 일으키고 한국에서 종군위안부들을 강제로 잡아다가 학대한 것에 대해서, 한국의 인권단체들과 정부가 줄기차게 일본 정부에 사과를 요구하자, 당시 일본의 히로히토 천황은 마지못해 '유감'이란 말로 사과를 대신했다. 그가 쓴 말은 정확하게 말

하자면 '통석의 념(痛惜之念)'이었는데, 이 말이 무엇을 뜻하느냐는 것을 놓고 한국의 언론들은 저마다 해석을 내놓았으니, 우리가 쓰는 '유감'과 가장 가깝다는 결론이 났다. 즉, 자기는 잘못한 것이 하나도 없으되, 마음이 좀 섭섭했다는 것이다. 결국 사과하는 척하면서 사과는 하나도 안 한 것이다.

그러나 정작 문제는 바로 그런 기만적인 사과의 수사를 이제는 한국의 정치인, 공인 들이 가져다 쓴다는 것이다. 예를 들어 자신의 회사를 잘못 관리해서 수많은 사람이 죽은 사고를 낸 사장이나 관리자가 공식 사과를 하면서 "관리 소홀로 많은 인명 피해를 내 유감이다"라고 하는 것을 볼 수 있다. 이를 바꿔 말하면, "내가 사람을 죽였는데 섭섭하다"라는 해괴한 말이 된다. 이런 해괴한 수사법이 다 일본 천황의 입에서 나온 것이다. 아직도 한국의 공인들은 천황의 입만 쳐다보고 있는 것 같다.

작은 파시스트들

1. 1980년대 초, 제5공화국이 들어선 지 얼마 안 돼서였다. 정부는 대학생들을 아르바이트로 고용하여 교통정리를 시켰다. 모자를 쓰고 호루라기를 찬 대학생들은 길에서 조금만 금을 넘는 행인에게도 살벌한 표정으로 호루라기를 불며 호령을 해 댔는데, 한쪽에서는 대학생들이 독재에 항거하는 시위를 벌이고 있는 동안, 다른 쪽에서는 대학생들이 교통정리의 명목으로 작은 독재를 실천하고 있었다.

2. 1960년대에는 길거리에서 장발단속이라는 것을 했다. 당시의 사진을 보면, 경찰이 지나가는 행인의 머리를 강제로 자르는 것을 보고 일반 시민들은 하나같이 고소하다는 듯이 웃고 있었다. 오늘날 같으면 인권유린이고 표현의 자유 침해라 하여 꿈도 못 꿀 일을 바라보는 당시의 일반 시민들은 웃음으로 독재에 동조하고 있었다.

3. 텔레비전 드라마에 이순재가 나오면 꼭 권위적인 아버지로 나온다. 엄마 역할은 당연히 복종형이고, 아들들(꼭 아들이 셋 이상 있다. 다수성이 중요한 것 같다)도 모두 다 복종형이다. 이순재의 독재는 대사의 내용뿐만 아니라 말할 때의 카랑카랑한 목소리, 화가 날 때마

다 뚱그렇게 뜬 눈, 아랫사람들의 벌벌 떠는 태도 등을 통해 정황적으로 나타난다. 이순재가 하는 그 역할, 그 역할에 복종하도록 되어 있는 드라마의 플롯 속에 독재자는 아직도 살아 있다.

4. 술 마실 때 일제히 "위하여!"를 외치며 일사불란하게 건배하는 평범한 사람들. 개별적으로 건배하면 안 됩니까?

5. 제5공화국 시절, 일몰 무렵마다 국기하강식이라는 것을 했다. 그 잘난 서울대학교에서마저 국기하강식을 하면 모든 사람들은 일제히 걸음을 멈추고 애국가를 들었다. 무시하고 혼자 걸어가면 뒤에서 뭐라고 욕하는 소리가 들렸다. 그들은 겉으론 독재에 반대하면서 무의식적으로는 독재에 동조하고 있었다.

6. 개발 독재의 상징인 경부고속도로 준공기념탑(추풍령휴게소 소재)과 독재에 대한 항거의 상징인 광주 국립5·18민주묘지에 있는 탑이 같은 형식으로 되어 있다는 사실. 둘 다 똑같이 압도적인 수직의 탑이며, 둘 다 가운데 뭔가를 품은 형상으로 돼 있다.

끔찍한 '새 나라의 어린이'

창밖의 초등학교 운동장에서 다음과 같은 노랫소리가 들려 온다. "새 나라의 어린이는 일찍 일어납니다. 잠꾸러기 없는 나라 우리나라 좋은 나라." 초등학교 때 익숙하게 부르고 듣던 노래다. 이 노래 가사에 따르면 초등학생 시절부터 지금까지 잠꾸러기였던 나는 우리나라가 좋은 나라가 못 되는 데 기여한 장본인이다. 사람들의 수면 패턴은 다 다르고, 거기에 따라 다른 생활 방식이 있다. 육체노동을 하는 분들은 새벽에 일어나서 일한다. 그분들에게는 잠꾸러기란 없다. 예술가와 글 쓰는 사람은 느지막이 일어나서 느지막이 밥을 먹고 느지막이 하루를 시작하고는 느지막이 하루를 끝낸다. 위의 노래 가사에 따르면 나라 망칠 사람들이다.

도대체 사람들이 아침에 기상하는 시간과 새 나라가 되는 것 사이에 무슨 관계가 있는 걸까? 기상 시간과 새 나라 사이에 많은 매개의 개념들이 설정되어야 하고, 각각의 매개 단계에는 비판적으로 생각할 만한 재료들이 많이 개입해 있다. 예를 들어서 노동시간의 단축이라는 노동경제적인 개념에서부터 국가의 발전과 국민들의 수면 패턴의 연

관 관계라는 정치적이고 생리, 심리적인 문제에 이르기까지 많은 것을 설명해야 하며, 그 설명은 반박되거나 거부될 수도 있다. '사람들이 일찍 일어남 = 좋은 나라'라는 등식은 자동으로 성립하는 것이 아니다. 그러나 초등학교 운동장에 울려 퍼지는 노래는 그런 매개는 쏙 빼 버리고 늦잠을 자면 나쁜 나라가 된다고 협박을 하고 있다. 도대체 초등학생이 늦게 일어난다고 나라가 나빠진다면 어른들이 부정부패를 엄청나게 저지르고 고위 공무원들이 엄청나게 사람들을 속이는 이 나라는 왜 진작 망하지 않았을까? 늦게 일어나는 초등학생들 때문에 좋은 나라가 못 된다고 가르치는 이 나라는 정말로 무서운 나라고 무서운 학교다.

나의 초등학교 1학년 담임선생님은 학생들이 책이나 공책을 안 가져올 때마다 "전쟁터에 나가는 군인이 총을 안 가져가면 어떡하냐"라는 말씀을 하셨다. 그 선생님께서는 군인과 초등학생의 연관성과, 총과 공책의 연관성에 대해서 설명해 주셨어야 했다. 그러나 선생님은 그런 설명은 쏙 빼 버리고 '학생=군인', 따라서 '공책=총'이라는 기이한 등식을 우리에게 강요하신 것이다. 그때 선생님께서 많이 해 주신 또 다른 말씀은 차렷자세가 아주 중요한 일본군은 차렷자세를 취하고 있는 동안 쥐가 바지 속으로 들어와 다리를 파먹어 피가 철철 흘러도 차렷자세를 흩뜨리지 않았다는 것이다. 일본에서 발흥한 군국주의는 한국의 초등학교에 와서 제대로 꽃핀 것이다. 체육 시간에 신체를 즐겁고 올바로 쓰는 것에 대해 가르치기 전에 줄서기, 차렷, 열중쉬어를 먼저 가르치는 것도 군국주의적 교육이다.

당시의 학교 선생님들은 자신들이 올바른 국가이념의 전도자라는 생각을 강하게 가지고 계셨던 것 같다. 그분들에게 학생을 올바르게 가르치는 것은 올바른 국가관을 심어 주는 것이었다. 그래서 1970년대에 정부 시책으로 보리와 밀을 먹을 것을 장려한 혼분식 장려정책이 시행됐을 때 학생들의 점심 도시락을 검사하는 혼분식 검사를 했는데, 선생님들은 일본 순사보다 더 무섭게 쌀밥만 싸 온 학생을 적발해 체벌했다. 남학생들이 엉엉 울 정도로 정말로 가학적으로 체벌했다.

"잠꾸러기 없는 나라 좋은 나라"라는 등식이나, 혼분식 검사를 가혹하게 한 선생님들의 공통점은 개인과 국가를 지나치게 일치시킨 것이다. 국가는 개인들이 모여 있는 것이지만 어떤 개인은 국가에 거스를 수도 있고 어떤 개인은 국가를 무시할 수도 있다. 개인과 국가가 서로 일치하는 것이 아닌 것이다. 개인이 국민이 되는 것은 어떤 나라에 태어났기 때문에 자동적으로 되는 것이 아니라 인간을 국민으로 묶어 주는 국가주의의 복잡한 이념과 실천들을 통해서다. 그것은 국산품을 애용해야 한다는 생각에서부터 행사장에서 애국가를 부르는데 이르는 여러 가지 단계로 돼 있다. 선생님은 국가가 아니다. 사립학교 선생님은 더더욱 국가가 아니다.

새 나라의 어린이 노래를 울려 퍼뜨리는 스피커에서 '좌우향우! 좌향좌!' 등의 구령이 울려 퍼진다. 언어적으로 도저히 뜻이 성립하지 않는 이런 기이한 언어들이 오늘까지 초등학교 운동장에 울려 퍼지는 것도 학생을 군인으로 본 일제 강점기의 풍습이 아직 남아서다. 도대체 좌우향우(左右向右)라는 말이 어떻게 언어로 성립하는지 나는

알 수가 없다. 좌우가 다 같이 우쪽을 향하라는 말인 것 같은데, 실제로 좌우향우가 시키는 것은 그런 동작은 아니다. 그 말은 교육용어가 아니라 군대용어다. 군대용어의 특징은 그 말을 쓰는 사람들이 뜻을 몰라도 어찌어찌 통용된다는 것이다. 중대장이 FM대로 하라는데 그게 무엇의 약자인지 물어볼 이등병이 어디 있겠는가. 그 FM은 방송에서 쓰는 FM이 아니다. 중대장 노릇을 하는 선생님의 구령도 뜻을 모르는 학생들에게 바로 주입된다. 무슨 뜻인지는 모르지만 그대로 안 하면 처벌이 따르기 때문이다. 그런 식으로 새 나라의 어린이는 일찍 일어난다고 가르친다. 내 생각에는 잠꾸러기가 없는 나라가 좋은 나라가 아니라 좌우향우, 좌향좌, 우향우 등의 군대용어가 초등학교 운동장에서 사라지는 나라가 좋은 나라인 것 같다.